미술로 보는
한국의 미의식

2

해학

미술로 보는
한국의 미의식 2 — 해학

본성에서 우러나는 유쾌한 웃음

초판 발행 2019. 6. 28
초판 2쇄 2023. 5. 19

지은이 최광진
펴낸이 지미정
편집 문혜영, 이정주 | **디자인** 한윤아 | **마케팅** 권순민, 박장희
펴낸곳 미술문화 | **주소** 경기도 고양시 고양대로1021번길 33, 402호
전화 02) 335-2964 | **팩스** 031) 901-2965 | **홈페이지** www.misulmun.co.kr
등록번호 제2014-00189호 | **등록일** 1994. 3. 30.
인쇄 동화인쇄

이 도서의 국립중앙도서관 출판시도서목록(CIP)은 서지정보유통지원시스템
홈페이지(http://seoji.nl.go.kr)와 국가자료공동목록시스템(http://nl.go.kr/kolisnet)
에서 이용하실 수 있습니다. (CIP제어번호: CIP 2019021755)

ISBN 979-11-85954-52-3(04600)
ISBN 979-11-85954-42-4(세트)

미술로 보는 한국의 미의식

해학

2

본성에서
우러나는
유쾌한 웃음

최광진 지음

미술문화
MISULMUNHWA

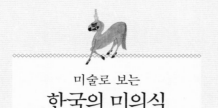

미술로 보는
한국의 미의식

한국인의 미의식은 "멋을 느끼고 창출할 수 있는 의식"으로 '신명', '해학', '소박', '평온'의 미의식으로 발현되어 왔다. 신명은 영혼을 깨우는 생명의 힘으로 삶의 역경을 이겨내는 흥겨운 정서다. 풍류를 좋아하고 흥이 많은 한국인들은 신명으로 하늘과 소통하고 현실의 문제들을 해결했다. 해학은 사회의 부조리와 부패한 권력을 희롱하고 낙천적으로 삶을 긍정하는 달관의 지혜다. 천진한 한국인들은 해학을 통해 모두가 존귀하고 평등한 세상을 동경했다. 소박은 꾸밈없는 대교약졸의 자연미다. 자연친화적인 한국인들은 인위적인 기교와 장식을 최소화하고 자연에 순응하며 살고자 했다. 평온은 세속적 유혹과 집착에서 벗어난 본성의 고요한 울림이다. 종교와 예술을 일치시키고자 했던 한국인들은 이러한 명상적 상태에 도달하는 것을 예술의 이상으로 삼았다.

이 시리즈는 이러한 4대 미의식이 미술에서 어떻게 양식화되었는지를 조명하고 있다. 이를 위해 적절한 작품들을 예시하고, 동서고금의 작품들과 비교하며 미학적 관점에서 공통점과 차이점을 드러내고자 했다. 이렇게 볼 때, 신명예술은 내적 감정을 분출시키는 표현주의와, 해학예술은 현실 풍자적인 리얼리즘이나 이상적인 낭만주의와 통한다고 보았다. 또 소박예술은 자연주의와 관련 있고, 평온예술은 고전주의와 상통하는 점에 주목하였다. 이러한 비교는 한국미술의 가치를 새롭게 눈뜨게 하고, 외국인들이 한국미술을 이해하는 데도 도움이 될 것이다.

책을 내며

이 책은 한국의 미의식을 조명하는 두 번째 기획으로 1권에서 다룬 '신명'에 이어 '해학'을 주제로 삼았다. 우리가 예술작품에서 감동하는 것은 놀라운 기술이 아니라 사회적 편견이나 굳어진 형식을 녹여 자유롭게 하는 예술가의 미의식이다. 미의식은 창조적이고 행복한 삶을 위한 조건이자 전통을 현대적으로 계승하는 중요한 정신작용이다.

미의식으로서의 '해학'은 부조리하고 불평등한 사회현실에 지혜롭게 맞설 수 있는 낙천적인 유머감각이다. 어느 시대나 모순과 부조리가 있고, 누구에게나 불행한 일들이 일어날 수 있지만, 해학이 있는 사람은 부조리한 권력에 순응하거나 좌절하지 않고 지혜롭게 대처할 수 있다. 과거 우리 선조들은 어려운 환경 속에서도 해학이 있었기에 삶의 여유와 풍류를 즐길 수 있었다.

오늘날 현대인들은 물질적 풍요 속에서도 정신적 여유 없이 너무 각박하게 사는 듯하다. 자신의 개성과 본성을 추구하기보다 배금주의적 가치에 의해 인간을 상품화하고 불필요한 경쟁으로 지쳐 있다. 그리고 그 정신적 불행감을 보상받기 위해 향락문화를 즐기고, 권력으로 남을 지배하여 만족을 얻고자 하는 권력형 부조리가 난무하고 있다. 요즘 사회

적으로 큰 반향을 일으키고 있는 미투 운동이나 갑질 문화는 그러한 우리의 현실을 적나라하게 보여주는 사례들이다.

해학은 권력형 부조리와 경직된 위계서열을 희롱하고, 개인의 본성과 차이를 존중한다는 점에서 오늘날 우리 사회에 가장 필요한 미의식이라고 생각한다. 여기에는 평등정신과 개인의 존엄성을 중시하는 민주주의의 이상이 담겨 있다. 해학은 희극처럼 상대적 우월감에서 나오는 비웃음이 아니라, 자신의 본성에서 우러나온 참다운 웃음이다. 해학이 있는 사람은 자신의 본성에 따라 살아가며 열린 마음으로 타자와의 만남을 통해 자신을 풍부하게 한다.

이러한 해학의 미의식은 한국 특유의 자연친화적인 풍류사상과 만물평등주의에서 비롯된 것이다. 탈춤과 판소리, 풍속화와 민화 등 해학예술이 분출된 조선 후기는 불교나 유교의 지배력이 약해지고 서민들의 지위가 강화되는 시기다. 이것은 해학이 어떤 이데올로기의 영향에서 비롯된 것이 아니라 한국인의 본래적 정서라는 증거다. 따라서 근대화 과정에서 잃어버린 해학의 정신을 회복하는 것은, 한국인의 고유한 정서를 회복하고, 자생적인 문화를 되찾는 하나의 방법이 될 것이다.

이러한 과업을 위해, 이 책의 서장에서는 서양의 희극이나 풍자의 개념과 비교를 통해 한국 특유의 해학을 정의하고자 했다. 그리고 해학예술에 부조리한 현실을 반영하는 리얼리즘의 성격과 이상적인 공동체 사회를 지향하는 낭만주의의 이상이 종합되어 있음을 살펴보았다.

1장에서는 해학예술의 뿌리 깊은 역사를 탐색하기 위해서 전통 민속신앙의 조형물들에서 해학의 정서를 찾아보았다. 전통건축의 지붕을 장

식한 귀면 기와나 마을 입구에 세워 놓은 장승, 불교사찰에 있는 사천왕상 등에서 그 사례를 찾았다. 그리고 무서움과 친근함이 공존하는 이들의 표정에서 징벌과 포용의 양면성을 드러내는 한국 해학의 특성을 간파할 수 있었다.

2장에서는 조선 후기에 윤두서를 필두로 김홍도, 신윤복, 김득신으로 이어지는 풍속화에서 해학이 어떻게 드러나고 있는지를 살펴보았다. 이들의 작품은 당시 봉건적 신분사회의 경직된 위계서열에서 벗어나 서민들의 소소한 일상과 노동의 가치를 새롭게 주목하고 있다는 점에서 해학적이다. 특히 쿠르베나 밀레 같은 서양의 리얼리즘 작품과 비교를 통해 한국적 해학의 특성을 규명하고자 했다.

3장은 조선시대 민화로 승화된 해학의 낭만적 특성을 살펴보았다. 이름 모를 작가들이 제작한 민화에는 인간의 천진한 본성과 유희본능이 마음껏 발현되어 있다. 그런 점에서 민화는 해학예술의 보고라고 할 수 있다. 특히 인간의 소박한 꿈과 만물 평등사상이 담긴 민화에서 서양의 숭고한 낭만주의와 다른 해학적 낭만주의의 성격을 규명하고자 했다. 또 파격적이고 자유분방한 민화와 입체주의나 초현실주의, 팝아트 같은 서양 현대미술과의 관계도 살펴보았다.

마지막으로 4장에서는 이러한 해학적인 정서가 이중섭, 장욱진, 이왈종, 주재환, 최정화 등과 같은 현대작가들에게 어떻게 계승되고 있는지를 살펴보았다. 이를 통해 전통의 현대화가 고답적인 양식이 아니라 미의식을 통해서 계승될 때 국제적인 경쟁력이 확보될 수 있음을 확인할 수 있었다.

이 책은 한국미술을 해학의 관점에서 조명한 해학의 미술사다. 이처럼 미학적 관점에서의 고찰은 그 정신적 가치를 파악하게 하여 현대적 변용을 가능하게 하고, 우리의 정서에 직접적인 영향을 줄 수 있다는 장점이 있다. 이 책에 실린 많은 사례를 접하다 보면, 한국인이 얼마나 해학이 많은 민족인지를 새삼 느끼게 될 것이다. 그리고 그것이 예술 창작의 동력이 될 뿐만 아니라 우리 삶을 풍요롭게 해왔음을 확인할 수 있을 것이다. 이 책이 한국인의 DNA 속에 잠재된 해학의 정서를 회복하여 부조리하고 우울한 현대사회를 치유하는 백신이 되기를 기대해 본다.

2019. 6
한아開啞 최광진

차례

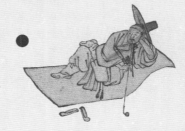

해학이란 무엇인가

동물 중에서 웃을 수 있는 동물은 인간밖에 없다. 그것은 웃음이 고차원적인 감정의 표현이라는 것을 의미한다. 한국적 유머라고 할 수 있는 해학은 웃음과 관련된 미의식이다. 일반적으로 우리는 기쁘고 즐거울 때 웃는다. 그러나 냉소(찬웃음)나 고소(쓴웃음), 실소(어이없는 웃음), 조소(비웃음)처럼 즐겁지 못한 상태에서 나오는 웃음도 있다. 웃음에는 다양한 감정 상태가 존재하며, 해학적 웃음은 일반 웃음과는 다른 특별한 감정상태에서 나오는 것이다.

인간은 대체 왜 웃는 것일까? 일반적으로 우리는 타인의 예상치 못한 어리석음을 발견했을 때 웃는다. 가령, 우아하고 멋지게 차려입은 사람이 미끄러져 뒤뚱거리며 넘어지거나 바보 같은 행동을 할 때 웃음이 나온다. 그래서 독일의 심리학자 테오도어 립스는 웃음을 "거창한 것을 기대했던 마음의 긴장이 뜻밖의 왜소한 결과로 드러나서 이완될 때 느껴지는 쾌감"이라고 정의했다.

거대하고 숭고한 대상 앞에서 우리는 위축되고 긴장하게 되지만, 자신보다 왜소하고 만만한 대상 앞에서는 긴장이 풀어지고 우월감이 느껴지면서 웃음이 나오는 것이다. 이처럼 상대의 어리석음에서 비롯된 웃음

은 해학적 웃음이 아니라 희극적 웃음이다.

상대적 우월감에서 나오는 희극적 웃음

희극은 비극과 함께 서양에서 오랜 역사를 가진 예술 장르다. 비극이 엄숙하고 진지하게 인생의 고뇌를 다룬다면, 희극은 인간의 문제를 가볍고 명랑하게 다루면서 웃음을 유발한다.

아리스토텔레스는 『시학』에서 "희극은 보통 이하의 악인을 모방하고, 비극은 보통 이상의 선인을 모방한다"라고 했다. 그가 정의한 희극의 주인공으로서 악인은 경박함 때문에 자신의 지위나 역할을 제대로 수행하지 못하는 사람이다. 이처럼 타인의 어리석은 행동에서 나오는 웃음은 자족적인 것이 아니라 상대적이며, 씁쓸한 감정에서 나오는 비웃음이다. 그래서 아리스토텔레스는 희극보다는 두려움과 연민의 감정을 불러일으켜 관객에게 감동을 주는 비극을 더 중요한 예술로 간주했다.

남을 웃기는 것을 직업으로 하는 코미디언들은 어리석고 바보 같은 행동을 자처한다. 이것은 청중에게 우월감을 심어주기 위함이다. 영국의 정치철학자 토머스 홉스가 웃음을 "돌연히 나타난 승리의 감정"이라고 정의한 것도 그런 맥락에서다. 희극적 웃음은 열등한 인간에게서 느끼는 안도감에서 비롯된다.

생명철학자 앙리 베르그송은 희극적 웃음을 정의하면서 "신체의 태도나 몸짓, 움직임들은 우리에게 한낱 기계적임을 연상시키는 정도에 비례해서 우스꽝스럽다"라고 말한다. 우리는 다른 사람의 목소리나 몸짓을 똑같이 흉내 내면 전혀 웃을 만한 행동이 아닌 데도 웃는다. 베르그송

은 그 이유를 "인간 생명의 정신적 특성이 자유로운 변화에 있는데도 기계적으로 복제되기 때문"이라고 분석한다.

희극적 놀림거리가 되는 인간은 자신의 본성과 빛깔을 잃고 남의 행동을 기계적으로 모방하며 사는 사람이다. 이런 사람을 보면서 나오는 웃음은 내적 기쁨의 표현이 아니라 상대를 조롱하는 일종의 비웃음이다. 이처럼 희극적 웃음은 그 동기가 타자에게 있고, 타자와의 거리 두기를 통해서 나오기 때문에 주체와 타자는 조화되지 못하고 분리된다.

자신의 본성에서 나오는 해학적 웃음

희극적 웃음이 상대적이라면, 해학적 웃음은 자족적이다. 자족적이라는 것은 웃음의 동기가 자신의 본성에서 자발적으로 우러난다는 것이다. 이러한 웃음은 상대적 우월감에서 나오는 비웃음과는 질이 다르다.

사전에는 해학을 "익살스럽고도 품위가 있는 말이나 행동"이라고 정의한다. 품위가 있다는 것은 남의 불행에서 나오는 상대적인 차원이 아니라 자신의 존귀한 본성에서 나오는 진정한 쾌감이라는 것이다.

석가모니가 "천상천하유아독존天上天下唯我獨尊"이라고 말한 것은 모든 존재는 그 자체로 존엄하고 남과 비교할 수 없는 존귀함을 지니고 있기 때문이다. 해학의 바탕에는 인간을 신분과 계급으로 서열화하고 차별화하는 부조리한 권력을 희롱하고, 각자의 본성과 차이를 존중하는 평등 정신이 자리한다. 평등은 각자의 자유로운 본성에서 발현될 수 있고, 자유는 자신의 본성대로 행동하는 것이다. 참새가 까치 흉내를 내거나 까치가 꾀꼬리 흉내를 내는 것은 자유가 아니다. 각자의 본성이 다르다는

것이 전제되어야 우열의 관계에서 벗어나 평등할 수 있다.

해학의 정신은 개인을 도구화하고 개성을 말살하는 권력에 저항하여 각기 개성을 지닌 개체들이 상생의 관계를 이루는 공동체 사회를 지향한다. 이러한 이상적인 모델을 자연에서 찾을 수 있다. 숲이 아름다운 것은, 다양한 개체들이 서로 어우러져 유기적인 전체를 이루기 때문이다. 만약 숲에서 하나의 우월한 존재가 타자들을 지배하여 단조로운 통일을 이루면 숲은 사멸하게 된다. 인간의 많은 갈등과 문제는 다양한 세계를 단조롭게 통일하려는 의지에서 비롯된 것이다.

풍류정신에서 비롯된 만물 평등사상

한국인에게 해학의 정서가 언제 어떻게 형성되었는지를 파악하기는 쉽지 않지만, 불교나 유교 같은 외래문화의 영향에서 형성된 것이 아니라는 점은 분명하다. 왜냐하면, 유쾌한 웃음과 흥을 유발하는 해학은 정서적으로 탈속적이고 명상적인 불교나 엄격한 예절과 위계질서를 중시하는 유교와 궤를 달리하기 때문이다.

해학의 근원적 뿌리는 고대부터 이어진 한국인의 자연친화적인 풍류정신이라고 생각된다. 풍류는 나와 남을 분리하여 고립시키지 않고 바람처럼 물처럼 흐르며 타자와 적극적으로 소통하고 친근하게 어우러지는 것이다. 최치원은 「난랑비서」에서 풍류를 뭇 생명과 어우러지는 '접화군생接化群生'으로 정의하고, 이것을 유교, 불교, 도교를 포함하는 현묘한 도道라고 정의했다. 풍류가 있는 사람은 특정한 종교나 이념에 매몰되지 않고, 자연과 어우러져 멋과 운치를 즐긴다. 이처럼 자연친화적인

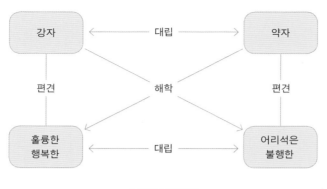

해학의 의미구조

풍류정신에서 만물 평등사상과 낙천적인 해학의 정서가 형성되었다.

해학에서 '해諧'는 "화합하다"라는 뜻이고, '학謔'은 "희롱하다"라는 의미다. 해학이라는 단어에는 공동체 사회를 위한 화합과 부조리한 권력에 대한 희롱의 의미가 함께 담겨 있다. 부조리한 권력을 희롱하면서도 공동체적 화합을 추구하기 때문에 적대적인 감정이나 모욕감을 주지 않고 상대를 포용할 수 있다.

풍자는 주로 새로운 시대 변화에 적응하지 못하고 구태의연한 행동을 고집하거나 부당하게 권력을 유지하려는 사람을 대상으로 삼아 그들에 대한 직접적인 비난과 공격을 가한다. 이때 풍자를 당하는 사람은 자신의 모순과 잘못이 적나라하게 드러나기 때문에 심한 모욕감을 느끼게 된다. 이는 풍자를 행하는 주체와 풍자를 당하는 대상이 적대적인 관계로 대립하는 이유다. 풍자와 해학은 부조리한 권력에 순응하지 않고 비판적으로 대응한다는 점에서 공통점이 있지만, 대상에 대한 포용력에 있어서 해학이 풍자보다 품격이 높다.

낭만이 가미된 한국적 리얼리즘

해학이 담긴 예술작품은 사회의 경직된 관습이나 부조리를 반영한다는 점에서 리얼리즘의 성격이 있다. 서양에서 19세기에 등장한 리얼리즘은 신화적 주제를 다룬 고전주의와 이상적인 낭만주의에 대한 반발로 등장했다. 리얼리즘은 경험할 수 있는 현실을 유일한 가치로 주목하고, 역사적 현실을 객관적으로 묘사하려는 태도다. 서양에서는 이러한 리얼리즘과 낭만주의가 명백한 대립을 이루지만, 해학예술은 리얼리즘과 낭만주의가 종합된다는 점이 특징적이다.

서양 리얼리즘의 지배적인 미의식은 풍자다. 그들은 단순히 현실을 반영하는 데 그치지 않고, 자본주의 사회와 부르주아 계급의 모순을 풍자하고 비판했다. 유럽에서 쿠르베와 도미에의 리얼리즘이 기득권층의 저항을 받은 것은 이 때문이다. 그러나 해학예술은 사회적 현실을 희롱하면서도 보편적인 인간의 꿈과 공동체적인 이상을 담았기 때문에 지배층과의 갈등을 어느 정도 피할 수 있었다.

한국에서 해학예술은 지배층의 상류문화에서보다 서민들의 민중예술에서 잘 드러난다. 이것은 해학이 한국인의 본래적인 정서라는 것을 의미한다. 언제나 지배층의 문화는 정치적 이념과 관련이 있다. 실제로 삼국시대 중국에서 들어온 불교와 유교가 자리 잡는 과정은 구세력을 몰아내고자 하는 위정자들의 권력투쟁과 관련이 있다.

한국에서 해학예술이 쏟아져 나오는 조선 후기는 봉건사회를 이끌어온 유교의 지배력이 약해지는 시기다. 이 무렵에 서민들의 신분이 상승하면서 소외된 민중들이 자신의 억압된 내면을 자유롭게 표출할 수 있는 분위기가 형성되었다. 탈춤, 판소리, 민화, 풍속화, 사설시조 등 해학

0.1 조선시대 대표적 해학예술인 탈춤 공연

이 담긴 예술들이 이 시기에 쏟아져 나오게 된 것은 이러한 배경에서다.

대표적인 해학예술이라고 할 수 있는 탈춤은 서민들이 양반, 무당, 각시, 선비, 파계승 등으로 변장하고 탈의 은폐성을 이용하여 지배층의 부조리를 마음껏 희롱한다. 그것은 주로 남성 중심적인 봉건사회에서의 여성에 대한 횡포나 첩을 둘러싸고 일어나는 갈등들, 그리고 특권계급인 양반들의 모순과 파계한 승려를 능멸하는 내용이다.

이처럼 지배층의 부조리를 공공연하게 희롱하는 것은 요즘처럼 발달한 민주주의 사회에서도 쉽지 않은 일이다. 이러한 예술이 봉건사회에서 허용될 수 있었던 것은 탈춤의 목적이 사회적 신분체제의 전복이 아니라 화합이라는 공동체적 이상을 담고 있기 때문이다.

한국의 탈춤은 중국이나 일본처럼 직업배우들이 하는 것이 아니다. 가면극과 달리 무대와 관객이 나뉘지 않아서 관객들은 뛰어들어 간섭하고 신이 나면 함께 춤을 추기도 한다. 탈춤은 노래와 춤과 연극이 합쳐진 종합예술이고, 공연자와 관객이 한마당에서 자유롭게 어우러지는 참여예술이다. 배우들의 일방적인 공연이 아니라 관객의 호응과 참여를 끌어내고, 노래와 춤과 연극이 합쳐진 종합예술의 성격을 지닌 탈춤의 형식은 오늘날 케이팝의 특징으로 이어지고 있다.

서사문학의 한국형 버전이라 할 수 있는 판소리 역시 인간 삶의 갈등과 애환을 다루면서 새로운 사회에 대한 희망을 해학으로 승화시켰다. 『이춘풍전』,『배비장전』,『옹고집전』,『토끼전』 등의 판소리계 소설과 민간에 전래하는 우스운 이야기를 모아 놓은 『고금소총』 등에는 한국인 특유의 해학이 녹아 있다.

해학의 달인 김삿갓

조선시대 풍류시인으로 불리는 김삿갓(본명 김병연)은 자신의 역경을 해학적인 시로 표현한 해학의 달인이었다. 일찍이 전업시인으로 전국을 떠돌며 밥값 대신 지어준 그의 시들을 보면, 한국인 고유의 해학의 성격이 어떠한 것인지를 파악할 수 있을 것이다.

조선시대 명문가인 안동 김씨 집안에서 태어난 그는 백일장에서 홍경래의 난 때 싸워보지도 않고 항복한 선천부사 김익순의 역적행위를 비판하는 글로 장원급제를 했다. 그러나 훗날 왕을 속이고 홍경래에게 비겁하게 구걸하여 목숨을 부지한 김익순이 자신의 조부임을 알게 된다.

일가의 몰살은 간신히 면했으나 그의 아버지는 이듬해 화병으로 사망했고, 김삿갓은 충격과 수치심에 폐인처럼 지내다가 20살 되던 해부터 삿갓을 눌러쓰고 조선팔도를 유람하며 방랑생활을 하게 된다. 언어의 유희와 해학이 넘치는 그의 시들은 이렇게 지어졌다.

첩첩산중에서 나흘을 굶은 몸을 이끌고 헤매던 그는 한 나무꾼을 만나 너무 반가운 나머지 긴장이 풀려 그 앞에서 실신했다. 나무꾼은 그를 집으로 데려와 정성껏 간호하고, 착한 주인 부부의 간호 덕분에 간신히 깨어날 수 있었다. 깨어나자마자 그는 허기를 참지 못해 염치 불고하고 음식을 청했다. 가난한 주인장이 멀건 죽 한 상을 차려오며 무안해하자, 김삿갓은 그에게 시 한 수를 지어주었다.

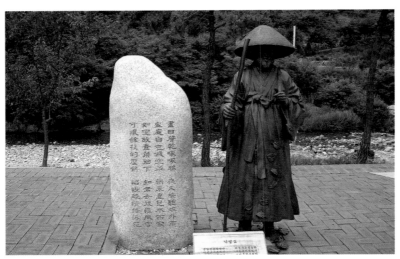

0.2 강원도 영월군 난고 김삿갓 문학관에 있는 〈김삿갓 동상〉

네 다리 소반 위에 멀건 죽 한 그릇 四脚松盤粥一器

하늘빛 구름 그림자가 함께 떠도는구나. 天光雲影共徘徊

주인장! 무안해하지 마오. 主人莫道無顏色

나는 물속에 얼비친 청산을 좋아한다오. 吾愛靑山到水來

 물에 가까운 죽을 받아들고 그는 자신의 처량한 신세를 한탄하거나 주인장의 야박함을 불평하는 대신 푸른 산이 얼비친 아름다운 자연을 떠올린 것이다. 삶의 악조건 속에서도 그는 어려운 환경 때문에 가능한 긍정적인 면을 찾아내 해학적인 시로 승화시켰다.

 그가 지은 시들은 대부분 거창한 주제가 아니라 아주 소소한 일상에서 착안한 것들이다. 지금은 거의 사라졌지만 옛날에는 사람의 몸에 붙어 피를 빨아먹고 사는 벼룩이 있었다. 벼룩 때문에 밤잠을 설친 김삿갓은 「벼룩」이라는 시를 지었다.

대추씨 같은 작은 몸에 날쌔기로는 당할 자 없고, 貌似棗仁勇絶倫

'이'와는 친구이고 빈대와는 이웃일세. 半風爲友蝎爲隣

아침에는 죽은 듯이 자리 틈에 몰래 숨었다가, 朝從席隙藏身密

밤만 되면 이불 속에서 다리를 쏘아대네. 暮向衾中犯脚親

뾰족한 주둥이로 따끔하게 물 때면 잡으려 하고, 尖嘴嚼時心動索

붉은 몸 스멀거리면 단꿈을 깨네. 赤身躍處夢驚頻

날이 밝아 일어나 살갗을 살펴보니, 平明點檢肌膚上

복사꽃 만발한 봄날 경치를 보는 듯하네. 剩得桃花萬片春

그는 밤새 벼룩에 시달리고 아침에 일어나 벌겋게 부어오른 살갗을 보며 복사꽃 만발한 아름다운 봄날의 경치를 떠올렸다. 해학은 이처럼 자신의 불행한 조건을 관조하고, 그것을 객관화하여 그것으로 인해 생긴 긍정적인 면을 부각하는 낙천적인 유머감각이다. 그래서 그는 아무도 예술의 대상으로 주목하지 않던 벼룩을 소재로 멋진 시를 쓸 수 있었다.

한번은 그가 송도로 가던 길에 철쭉꽃으로 뒤덮인 산을 넘게 되었는데, 벼랑에 핀 꽃을 꺾으려다 실족을 했다. 아픈 다리를 이끌고 산에서 내려오던 중에 다행히 스님 한 분을 만나 산사에서 신세를 지게 된다. 스님은 그의 불편한 다리를 염려하여 방에 요강을 넣어주었는데, 다리를 다치고 나니 요강처럼 긴요한 물건이 없어 「요강」이라는 시를 썼다.

> 한밤중에 네 덕분에 번거롭게 드나들지 않고, 賴渠深夜不煩扉
> 잠자리 가까이에서 벗이 되었구나. 令作團隣臥處圍
> 술 취한 사내도 네 앞에선 단정하게 무릎 꿇고, 醉客持來端膽膝
> 어여쁜 여인도 너를 끼고 앉아 살며시 치마를 벗는구나. 態娥挾坐惜衣收
> 견고하고 강한 네 모습은 청동 산과 같고, 堅剛做體銅山局
> 시원하게 떨어지는 오줌 소리는 비단 폭포 같구나. 灑落傳聲練瀑飛
> 네 공로가 가장 클 때는 비바람 몰아치는 새벽이니, 最是功多風雨曉
> 사람에게 여유로운 성품 길러주어 풍요롭게 하는구나. 偸閑養性使人肥

사회적 통념으로 요강은 인간의 더러운 오줌을 받아내는 천한 물건이지만, 그것은 어디까지나 인간의 입장일 뿐이다. 김삿갓은 요강의 관점에서 청동 산과 같은 당당한 몸매와 술 취해 주정 부리는 남자도 무릎 꿇

게 만들고(요강의 높이가 낮아서 무릎을 꿇지 않으면 정확도에 있어서 문제가 생긴다), 아름다운 여인도 어쩔 수 없이 속옷을 벗게 만드는 우월성에 주목했다. 또 화장실이 밖에 있던 시절에 비바람이 몰아치는 새벽에 밖에 나가지 않아도 되니 인간의 성품을 여유롭게 길러주는 소중한 존재다. 김삿갓은 가장 천한 물건이라고 생각되는 요강을 숭고하게 반전시킴으로써 인간과 사물, 성스러운 것과 천한 것의 위계질서를 무너뜨렸다.

이처럼 해학은 인간이 주관적으로 설정한 우열과 주종의 관계를 재설정하고 반전시킨다. 여기에는 모든 존재를 존귀하게 여기는 만물 평등 사상이 담겨 있다.

1장

민속신앙에 담긴
해학의 정서

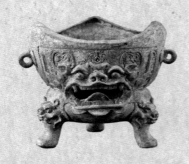

수만 년 전 구석기인들이 조형물을 만들기 시작한 것은 주술적인 필요에 의해서였다. 삶의 문제를 초자연적인 힘에 의탁하여 해결하려는 주술은 현실과 이상의 틈새를 좁히려 한다는 점에서 예술과 밀접한 관련이 있다. 이처럼 주술적 필요로 만들어지던 조형물이 시각적인 아름다움을 위한 것으로 전환된 것은 서양에서 그리스 시대 이후부터다. 그러나 이러한 미의 개념은 피카소와 마티스 같은 현대작가들이 아프리카 원시 조각의 영향을 받으면서 강력한 도전을 받게 된다.

전통 민속신앙의 상징물로 만들어진 한국의 귀면 기와나 장승 역시 악귀를 물리치려는 주술적 목적으로 제작된 조형물들이다. 이들은 마을이나 집의 안녕을 지켜주는 수호신 임무를 수행하기 때문에 무시무시한 형상으로 만들어지는 것이 상식적이다. 그러나 한국의 귀면이나 장승의 표정에는 무서움과 친근함이 공존한다. 이것은 다른 나라 조형물에서 찾아보기 어려운 독특한 특징으로 불교 조형물인 사천왕상에서도 예외 없이 나타난다. 여기에는 악에 대한 징벌과 포용이라는 양면성을 공존시키려는 한국인 특유의 해학이 담겨 있다.

귀면 기와

괴기하고 익살스러운
한국 도깨비

●

귀면 기와는 액운과 화마를 물리치기 위해 목조 건축물의 마루와 사래 끝에 괴수의 얼굴 형상을 한 기와를 만들어 붙인 것이다. '도깨비기와'라고도 부르는 이러한 전통은 삼국시대부터 이어져 왔으며, 한국뿐만 아니라 고대 인도와 중국, 그리고 일본까지 널리 유행했다. 중세 유럽에서도 지붕에 날개 달린 용이나 사자 모습의 괴수를 만들어 붙이는 가고일Gargoyle의 전통이 내려온다.

귀면이나 가고일은 악귀를 물리치는 벽사의 역할을 위해 만들어졌기 때문에 대부분은 섬뜩할 정도로 무시무시한 얼굴을 하고 있다. 그런데 한국의 귀면 기와는 유독 무서움과 친근함이 동시에 느껴지는 독특한 표정을 하고 있다. 다소 장난기가 느껴지는 이러한 표정에는 선악을 이분법적으로 분별하지 않고, 악을 징벌하면서도 포용하려는 한국인 특유의 해학이 담겨 있다.

한국의 귀면 기와는 5세기에 고구려가 수도를 평양으로 옮긴 후 본격

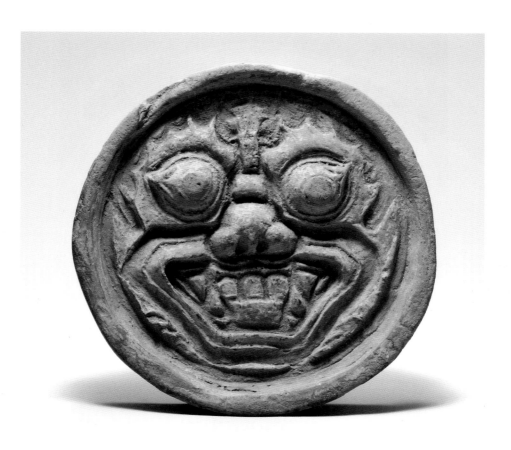

1.1 고구려 〈귀면문수막새〉, 평남 대동 청암리 출토, 5-6세기, 11.9×16.4cm

적으로 만들어졌다. 당시 평양 지역에서 유행했던 〈귀면문수막새〉[1.1]는 눈이 튀어나올 정도로 크고, 콧구멍이 보이는 들창코에 입을 크게 벌려 날카로운 송곳니가 드러나 있다. 상대를 제압하기 위해 험악한 표정을 지으면서도 한편으로 장난기가 느껴지는 얼굴이다.

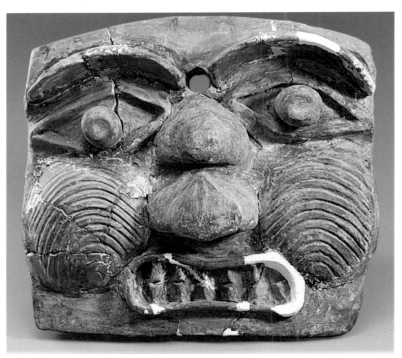

1.2 고구려 〈귀면판〉, 자강도 송암리2호분 출토, 5-6세기, 길이 31.5cm

이러한 표정에서 해학이 느껴지는 것은 징벌과 포용이라는 양가감정이 담겨 있기 때문이다. 일반적으로 우리는 화낼 때의 표정과 즐겁게 장난칠 때의 표정을 동시에 지을 수 없다. 만약 우리가 이러한 복합적인 감정을 동시에 표현하고자 한다면 웃음이 나올 것이다. 무서움과 장난기가 동시에 느껴지는 양가감정은 한국인 특유의 끈끈하고 따뜻한 정情의 문화와 무관하지 않다.

자강도 송암리2호분에서 출토된 고구려 〈귀면판〉[1,2]은 눈알이 빠질 정

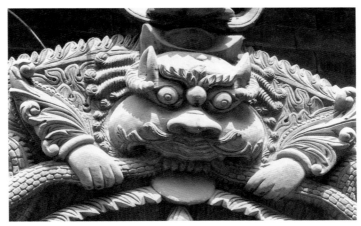

1.3 네팔의 힌두 성전에 있는 〈키르티무카〉

도로 앞으로 튀어나와 있고, 코가 위아래로 둘이나 있다. 이빨을 드러내며 화를 내자 볼따구니에 쭈글쭈글한 주름이 잔뜩 생기며 볼록하게 튀어나왔다. 무서운 척하지만, 장난기 넘치는 친근한 표정에서 긴장이 풀리며 웃음이 나온다. 이러한 양가감정이 담긴 고구려 귀면의 표정이 백제와 신라에도 영향을 주면서 다른 나라 귀면에서 찾아보기 어려운 한국 귀면의 특징으로 자리 잡게 된다.

귀면의 유래는 정확히 알 수 없지만, 인도의 시바 신전이나 불교사원에서 흔히 볼 수 있는 〈키르티무카Kirtimukha〉[1.3]로 보는 것이 일반적이다. 인도 신화 속 키르티무카는 자신의 꼬리를 먹어 치우는 괴물이다.

시바 신화에서 잘란다라 왕은 시바 신에게 도전하기 위해 자신의 전령인 괴물 라후를 보낸다. 화가 난 시바는 양미간에 무시무시한 힘을 가진 사자머리 악마 키르티무카를 만들어 라후와 싸우게 한다. 라후는 전

1.4 김제 금산사 대장전 〈귀면〉

세가 불리해지자 시바에게 살려달라고 애원하고, 시바는 자비를 베풀어
공격을 멈추라고 명령한다. 하지만 파괴를 위해 태어난 키르티무카는
공격을 멈출 수가 없었다. 그러자 시바는 그에게 "너의 팔다리를 먹으
라"라고 명령한다. 충성스러운 키르티무카는 시바의 명을 받들어 자신
의 팔다리와 몸통을 모두 먹어 치우고 결국 머리만 남게 된다. 그러자 시
바는 자신에게 순종한 키르티무카를 "영광의 얼굴"이라고 부르고 사람
들이 숭배하게 했다. 요즘도 사찰에서 흔히 볼 수 있는 귀면은 시바의 분
신인 키르티무카가 불교에 수용되어 불교사원의 수호신 역할을 하게 된
것이다.

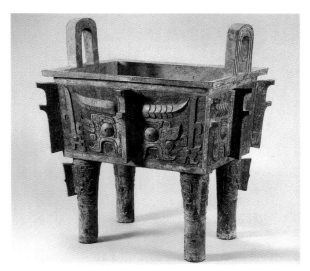

1.5 중국 주나라 청동기에 새겨진 〈도철문〉

 한국 사찰에 있는 귀면은 도상적으로는 키르티무카의 모습과 유사하지만, 김제 금산사 대장전 〈귀면〉[1.4]처럼 그 표정이 무섭기보다는 익살스럽다. 법당을 지키는 귀면의 얼굴은 정면상을 하고 있지만, 법당 왼쪽 문 궁창의 것은 사팔뜨기 눈으로 근접지역을 살피게 하고, 오른쪽 문 궁창의 것은 눈을 아래로 내리 깔아 아래쪽을 주시하게 했다.

 귀면의 또 다른 기원은 은나라와 주나라의 청동기에 새겨진 〈도철문〉[1.5]이다. 도철饕餮은 중국 신화에 등장하는 상상의 괴물이다. 중국 서남쪽 황야에서 태어난 도철은 야만적이고 엄청난 식욕 때문에 무엇이든지 먹어 치웠다. 일하지 않으면서 다른 사람의 물건을 약탈하며 살던 도철은 모두에게 공포의 대상이었다. 특히 먹는 것에 탐욕이 지나쳐서 사람을 잡아먹고도 만족하지 못하고 자신의 몸을 뜯어 먹어서 몸뚱이 없

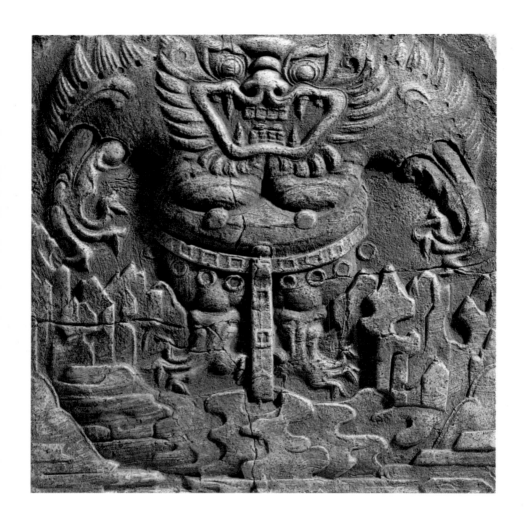

1.6 백제 〈산수귀문전〉, 충남 부여 규암면 외리 출토, 7세기, 30.3×25.2cm

이 얼굴만 남아 있다. 그래서 재화나 음식을 지나치게 탐내는 흉악한 사람을 "도철 같은 놈"이라고 부르기도 한다.

인도의 키르티무카와 중국의 도철문이 스스로 자신의 몸을 잡아먹는 무시무시한 괴물에서 착안한 것이라면, 한국 귀면은 한국의 도깨비에서 착안한 것이다. 따라서 양가감정이 담긴 한국 귀면의 표정을 이해하려면 먼저 한국 도깨비의 특성을 알아야 한다.

한국 설화에서 도깨비는 인간과 더불어 공동체 사회를 지키고 권선징악을 공유하면서 밉지 않은 심술을 부리는 친근하고 유익한 존재다. 그는 나쁜 사람에게 벌을 주고 선한 사람에게 복을 내리는 신성한 존재지만, 때로는 영악한 인간의 꾀에 넘어가 초자연적인 힘을 이용당하기도 한다. 또 인간처럼 메밀묵과 막걸리를 잘 먹고, 노래와 춤으로 풍류를 즐기기도 하고, 씨름과 장난을 좋아하는 그런 존재다. 한국인들이 도깨비를 경외의 대상으로만 생각하지 않고, 순진하고 어리석은 면을 가미한 것은 강자와 약자, 선과 악, 신과 인간의 일방적이고 경직된 관계를 와해시키기 위해서다.

충남 부여 규암면 외리에서 출토된 백제의 〈산수귀문전〉[16]을 보면 전형적인 한국 도깨비의 특징이 잘 드러나 있다. 일렁이는 바다에 바위가 솟은 산 경치 위에 도깨비가 우뚝 서 있고, 어깨는 잔뜩 치켜들어 가슴을 움츠리고 있다. 또 상체의 대부분을 차지하는 커다란 털북숭이 얼굴은 눈을 치켜뜨고, 입을 크게 벌려 날카로운 이빨을 드러낸다. 하늘로 뻗친 터럭의 표현에서는 노여움이 충천해 있음을 느끼게 하지만, 노여움 속에 따스한 인간미가 감추어져 있어 한편으로는 정감이 느껴진다.

잔뜩 힘이 들어간 양쪽 어깨 위에도 뾰족한 깃털이 솟아 있고 손과 발

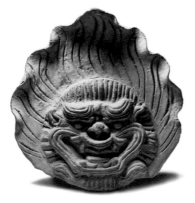
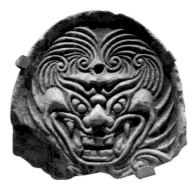

1.7 〈익각짐승문 와당〉,
중국 요성지구 출토, 10세기

1.8 〈귀면와〉,
일본 나라 출토, 8세기

은 사나운 맹수의 형상을 하고 있으나 배불뚝이에 젖꼭지가 강조된 가슴을 마치 입체주의처럼 표현하고 허리띠를 바닥까지 길게 늘어뜨려 우스꽝스러운 모습이다. 도깨비 본연의 업무를 수행하고도 남을 만한 위엄과 우스꽝스러움이 공존하는 모습이다.

한국 귀면의 예술성은 이처럼 양가감정을 느끼게 하는 미묘한 감정표현에 있다. 사실 인간의 마음은 이성적으로 명료화하기 어렵다. 선악과 미추를 명확하게 구분하는 것은 논리의 영역이지만, 우리의 마음은 이성으로 분화되기 어려운 양면성이 공존한다. 한국 귀면은 그러한 양면성을 예리하게 포착함으로써 인간의 미묘한 심층심리를 드러내고 있다.

이에 비해 중국의 귀면인 〈익각짐승문 와당〉[1.7]의 표정은 무서움 그 자체다. 중국 것은 대개 작은 눈으로 매섭게 노려보며 보는 이의 간담을 서늘하게 한다. 일본 것은 표정이 날카롭고 신경질적이다. 나라 시대의 〈귀면와〉[1.8]는 일본 도깨비에 해당하는 오니oni처럼 양쪽 눈꼬리를 위로

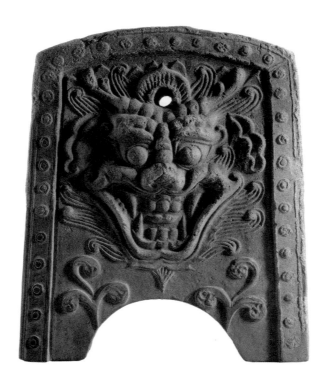

1.9 통일신라 〈귀면와〉, 황룡사지 출토, 7−8세기, 27.7×23.3cm

치켜뜨고 날카로운 송곳니를 강조하여 무섭고 간악한 인상을 풍긴다. 오니는 인간적이고 정이 많은 한국 도깨비와 달리 사람을 잡아먹는 무자비한 식인요괴다. 북유럽 신화에서 사람을 잡아먹는 오거ogre도 흉포하고 잔혹하기는 마찬가지다.

　통일신라시대는 많은 귀면와가 만들어지는데, 황룡사지에서 발굴된 〈귀면와〉[1.9]는 도깨비 형상에서 착안한 뿔이 황소의 뿔처럼 나 있다. 콧구멍이 훤히 보이는 들창코에 인중이 안 보일 정도로 크게 입을 벌려 위

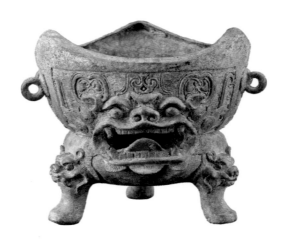

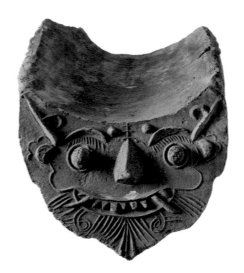

1.10 고려 〈청동 귀면 화로〉, 높이 13cm, 입지름 14.5cm, 국립중앙박물관 소장
1.11 조선 후기 〈귀면문암막새〉, 18.3×28×35.5cm, 통도사 성보박물관 소장

협적이지만, 부리부리한 둥근 눈에서는 장난기와 익살이 느껴진다.

고려시대 제작된 〈청동 귀면 화로〉[1.10]는 중국의 도철문에서 영향을 받은 듯한데, 익살스런 표정에 특이하게도 정면에 투각된 귀면의 입을 통해 통풍이 되도록 하였다. 조선 후기에 오면, 상공업의 발달로 서민들의 지위가 상승하면서 상대적으로 지배층 양반의 힘이 약해지고 유교사회를 지탱해온 신분제도가 흔들리게 된다. 이 시기에 그려진 민화 〈까치호랑이〉는 약자인 까치가 강자인 호랑이를 희롱하는 모습으로 표현되는데, 이러한 특징은 귀면 기와에서도 나타난다.

통도사 성보박물관 소장의 〈귀면문암막새〉[1.11]는 이마에 뿔이 있고 날카로운 이빨이 드러나 있지만, 전혀 위협적이지 않고 귀여운 눈에 짙은 속눈썹까지 표현되어 해맑은 어린이의 얼굴을 보는 것 같다.

이처럼 인간적인 한국의 귀면은 시대의 변화에 따라 화마나 악귀를 물리치는 벽사의 기능을 수행하기도 하고, 사회적 권력을 희롱하는 역할을 하며 이어져 왔다. 그러나 한국 귀면의 공통적 특징은 한국의 도깨비 신앙에서처럼 강자를 무섭고 강한 존재로만 묘사하지 않고, 어리숙하고 우스꽝스러운 모습도 함께 보여준다는 점이다. 여기에는 악인을 징벌하면서도 포용하여 화합을 이루려는 해학의 정신이 담겨 있다.

무섭고도 인자한
마을 어르신

장승은 재앙을 막고 평화를 지키기 위한 목적으로 마을 입구에 나무나 돌을 세워 놓은 것이다. 이러한 전통이 언제부터 시작되었는지는 정확히 알 수 없지만, 고대부터 내려오는 솟대나 선돌의 전통이 장승으로 이어진 것으로 추정된다. 통일신라시대와 고려시대에 민간신앙으로 자리 잡은 장승은 외래종교인 불교와 융합되는 과정에서 사찰에까지 등장하여 불상과 함께 한국의 전통 조형물로 꼽힌다. 장승이 가장 활발하게 만들어진 조선시대에는 10리마다 작은 장승을 세우고, 30리마다 큰 장승을 세워 그곳의 위치와 이웃 마을과의 거리를 표시하는 이정표 역할을 하였다.

　장승이라는 명칭은 '영원히 오래 살며 죽지 않는다'라는 뜻의 '장생불사長生不死'에서 '장생'이 장승으로 변한 것으로 추정한다. 전라도와 경상도 지역에서는 나쁜 영혼을 막는 신선의 이름에서 따와 '법수法首' 혹은 '벅수'라고 부르고, 마을 안으로 들어오는 재액을 막아주기 때문에 '수살

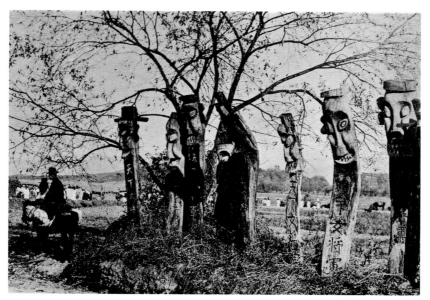

1.12 20세기 초까지 마을 입구에 세워진 다양한 표정의 장승들

막이'나 '수살목'으로 불리기도 했다. 지금은 장승과 벅수의 구분이 사라졌지만, 길가에 세워져 푯말 역할을 한 것을 장승이라 하고, 마을 어귀에 세워져 마을을 지켜주는 수호신 역할을 하는 것을 벅수로 구분하여 불렀다.

이처럼 주술성이 강한 푯말을 신상으로 만든 것은 다른 나라에서 찾아보기 어려운 조선시대의 독특한 문화였다. 당시 조선을 방문한 외국인들은 이러한 문화에 매우 깊은 인상을 받은 듯하다. 흥선대원군의 아버지 남연군의 묘를 도굴하러 조선에 왔던 에른스트 오페르트는 『조선기행』(1880)에서 장승에 대한 인상을 다음과 같이 적었다.

사람이 수백 명이나 사는 꽤 큰 마을에서 키가 서로 다른 나무로 만든 막대기 여러 개가 길가에 서 있는 것을 종종 보았는데 아주 특별했다. … 자세히 보니 이것은 동네의 우상 신으로 사원이나 기도소를 대신하는 것이었다. 더구나 이것을 보호할 특별한 조치 없이 땅속에 그냥 박아 놓았다. … 키가 대강 두 자에서 네 자 정도의 통나무로 만든 이 물건은 나무껍질을 벗기고 그 위에다 가장 원시적인 기술로 기분 나쁘게 찡그린 얼굴을 새겼다.

그는 장승을 사원이나 기도소를 대신하는 우상 신으로 간주했는데, 이러한 생각은 당시 한국에 온 다른 선교사들도 비슷했다. 캐나다 선교사로 조선에 왔던 제임스 게일은 장승을 '악마 기둥Devil Posts'이라고 표현했다. 또 한국의 문화를 외국에 알리고 조선의 독립을 위해 노력했던 미국의 선교사 호머 헐버트도 자신의 저서 『대한제국 멸망사』(1906)에서 장승을 '마을의 악마 기둥'이라고 소개했다.

당시 선교사들은 기독교의 유일신 신앙에 따라 한국의 민속신앙을 망령된 우상숭배로 여겼다. 마을의 수호신 역할을 했던 장승 역시 우상으로 간주하였고, 기독교가 확산하면서 장승은 점차 예배당으로 대체되었다. 서양의 과학문명이 들어와 근대화되는 과정에서 민속신앙은 계몽의 대상으로 간주하였고, 장승 역시 우상숭배로 폄하되어 사라진다.

그런 맥락에서 보면, 그리스의 신상 조각들도 우상인 것은 마찬가지다. 그러나 그리스 조각이 예술작품으로 대접받는 것과 달리 장승은 아직 제대로 된 예술적 평가를 받지 못하고 있다. 사실 아프리카나 아시아의 민속신앙이 담긴 조형물들도 근대 이전까지는 전혀 주목받지 못했

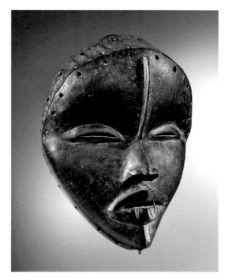

1.13 피카소에게 영향을 준 서아프리카의 〈단 가면〉

다. 그러다가 19세기 이후, 유럽이 비서구 지역에 식민지를 개척하면서 몇몇 안목 있는 작가들에 의해 비로소 주목받게 된다.

피카소와 마티스 같은 현대작가들이 당시 아프리카 조각에서 예술적 영감을 받은 것은 잘 알려진 사실이다. 피카소가 서양의 미술 전통인 재현에서 벗어나 새로움을 모색했을 때, 비사실적이면서도 정신적인 울림이 느껴지는 〈단 가면〉[1.13]은 그 모델이 될 수 있었다.

서양의 현대미술이 아프리카와 아시아의 원시미술에서 영감을 얻는 것은 아이러니한 일이다. 이러한 점에서 한국의 전통 조각인 장승 역시 한국인의 마음과 해학이 담긴 예술작품으로 조명될 만한 충분한 가치가 있다고 여겨진다.

인간의 본능에 관심이 많았던 독일의 표현주의 화가 에밀 놀데는 동남아시아의 원시미술에서 영감을 얻었다. 흥미롭게도 그가 그린 작품 〈선교사〉[1.14]는 조선시대 장승을 모델로 한 것이다. 한 아이를 업은 아프리카 여인이 장승 모습을 한 선교사 앞에서 무릎을 꿇고 있는데, 이 장승은 인천 남동구 만수동에 있던 〈만수동 장승〉[1.15]을 보고 그린 것이다.

군마를 이용한 우편이나 마을 간의 거리를 알리기 위해 세워져 있었던 이 장승은 1890년에 독일의 민족학박물관에서 수집하였고, 놀데가 그곳에서 이 장승을 보고 그린 것이다. 이러한 인연 때문인지 그는 다음 해 모스크바와 몽골을 거쳐 한국에 다녀가기도 했다.

한국의 장승은 특정 인물을 사실적으로 재현한 초상 조각이 아니지만, 벽사를 위한 주술성과 한국인의 마음이 담겨 있다. 장승의 조형적 특징은 나무나 돌의 자연스러운 모습을 최대한 살려서 팔과 다리가 간략하게 생략되고 얼굴에서 몸통으로 바로 이어진다. 나무나 돌의 모양이 약간 기우뚱하게 휜 것은 원래의 형태를 그대로 살리고자 가공을 최소화했기 때문이다.

아프리카 조각이 무표정한 얼굴과 배와 가슴, 엉덩이 같은 신체의 부분을 강조하는 것과는 달리, 장승은 얼굴의 표정에 집중한다. 얼굴은 신체에서 인간의 감정을 표현하기에 가장 적절하기 때문이다. 커다란 눈에 툭 불거진 눈망울, 뭉툭한 코와 웃는 듯한 입 모양은 한국 장승의 전형적인 특징이다. 이로 인해 한국 장승은 근엄하고 무서운 표정을 짓고 있으면서도 인자하고 자상한 동네 어르신처럼 느껴진다.

장승은 원래 남녀 성구별이 없었는데, 조선 후기부터 부부상으로 만들어졌다. 장승 부부는 하늘 아래를 관리하는 천하대장군天下大將軍과 지하

1.14 에밀 놀데, 〈선교사〉, 1912

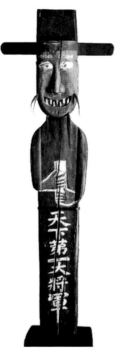

1.15 인천 남동구 만수동에
있던 〈만수동 장승〉

를 관장하는 지하대장군地下大將軍으로 불린다. 또는 상원주장군上元周將
軍과 하원당장군下元唐將軍으로 불리기도 한다. 상원은 정월 대보름을, 하
원은 시월 보름을 각각 의미한다. 그리고 주장군과 당장군의 의미는 정
확하지는 않지만, 중국의 주나라와 당나라의 장군을 지칭하는 것으로
추정하고 있다. 이러한 추정은 조선시대 중국에서 천연두가 창궐하자
명성 있는 중국의 장군들에게 역신을 물리치게 했다는 이야기에서 비롯

된 것이다.*

전북 부안 동문안에 있는 〈상원주장군〉[1.16]은 높이가 3m가 넘는 큰 키에 벙거지 모양의 모자를 쓴 할아버지 장승이다. 부리부리한 눈은 툭 튀어나와 있고, 커다란 주먹코가 인상적이다. 할머니 장승인 〈하원당장군〉[1.17]은 마을 주변에 숨어 있는 악귀를 색출하려는 듯, 눈을 크게 뜨고 있으나 입은 "씨익" 웃고 있어서 무섭기보다도 인자하고 우스꽝스럽다.

무서워야 할 장승을 친근하게 표현하는 것은, 한국인 특유의 반어적인 감정표현법에 기인한 것이다. 한국인들은 평상시에도 어떤 내용을 강조하기 위해서 반어적인 표현을 사용한다. 실수를 한 사람에게 "자~알한다!"라고 하거나, 어처구니없이 웃기는 행동을 하면 "우습지도 않다"라고 말한다. 오랜만에 만나 반가운 친구에게 "야! 이 죽일 놈아! 그동안 뭐하고 자빠져 있었냐!"라고 말하는 것을 외국인이 듣는다면 싸우는 줄 알고 놀랄 것이다.

김소월의 시 「진달래꽃」에서 "나 보기가 역겨워 가실 때에는 죽어도 아니 눈물 흘리우리다"라는 구절은 진짜 눈물을 안 흘리겠다는 의미가 아니다. 오히려 "너무나 슬퍼서 한없이 울 것이다"라는 애절한 마음의 반어적 표현이다. 이처럼 반어법은 언어로 표현할 수 없는 깊은 마음을 드러내기 위한 한국인 특유의 표현법이다.

전남 나주 운흥사지의 할아버지 장승인 〈상원주장군〉[1.18]은 네모난 돌기둥 모양의 머리에 커다랗고 둥근 눈망울과 큰 코를 가졌다. 턱 밑으로 두 갈래의 수염이 옅게 새겨져 있고, 이빨이 드러나 있지만 무섭기보다

● 　김두하, 『벅수와 장승』(집문당, 1990), pp.206-210 참조

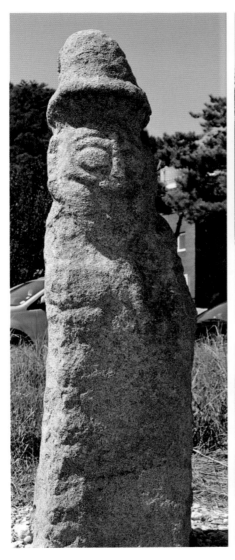

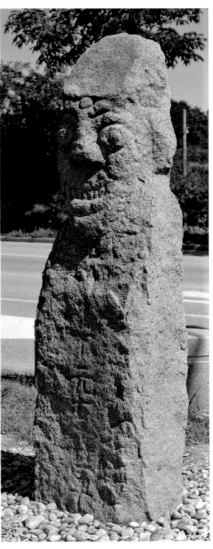

1.16 전북 부안 동문안의 〈상원주장군〉,
높이 180cm

1.17 전북 부안 동문안의 〈하원당장군〉,
높이 223cm

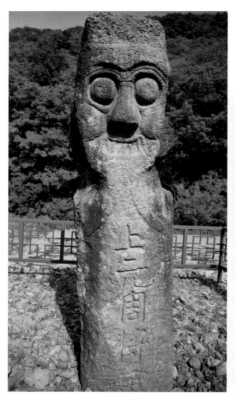

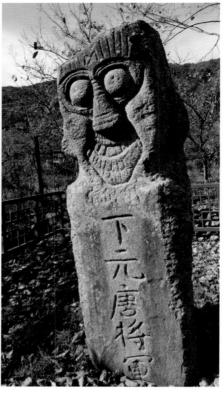

1.18 전남 나주 운흥사지의 〈상원주장군〉,
1719, 높이 270cm

1.19 전남 나주 운흥사지의 〈하원당장군〉.
1719, 높이 210cm

는 마음씨 착한 할아버지의 인상이다.

이와 마주 서 있는 할머니 장승 〈하원당장군〉[1.19]은 주름투성이인 얼굴
로 할아버지와 농담이라도 주고받은 듯, 목을 움츠리고 짓궂은 웃음을
짓고 있다. 이렇게 웃으면 눈이 작아져야 정상인데, 오히려 눈이 커질 대
로 커져 있다. 이 표정을 실제로 따라서 해보면 웃음이 절로 나온다.

서양 조각 중에서 그리스 아르카익 시기의 〈코레〉[1.20]도 미소가 특징이다. '아르카익 미소'라고 불리는 이 조각상들은 모두 입꼬리를 살짝 올려 자연스러운 미소를 짓고 있다. 이 미소에 담긴 미의식이 이성적으로 절제된 서양인 특유의 우미優美라면, 장승의 미의식은 역설적인 반어법과 감정의 양면성이 뒤섞인 한국인 특유의 해학이다.

그리스의 아르카익 미소는 획일적으로 양식화되어 이 시기 거의 모든 작품에 동일하게 나타난다. 심지어 창에 맞아 죽어가는 사람도 똑같은 미소를 짓고 있다. 그러나 장승의 미소는 지역성과 만드는 사람의 진솔한 마음이 반영되어 표정이 매우 다양하게 나타난다.

전남 나주 불회사 입구 오솔길에 서 있는 할머니 장승인 〈주장군〉[1.21]은 미소가 압권이다. 이처럼 절 입구에 세워진 장승은 잡귀의 출입을 막는 호법신으로 불교와 무속이 어우러진 결과다. 원래 불교에는 사천왕상이나 금강역사상이 호법신의 임무를 수행하는데, 불교가 토착신앙과 결합하면서 장승을 절 입구에 세우게 된 것이다.

대머리에 커다란 주먹코가 인상적인 이 할머니 장승은 모든 악귀를 찾아내어 색출하려는 듯 눈을 부릅뜨고 있다. 그리고 작은 입에 노쇠한 이빨을 드러내고 콧등을 찡그리며 수줍은 미소를 짓고 있다. 마치 곱게 화장하고

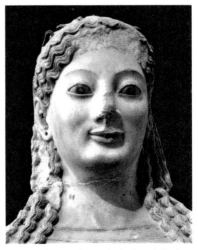

1.20 그리스 조각 〈코레〉의 아르카익 미소

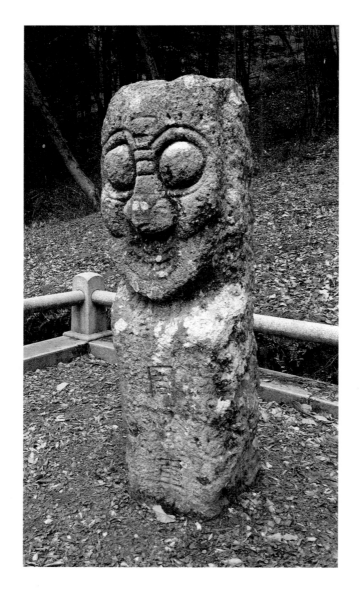

1.21 전남 나주 불회사의 석장승 〈주장군〉, 18세기, 높이 180cm

할아버지에게 "나 이쁘요?"하며 애교를 떠는 듯하다. 이처럼 정감 있고 온화한 장승을 보면 고향의 부모님을 뵙는 것 같아 미소 짓게 되고 선한 본성이 깨어난다.

한국의 장승은 초월적인 힘으로 상대를 제압하려고 하기보다는 인간의 본성과 휴머니즘을 떠오르게 한다. 그것은 인간의 표피적인 희로애락의 감정이 아니라 감정이 분화되기 이전의 양면성이 공존하는 본성의 구조다. 감정의 표면에서는 슬픔과 기쁨, 사랑과 증오가 대립하지만, 우리의 본성에서는 대립적인 감정들이 하나로 융합되어 있다. 그래서 슬픔이 심해지면 웃음이 나오고, 너무 웃으면 눈물이 나는 것이다. 놀이공원에서 놀이기구를 탈 때나 공포영화를 보면서 재미를 느끼는 것도 같은 이치다.

불회사의 할아버지 장승인 〈하원당장군〉[1.22]은 상투머리를 하고 긴 수염을 뒷머리처럼 땋았다. 커다란 주먹코에 왕방울 같은 눈을 부라리고 있지만, 역시 위협적이기보다는 인자한 동네 할아버지 같은 인상이다.

이러한 장승이 현대적으로 느껴지는 것은 사실적인 묘사에 치우치지 않고 추상적인 인간 내면의 감정을 극대화했기 때문이다. 사실적 묘사에서 벗어나 인간의 내적 감정과 느낌을 표현하는 것은 현대미술에서 표현주의의 전형적인 특징이다.

현대조각의 아버지로 불리는 오귀스트 로댕은 프랑스의 대문호 오노레 드 발자크의 〈조각상〉[1.23]을 만들면서 사실적인 외형 대신 그의 내면성을 표현하고자 했다. 발자크는 매우 보수적인 사람이었지만, 당시 사회를 예리하게 묘사함으로써 리얼리즘 소설의 새로운 지평을 열었다. 그는 가난한 생활을 하며 부르주아 사회에 비판적인 태도를 취하면서도

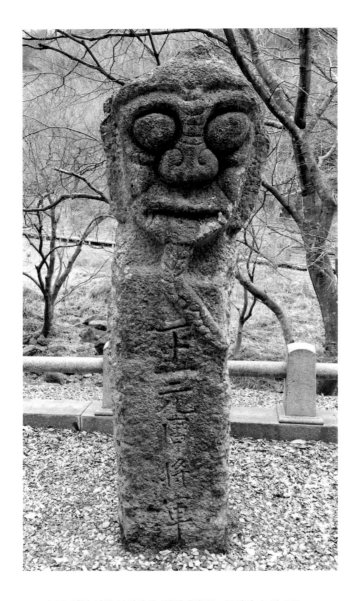

1.22 전남 나주 불회사의 〈하원당장군〉, 18세기, 높이 315cm

부유한 귀부인과 결혼을 꿈꾸었다. 이처럼 모순으로 가득 찬 고뇌하는 예술가의 내면을 표현하기 위해 로댕은 실내용 가운을 길게 끌고 있는 겉옷을 입혀 몸을 단순화했다. 그리고 고독과 환멸이 느껴지는 얼굴의 표정에 집중하게 했다.

당시 발자크의 초상 조각을 의뢰한 프랑스 문인협회는 기대와 달리 거칠고 괴물처럼 생긴 발자크의 모습에 크게 반발했지만, 이 작품은 인간의 내면을 표현하고자 했던 현대작가들에게 큰 영향을 주었다. 한국의 장승은 몸체를 단순화하고 큰 얼굴에 한국인의 마음과 해학의 정서를 담아냈다는 점에서 현대 표현주의 조각으로 손색이 없다.

경남 통영에 있는 할아버지 장승인 〈토지대장군〉[1.24]은 툭 튀어나온 눈에 무시무시한 이빨을 드러내고 있지만, 입은 마치 초승달처럼 히죽거리며 웃고 있다. 전체적으로 비례가 맞지 않는 큰 얼굴에 뭉툭한 코와 부처님처럼 길게 늘어진 귀가 인상적이다. 한국 도깨비 특유의 무서우면서도 장난기 가득한 얼굴이다.

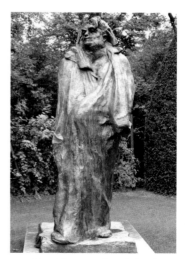

한국 도깨비는 변화무쌍하고 초월적인 능력을 지닌 공포의 대상이지만, 한편으로는 꾀가 없고 미련하여 인간의 술수에 넘어가기도 하는 양면성을 지닌 존재다. 악인을 징벌하는 초월적인 존재이면서도 심술궂고 장난을 좋아하는 인간성이 공존하는 독특한 캐릭터다.

1.23 오귀스트 로댕, 〈발자크상〉, 1898

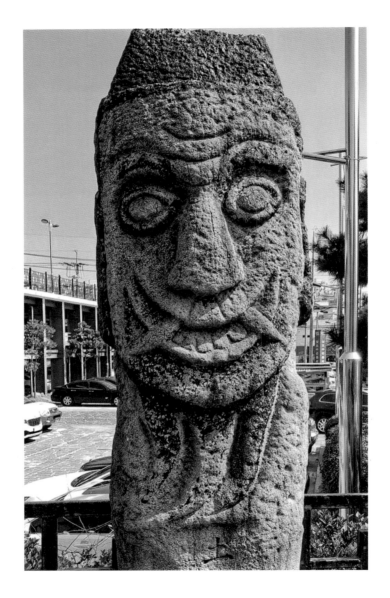

1.24 경남 통영 문화동의 석장승 〈토지대장군〉, 1906, 높이 201cm

이처럼 양가감정이 해학적인 것은 인간의 본성에 닿아 있기 때문이다. 밤이 깊어지면 새벽이 오고 낮이 절정에 달하면 밤이 시작되듯이, 우리의 감정은 극에 달하면 그 반대로 향하려는 본능이 있다. 우리 마음의 본성은 우리의 감정이 한 극단으로 치우칠 때 고통을 느끼게 하여 본래의 자리로 돌아오게 한다. 이러한 마음의 중심을 '중용中庸'이라고 한다. 마음이 중용을 잃으면 탄력을 잃고 고착되어 제 기능을 발휘하지 못하게 된다. 한국의 장승은 감정의 양극단을 동시에 포착함으로써 이원론적인 극단에 빠지지 않고 중용의 상태에서 만족을 얻으려는 한국인의 해학이 담겨 있다.

사천왕상

험상궂고 장난기 있는
사찰 지킴이

●

불교사찰에 들어가면 여러 개의 문이 나온다. 제일 먼저 세속적 번뇌를 씻고 일심으로 진리의 세계로 들어가는 일주문을 지나면, 대문의 역할을 하는 금강문과 천왕문이 나온다. 금강문에는 두 명의 금강역사가 지키고 있고, 천왕문에는 불법을 수호하는 사천왕들이 모셔져 있다. 이들의 역할은 사찰에 침범하는 잡귀의 범접을 막고 중생들의 마음을 정화해 주는 일이다.

사천왕은 원래 고대 인도의 베다 신화에서 사람을 잡아먹는 야차(귀신)였으나 불법에 감화되어 불교의 호위무사가 되었다. 이들은 고대 인도의 우주관에서 세계의 중심에 존재하는 상상의 산인 수미산의 네 방위를 수호하며 제석천을 섬기고 불법에 귀의하는 사람들을 수호한다. 악귀를 물리치는 무장의 임무를 수행해야 하므로, 이들은 대개 상징적인 지물持物을 손에 들고 강인하고 무서운 표정을 짓고 있다.

동서남북의 네 방위를 지키는 사천왕상은 보통 지물을 통해 구분하지

만, 시대와 지역에 따라 지물에 차이가 있다. 그러나 대체로 동쪽을 관장하는 지국천왕은 비파를 들고 있고, 서쪽을 관장하는 광목천왕은 용과 여의주를 들고 있다. 그리고 남쪽을 관장하는 증장천왕은 보검을 들고 있고, 북쪽을 관장하는 다문천왕은 보탑을 들고 있다.

사천왕상은 불교가 전파된 중국, 일본, 한국의 사찰에서 공통으로 만들어졌기 때문에 이들의 조형적 특징을 비교하는 것은, 각 민족의 미의식의 차이를 파악하는 데 유용하다. 대체로 중국의 사천왕상이 호탕하고 권위적이라면, 일본의 사천왕상은 잔인하고 괴기스럽다. 이에 비해 한국의 사천왕상은 험상궂으면서도 장난기가 가득하여 해학적이다. 여기에는 귀면 기와나 장승에서처럼 악을 징벌하는 데 그치지 않고, 포용과 화합으로 나아가려는 한국인 특유의 해학이 담겨 있다. 선함과 악함, 강자와 약자를 이분법적으로 구분하지 않는 것은 해학예술의 중요한 특징이다.

수미산 동쪽을 수호하는 지국천왕持國天王은 원래 인도의 베다 신화에서 91명의 아들을 두고 '간다르바'를 권속으로 거느린 신이었다. 간다르바는 나무껍질이나 꽃잎 등에 붙어서 향기를 먹고 사는 가장 낮은 차원의 정령으로 음악적 재능이 뛰어나 노래하고 춤추기를 좋아하고 하늘을 날아다닐 수 있다. 한자로는 건달바乾達婆로 표기하는데, 지금도 하는 일 없이 빈둥빈둥 놀거나 게으름을 부리는 사람을 건달이라고 부른다. 음악의 정령인 간다르바의 수장으로서 지국천왕은 주로 비파를 연주하는 모습을 하고 있다.

부산 금정구에 있는 범어사 〈지국천왕〉[1.25]은 비파를 연주하면서도 숨어 있는 악귀를 색출하기 위해서 눈을 부릅뜨고 있다. 입은 이빨을 드러

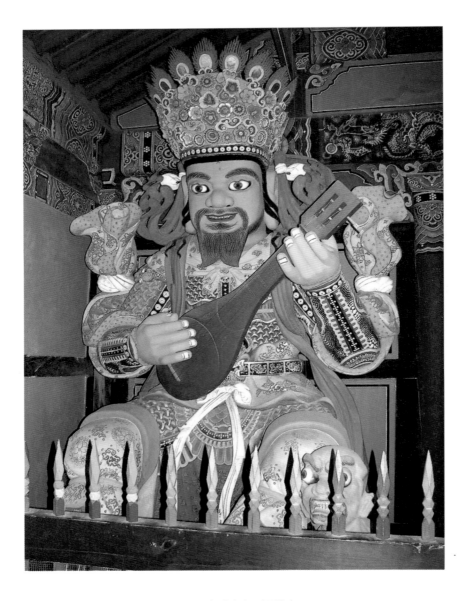

1.25 부산 범어사 〈지국천왕〉

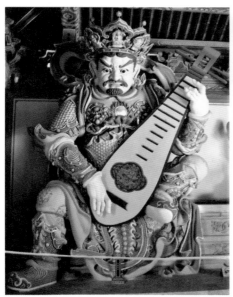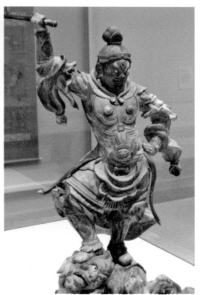

1.26 중국 베이징 워포사 〈지국천왕〉　　1.27 일본 가마쿠라시대 〈지국천왕〉

내고 웃는 모습이지만, 눈을 크게 뜨고 있어서 장난기가 느껴진다. 발아래 붙잡힌 악귀의 놀란 표정도 익살스럽다.

　이와 비교되는 중국 워포사 〈지국천왕〉[1.26]은 왼쪽 다리를 접어 올리고 당당한 자세로 비파를 연주하고 있다. 그러나 위로 치켜뜬 눈썹과 잔뜩 성난 표정으로 노발대발하며 소리를 지르고 있는 모습이다. 일본 가마쿠라시대에 만들어진 〈지국천왕〉[1.27]은 손에 비파 대신 칼을 높이 쳐들고 있다. 무신정권 때 만들어져서 그런지, 일본 특유의 괴기스럽고 신경질적인 표정으로 악귀의 머리를 꺾어서 잔인하게 짓밟고 있다.

　서방 국토를 지키는 광목천왕廣目天王은 크고 넓은 눈을 가진 천왕으로

1.28 전북 완주 송광사 〈광목천왕〉, 1649

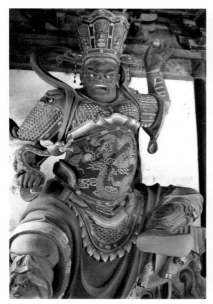

| 1.29 중국 베이징 다줴사 〈광목천왕〉 | 1.30 일본 교토 조루리지 〈광목천왕〉 |

죄인에게 심한 벌을 내려 고통을 주고 반성하게 하는 임무를 맡고 있다. 광목이라는 이름은 인도 신화에서 시바 신의 화신으로 3개의 눈을 가진 데서 유래한다. 그는 하늘에서 구름, 비, 천둥을 관장하는 용과 열병을 앓게 하는 귀신인 '부단나'를 권속으로 다스린다.

지물로는 전북 완주에 있는 송광사 〈광목천왕〉[1.28]에서처럼 오른손에 용을 잡고 있고, 왼손으로는 여의주를 들고 있다. 여의주로 조화를 부려 벌을 내리는 자세인데, 인간의 선악을 살피기 위해 부릅뜬 눈과 굳게 다문 입술에서 강한 의지와 익살이 느껴진다.

중국 다줴사 〈광목천왕〉[1.29]도 동일하게 용과 여의주를 양손에 들고 있

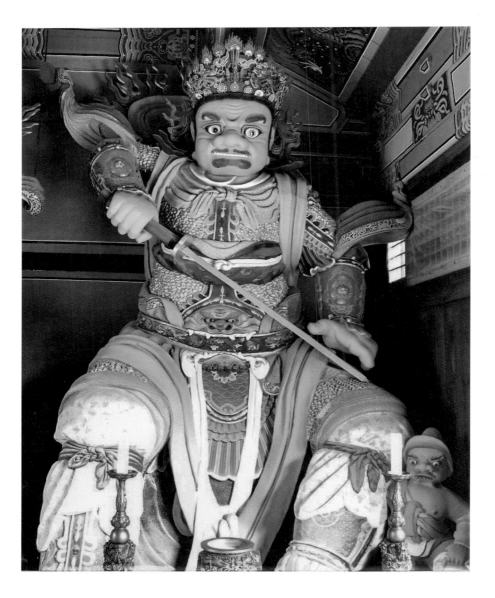

1.31 전북 완주 송광사 〈증장천왕〉, 1649

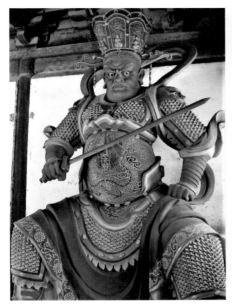
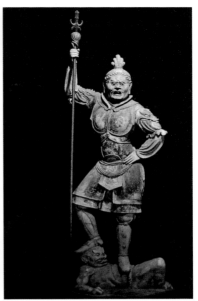

1.32 중국 베이징 다줴사 〈증장천왕〉　　　1.33 일본 나라현 도다이지 〈증장천왕〉

으나 매섭게 치켜뜬 눈과 크게 고함을 지르는 입 모양에서 무섭고 사나운 기세가 느껴진다. 일본 교토부 기즈가와시에 있는 조루리지 〈광목천왕〉[1.30]은 힘상궂은 얼굴로 손에는 창을 들고 잔인하게 악귀의 몸통을 짓밟고 서 있다. 일본 특유의 잔악하고 신경질적인 표정이 특징적이다.

증장천왕增長天王은 남방 국토를 수호하는 신으로 자신의 덕망으로 만물을 소생시키며 사람들의 지혜와 복락을 증진해 주는 임무를 맡고 있다. 배가 부른 모습으로 표현되는 욕심 많은 아귀 '굼반다'와 죽은 사람의 영혼을 부리는 '프레타'를 권속으로 다스리고, 지물로는 인간의 번뇌를 끊어버리겠다는 의미로 지혜의 칼을 들고 있다.

완주 송광사 〈증장천왕〉[1.31]은 화가 난 듯 눈을 부릅뜨고 윗니로 아랫입술을 지그시 누르며 칼을 빼 들고 있다. 커다란 눈동자와 두루뭉술한 코, 그리고 장난스럽게 만들어 붙인 것 같은 눈썹과 수염이 마치 게임에 나오는 캐릭터를 보는 듯 코믹하다.

이와 달리, 중국 다줴사 〈증장천왕〉[1.32]은 위풍당당한 풍채로 칼을 들고 앉아 그다지 크지 않은 눈을 날카롭게 치켜뜨고 정면을 무섭게 노려보고 있다. 일본 도다이지 〈증장천왕〉[1.33]은 긴 창을 들고 서서 왼발로 악귀의 배를 밟고 오른발로는 머리를 쳐드는 악귀의 머리를 잔인하게 찍어 누르고 있다. 이처럼 중국이나 일본의 사천왕상은 악귀를 제압하기에 충분한 강인한 인상과 위풍당당한 자세에 초점을 두고 있다.

다문천왕多聞天王은 사천왕 중 가장 중심이 되는 신으로 수미산의 북방을 수호한다. 고대 인도 신화에서는 암흑계를 다스리는 악령의 수장이나 바다와 강의 신으로도 등장한다. 인도의 서사시 『마하바라타』에서는 재산과 보물을 관장하는 쿠베라라는 신으로 나오기도 한다.

쿠베라는 창조주인 브라마의 손자로 2만 년 동안 고행한 끝에 북방을 지키는 수호신이 되었고, 수미산에서 나찰과 야차를 거느리다가 불교에 수용되어 비사문천왕 또는 다문천왕으로 불리게 되었다. 불교에 귀의해서는 항상 부처가 계신 곳을 지키고 불법을 빠짐없이 듣는다고 하여 다문천이라는 호칭을 얻게 되었다. 다문천왕은 사천왕을 이끄는 우두머리로 유일하게 독립된 신앙인 비사문천 신앙을 형성하고 있다. 지물로는 주로 진귀한 보물이 가득 찬 보탑을 왼손에 들고, 오른손에는 금강저를 들고 있다.

전북 남원에 있는 실상사 〈다문천왕〉[1.34]은 양손에 금강저와 보탑을 높

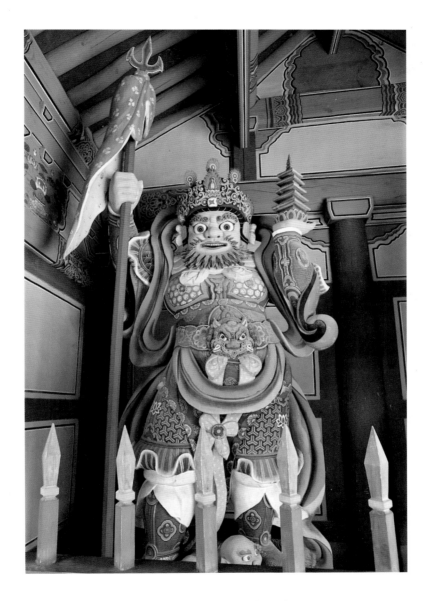

1.34 전북 남원 실상사 〈다문천왕〉

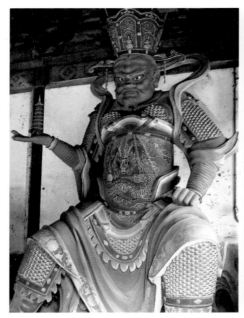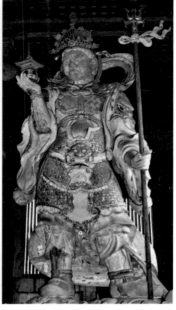

1.35 중국 베이징 다줴사 〈다문천왕〉 1.36 일본 나라현 도다이지 〈다문천왕〉

이 쳐들고 힘차게 호령하고 있다. 기개 넘치는 호령에 수염이 쭈뼛쭈뼛 서 있지만, 소년처럼 동글동글한 얼굴에 크고 초롱초롱한 눈 때문에 귀엽게까지 느껴진다. 마치 천진난만하게 병정놀이하는 어린이 같다.

익살스러운 한국의 다문천왕과 달리 중국 다줴사 〈다문천왕〉[1.35]은 건장한 체구에 퍼렇게 칠한 얼굴, 눈꼬리가 올라간 눈으로 위엄 있게 노려보고 있다. 일본 도다이지 〈다문천왕〉[1.36]은 비교적 사실적인 얼굴이지만 험상궂은 표정을 지으며 화려한 보탑을 들고 위풍당당하게 서 있다.

이렇게 동아시아 삼국의 사천왕상을 비교해보면, 각 민족의 정서와 미

의식이 확연히 다름을 알 수 있다. 강인하면서도 어리석어 보이고, 무서우면서도 익살스러운 양면성을 포착하는 한국 사천왕상의 표정은 귀면기와나 장승과 다르지 않다. 이러한 특징은 한국미술에서만 찾아볼 수 있는 유일한 특징으로 여기에는 선악을 이원적 대립으로 보지 않고, 악을 포용하여 공동체적 이상을 구현하려는 한국인의 선한 마음과 해학이 담겨 있다.

2장

조선의 풍속에서
길어 올린 해학

서양에서 평범한 일상을 그림의 주제로 다룬 리얼리즘이 등장한 것은 객관적인 과학정신과 경험적 사실을 중시하는 실증주의가 팽배한 19세기 중반이다. 쿠르베나 도미에 같은 리얼리스트들은 고전주의적 이상과 낭만주의적 환상에서 벗어나 그동안 주목하지 않았던 현실의 문제를 미술의 주제로 다루었다.

한국에서는 이와 유사한 경향이 18세기 무렵의 풍속화에서 나타난다. 이 시기 풍속화는 기존의 산수화나 문인화의 전통에서 벗어나 평범한 일상의 생활 모습을 주제로 다루었다. 서양에서 리얼리즘이 처음 등장했을 때 기득권의 저항을 받았듯이, 조선에서도 풍속화는 고상한 문인화에 비해 저속한 그림으로 인식되어 '속화俗畵'라고 불렀다.

선구자 윤두서를 필두로 김홍도, 신윤복, 김득신에게 계승된 풍속화는 점차 하나의 독립된 장르로 자리 잡음으로써 한국적 리얼리즘이라고 부를 만한 흐름이 형성된다. 이들의 풍속화는 당시의 현실을 단순히 기록하는 데 그치지 않고, 한국인 특유의 해학적 정서를 담고 있다는 점에서 예술적 가치가 있다.

윤두서

서민들의 일상에서 찾은
소소한 행복

●

한국에서 서민들의 일상을 미술의 주제로 다루기 시작한 것은 18세기 초 공재恭齋 윤두서尹斗緖(1668-1715)부터다. 그는 전통 산수화에 등장하는 인물들을 서민들의 모습으로 대체함으로써 풍속화의 길을 열었다.

조선시대 명문가였던 해남 윤씨 가문에서 태어난 그는 효종의 스승이자 남인의 거두였던 고산 윤선도의 증손이다. 「오우가」와 「어부사시사」로 유명한 윤선도는 집권세력인 서인과 맞서 왕권강화를 주장하다가 오랜 유배와 은거생활을 한 불행한 정치인이자 문인이었다. 집안이 정치적으로 탄압을 당했기 때문에 윤두서는 진사에 합격하고서도 관료에 등용되지 못했다. 그는 재상이 되고도 남을 식견과 인격을 갖추고 있었지만, 시류에 휘말리지 않고자 그림에 몰두했다. 시대적 변화를 읽는 통찰력과 개방적 사고로 그림뿐만 아니라 다방면에 걸쳐 지식과 재능을 갖추고 있었다는 점에서 윤두서는 레오나르도 다빈치에 비견될 만하다.

다빈치처럼 잡학다식했던 그는 성리학은 물론 천문, 지리, 수학, 의학,

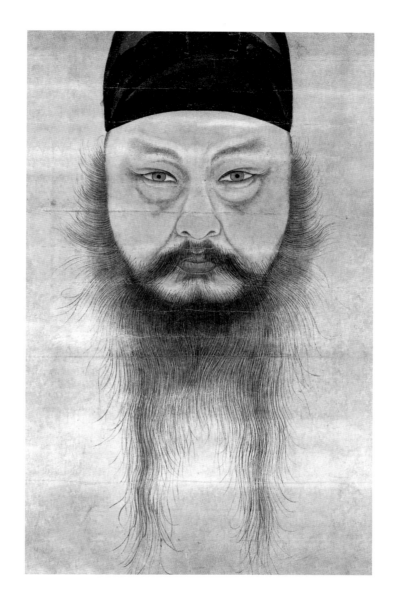

2.1 윤두서, 〈자화상〉, 18세기, 국보 제240호

병법, 음악, 회화, 서예, 지도 등에 통달한 지식인이었다. 그가 전통 산수화에서 벗어나 풍속화의 영역을 개척할 수 있었던 것은 실사구시를 중시하는 그의 학문적 성향과 무관하지 않다.

국보로 지정된 그의 〈자화상〉²·¹은 선비의 굳은 기개와 소외된 지식인의 고독이 느껴지는 형형한 눈매, 그리고 세필로 터럭 한 올 한 올을 정밀하게 그린 치밀한 관찰력이 돋보인다. 실증적인 학문 태도와 마찬가지로 그림을 그릴 때도 그는 대상을 철저하게 관찰하고 대상의 리듬과 하나 된 연후에야 비로소 붓을 들었다.

그는 대대로 물려받은 재산으로 풍족한 생활을 했지만, 가난하고 곤경에 처한 사람을 돌볼 줄 아는 따뜻한 인품의 소유자였다. 한번은 어머니의 심부름으로 수금하러 갔다가 액수가 너무 커 가난한 농민들이 갚을 길이 없어 보이자 채권문서를 불태워 버렸다. 또 마을에 흉년이 들자 종갓집 소유의 망부산 나무를 베어 마을 사람들을 구휼해주기도 했다. 그는 노비에게도 이름을 불러주며 존중했고, 큰 잘못을 저질러도 인격적으로 대했다. 이처럼 훌륭한 인품과 평등정신이 있었기에 당시 천하게 여긴 서민들의 생활상을 과감하게 그림의 주제로 채택할 수 있었다.

조선 중기의 산수화는 중국 절파화풍의 영향으로 부분적인 산수에 인물을 부각하는 '소경산수인물화'가 유행했다. 여기에 등장하는 인물들은 강희안의 작품으로 전해지는 〈고사관수도〉²·²에서처럼 사대부 문인이나 고결한 선비들이었다. 여기에는 자연을 즐기고 고매한 인격을 수양하는 것은 전적으로 양반과 선비의 몫이라는 신분 우월주의가 은연중에 반영되어 있다.

윤두서의 〈휴식〉²·³은 산수화의 전통을 계승하면서 고결한 선비가 있

어야 할 자리에 한 농민의 모습을 그려 넣었다. 짚신을 신은 농부는 넝쿨이 내리뻗은 나무 그늘에 앉아서 휴식을 취하고 있다. 그는 지체 높은 선비처럼 거추장스러운 도포가 아니라 시원스러운 일복을 입고 도롱이 위에 앉아 있다.

열심히 일한 자만이 참다운 휴식의 가치를 알 수 있듯이, 그림에서 농부는 무심한 표정으로 시원한 바람을 맞으며 휴식을 취하고 있다. 이 순간만큼은 신분의 귀천이 아무 의미가 없어 보인다. 당시 고답적인 산수화의 전통에서 천한

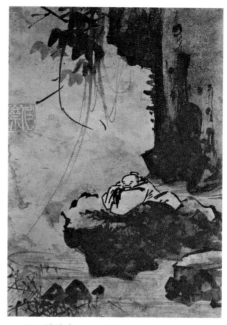

2.2 강희안傳, 〈고사관수도〉, 15세기 중엽

신분으로 여겨졌던 농민들을 그림의 주인공으로 등장시킨 것은 파격적인 일이었다.

윤두서가 활동했던 조선 후기는 농업기술이 발달하고 상공업이 성장하는 시기였다. 이로 인해 부자가 된 서민들의 신분상승이 이루어지고, 양반 중심의 신분질서가 와해된다. 세금을 내지 않는 양반의 수가 늘어나 나라의 재정이 어려워지자 조정에서는 재정 확보를 위해 공노비를 해방하였다. 조선의 봉건적 신분사회가 흔들리고 하층민들의 지위가 급속히 상승함으로써 사회적으로 매우 큰 변혁이 일어났다. 윤두서의 작품은 이러한 당시 사회변동의 분위기를 반영하고 있다는 점에서 리얼리

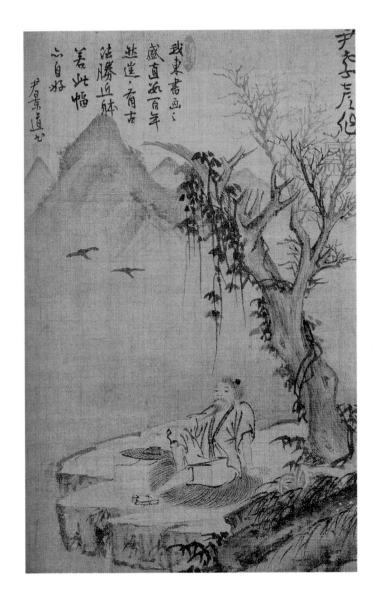

2.3 윤두서, 〈휴식〉, 18세기 초

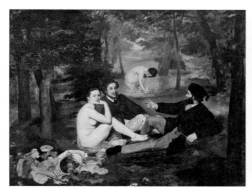

2.4 에두아르 마네, 〈풀밭 위의 점심〉, 1863

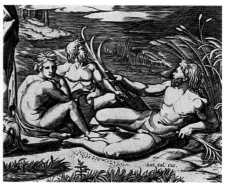

2.5 마르칸토니오 라이몬디,
〈파리스의 심판(부분)〉, 1510-20

즘의 성격이 있다.

　전통적인 그림에 당대의 인물을 삽입하는 방식은 19세기 후반 서양에서 근대성을 반영하기 위해 인상주의 작가들이 시도한 전략이다. 에두아르 마네의 유명한 〈풀밭 위의 점심〉[2.4]은 당시 새롭게 등장한 부르주아 계층의 문화를 반영한 것이다. 19세기의 유럽은 프랑스 혁명 이후 시민 민주주의로 탈바꿈하는 과정에서 신흥세력으로 성장한 부르주아 계층이 막강한 힘을 갖게 된다. 신분상승을 이룬 부르주아들은 자신들의 욕구를 충족시킬 수 있는 문화를 사회에 요구하면서 술집과 사창가가 거리 곳곳에 생기게 된다.

　마네는 그러한 사회변동을 반영하기 위해 베네치아파 화가 조르조네의 〈전원의 연주회〉와 라파엘로 작품을 베낀 마르칸토니오 라이몬디의 동판화 〈파리스의 심판〉[2.5]을 참조하여 구도를 잡고, 양복을 차려입은 두 신사와 당돌한 눈빛으로 관람객을 바라보는 나신의 창녀를 그렸다.

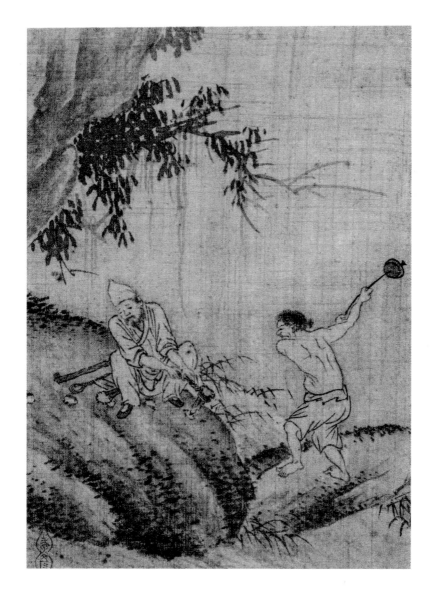

2.6 윤두서, 〈돌 깨는 석공〉, 18세기 초

2.7 귀스타브 쿠르베, 〈돌 깨는 사람〉, 1849

이 그림은 큰 파문을 불러일으켰다. 고전회화에서 여인의 누드화는 신화를 모티브로 했기 때문에 문제되지 않았지만, 현실의 창녀를 그린 마네의 그림은 도덕성의 문제를 일으켰다. 그의 유명한 〈올랭피아〉 역시 티치아노의 〈우르비노의 비너스〉의 비너스를 당돌한 젊은 창녀로 대체하면서 대중들의 심한 반발을 불러일으켰다.

마네는 "자기 시대를 살고 자기가 본 것을 그려야 한다"라는 신념이 있었다. 이러한 그의 생각은 근대성을 위해서 "과거의 신화나 역사적 주제에서 탈피하여 동시대인들의 삶과 생활상을 반영해야 한다"라고 주장한 보들레르의 생각과 일치했다. 그래서 보들레르는 당대의 새로운 사회변동을 반영한 마네의 작품을 근대미술의 중요한 성과로 평가했다.

윤두서의 〈돌 깨는 석공〉[2.6]은 고상한 선비들이 있어야 할 자리에 돌을 깨는 농민의 모습을 그려 넣었다. 건장해 보이는 젊은 석공은 자유롭게 웃통을 벗어 던지고 해머로 바위를 내리치고 있다. 나이 든 노인은 행여

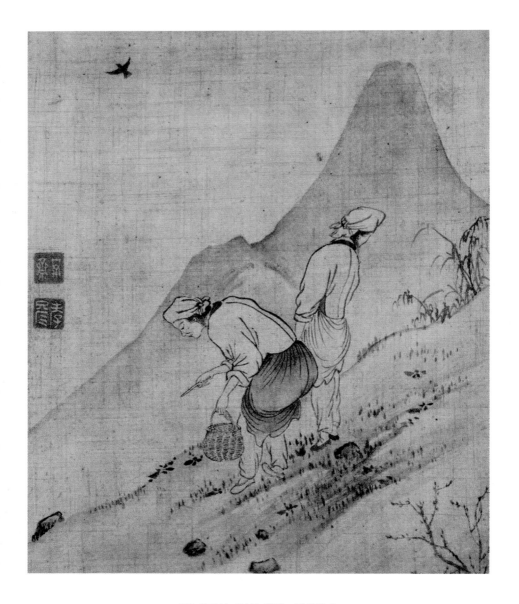

2.8 윤두서, 〈나물 캐기〉, 18세기 초

다칠세라 몸을 약간 뒤로 젖히고 미간을 찡그리며 정을 붙잡아 주고 있다. 이처럼 완전한 몰입상태에서 일하다 보면 신바람이 나고 무아지경의 행복감을 맛보게 된다.

흥미롭게도 이 작품은 서양 리얼리즘의 선구자 쿠르베의 〈돌 깨는 사람〉2.7과 유사하다. 인상주의 작가들이 부르주아들의 삶을 다루었다면, 쿠르베는 주로 소외된 프롤레타리아 계층의 삶을 다루었다. 그의 그림에서 황량한 야산 아래 채석장에서 남루한 차림의 아버지와 아들이 힘든 노동을 하고 있다. 모자를 깊이 눌러쓴 아버지는 망치를 들어 돌을 깨고 있고, 한창 공부해야 할 나이의 아들은 큰 돌을 힘겹게 나르고 있다. 이것은 어떤 희망도 없이 생존을 위해 어쩔 수 없이 일하는 노동자들의 불행한 삶을 반영한 것이다.

윤두서와 쿠르베는 같은 주제를 다루고 있지만, 미의식에서 차이가 있다. 쿠르베는 노동자 계급의 불행한 모습을 여과 없이 드러냄으로써 불평등한 사회구조를 비판적으로 다루고 있다. 이에 비해 윤두서는 일 자체에 몰입한 서민들의 모습을 통해 노동의 행복한 가치를 환기하고, 사회의 신분제도를 재고하게 한다는 점에서 해학적이다.

두건을 쓴 두 여인이 언덕에서 나물 캐는 장면을 그린 〈나물 캐기〉2.8는 남녀 간의 신분을 무시한 파격적인 작품이다. 당시 조선의 유교사회는 남존여비 사상이 팽배했다. '남녀칠세부동석'이라 하여 일정한 나이가 되면 남녀를 차별하고, 양반집 여성들은 바깥출입이 자유롭지 못했다. 윤두서는 이처럼 성차별이 심했던 사회에서 시대적 편견을 깨고 천하게 여기던 여성들을 그림의 주제로 삼았다.

가파른 산에서 여인들은 하늘을 날아가는 한 마리 새처럼 자유를 만끽

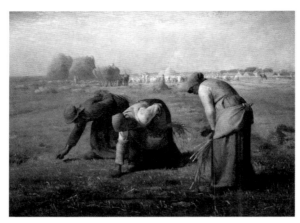

2.9 장프랑수아 밀레, 〈이삭 줍는 사람들〉, 1857

하며 봄의 향기에 취해 나물 캐는 일에 몰두해 있다. 자연과 감각적으로 하나 된 이 순간만큼은 사회적 차별과 억압에서 벗어나 일없이 머리만 굴리는 양반들이 누리지 못하는 행복을 경험하고 있다.

이 작품은 장프랑수아 밀레의 유명한 〈이삭 줍는 사람들〉²·⁹과 주제가 비슷하다. 추수가 끝난 황금빛 들판에서 이삭을 줍고 있는 세 명의 여성을 그린 밀레의 작품은 비판의식이 강한 쿠르베의 작품에 비해 명상적이지만, 여인들의 표정은 대체로 어두워 보인다. 전통적인 고상한 주제 대신 농민의 모습을 그린 밀레는 당시 쿠르베와 마찬가지로 비평가들에게 사회주의자라고 비판받았다.

가난한 시골 농가에서 태어난 밀레는 퐁텐블로 숲 근처에 있는 농장에서 일하는 사람들을 주제로 삼았다. 그의 그림은 수평 구도 속에 현실에 순응하며 살아가는 농민들을 그린 것이지만, 그들의 모습은 평온해 보

이면서도 현실에 순응할 수밖에 없는 체념적 정서가 느껴진다. 이에 비해 윤두서의 그림에서는 급하게 기울어진 산과 언덕의 사선 구도 속에 사회적 신분과 성적인 차별에서 벗어난 여인들의 활기찬 자유와 도전의식이 느껴진다.

윤두서의 〈짚신 삼기〉[2.10]는 시원한 나무 그늘에서 한 농민이 새끼줄을 발가락에 걸고 짚신을 만들고 있다. 그는 숭고한 자연에 취해 있는 것이 아니라 도롱이를 깔고 앉아 점잖지 못하게 발가락을 꼼지락거리면서 일에 취해 있다. 사실 몸을 움직이는 육체노동이 머리를 쓰는 정신노동보다 열등한 것은 아니다. 하지만 지금도 그렇듯이, 당시에도 육체노동은 정신노동보다 천박한 것으로 간주했다. 이러한 편견이 직업의 귀천을 만들고, 불평등한 사회구조를 만들고 있다.

사실 정신노동과 육체노동은 문벌이나 혈통에 의해 세습되는 사회적 특권이 아니다. 엄밀히 말하면 정신과 육체, 이성과 감각은 이분법적으로 명확히 나누어지지 않는다. 그들은 주종과 우열의 관계가 아니라 상호 보완관계에 있다. 그런데도 우리 사회는 이것을 이분법적으로 나누고 신분제도를 만들어 정치적 지배논리로 삼음으로써 사회적 경직성을 낳고 있다. 육체노동을 천박한 것으로 간주한 조선사회에서 양반들은 아무리 급해도 팔자걸음으로 느긋하게 걸었고, 아무리 가난해도 노동에 종사하지 않고 무위도식했다. 반대로 노비들은 능력이 있어도 기회를 얻지 못하고 평생을 노동에만 종사하며 천한 존재로 살아야 했다.

윤두서의 그림에서 고상한 탈속의 경지는 깊은 산속에 있는 것이 아니라 소소한 일상의 노동에 있다. 몸을 움직여 일에 집중하다 보면, 감각이 열리면서 잡념이 사라지고 무아지경에 이르게 된다. 이것은 땀 흘려

2.10 윤두서, 〈짚신 삼기〉, 18세기 초

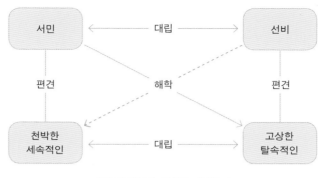

윤두서 작품의 해학적 의미구조

일하는 노동의 신성한 가치이며, 일상을 통해 일상을 초월하는 방법이다. 윤두서의 작품에서 서민은 사회적 차별 속에 고통받는 약자가 아니라 노동에 몰입하여 즐거움을 만끽하고 행복을 누리는 자다. 이처럼 행복은 거창한 일에서 오는 것이 아니라 소소한 일상에 몰입함으로써 오는 것이다.

윤두서의 해학은 이처럼 서민들의 노동을 긍정적이고 행복한 가치로 주목함으로써 서민들은 천박하고 세속적인 존재이고, 선비는 고상하고 탈속적인 존재라는 편견을 반전시킨다. 여기에는 사회적 약자인 서민들의 긍정적인 면을 주목함으로써 인간 본연의 휴머니즘과 평등성을 드러내고자 하는 의지가 담겨 있다. 이처럼 사회적 약자의 긍정적인 측면을 부각하는 방식은 강자를 비판적으로 공격하는 풍자와 다른 해학의 전형적인 특징이다.

김홍도

:

천진한 본성으로
자유를 누리는 서민들

:

●

윤두서에 의해서 조심스럽게 시도된 풍속화가 독립적인 장르로서 확실하게 자리 잡은 것은 18세기 말 단원檀園 김홍도金弘道(1745-?)에 의해서다. 그는 중인 출신으로 화원이 되어 정조의 총애를 받을 만큼 실력이 출중했다. 조선 후기 예술의 르네상스는 사실 정조의 후원에 힘입은 바 크다. 정조는 규장각에 도화서와 별도로 자비대령화원을 두어 직접 화가들을 관리할 정도로 미술에 관심이 많았다.

정조의 신뢰를 한 몸에 받은 김홍도는 호탕하고 낙천적인 성격의 소유자로 흥이 오르면 거문고와 피리를 연주하고 즉석에서 시를 짓기도 하는 풍류인이었다. 그는 산수화, 화조화, 문인화 등 모든 분야에서 뛰어났지만, 특히 서민들의 일상을 그린 풍속화에서 두각을 드러냈다. 자유로이 궁 밖을 출입할 수 없었던 정조는 여행 풍속을 그린 김홍도의 〈행려풍속도〉를 보고 감동하여 그에게 백성들의 생활상을 그려오게 했다.

가을에 곡식을 타작하는 장면을 그린 〈벼 타작〉[2.11]에서 농민들은 각기

2.11 김홍도, 〈벼 타작〉, 18세기 후반

맡은 일에 심취해 있다. 그들은 자유로운 복장과 다양한 자세로 중복됨이 없이 서로 협력하여 일에 열중하고 있다. 이처럼 서로 협력하여 일에 몰입하다 보면, 저절로 신바람이 나게 되어 있다. 그래서 그런지 농민들의 표정이 한결같이 밝고, 콧노래가 들리는 듯하다.

뒤에서 멍석 위에 팔베개를 하고 누워 있는 사람은 이들을 관리하는 마름이다. 그는 지루함을 달래기 위해 담배를 피우고 틈틈이 술도 마셔보지만, 무료하고 권태로워 보인다. 게다가 자유로운 복장의 농민들과 달리 체면 때문에 더워도 옷을 벗지 못하고 커다란 갓까지 쓰고 있다.

농민들이 운동장에서 신나게 게임을 즐기는 선수라면, 마름은 운동장의 관리인인 셈이다. 누가 더 자유로운 존재일까? 봉건사회에서 노동은 피지배계급을 지배하는 도구로 전락했지만, 김홍도는 노동을 흥거운 놀이처럼 묘사함으로써 이러한 관계를 반전시키고 있다.

밀레의 〈여름, 밀 타작하는 사람들〉2.12 역시 이와 유사한 주제를 다룬 작품이다. 그러나 밀레의 그림에서 농민들은 무거운 표정으로 일에 전념하고 있다. 좋게 보면 명상적이고, 다르게 보면 체념적이다. 밀레의 그림이 전체적인 분위기 묘사에 치중하고 있다면, 김홍도의 그림은 농민들 각자의 개성을 섬세하게 드러내고 있다. 이를 위해 원근법을 무시하고 앞의 사람과 뒤의 사람을 거의 같은 크기로 묘사한다. 이처럼 획일화되지 않은 개성표현과 미묘한 심리표현은 김홍도 풍속화의 전형적인 특징이다.

이러한 특징은 여름날 오전 일을 마친 농부들이 새참을 먹는 장면을 그린 〈점심〉2.13에서도 잘 나타난다. 이 그림에는 열 명의 사람이 등장하는데, 모두 다른 자세를 취하고 있어서 각자의 개성과 심리까지 짐작하

2.12 장프랑수아 밀레, 〈여름, 밀 타작하는 사람들〉, 1868-74

게 한다. 아마도 오늘 점심 당번은 중앙에서 당당하게 앉아 밥을 먹고 있는 남자일 것이다. 그 옆에는 소쿠리에 음식을 가져온 부인이 갓난아이에게 젖을 먹이고, 유아는 옆에서 밥을 먹고 있다. 성년이 다 된 아들은 아버지 뒤에서 몰래 막걸리 한 잔을 마셔볼 요량으로 술병을 들고 호기심 어린 표정으로 기회를 엿보고 있다.

조선시대에는 아침과 저녁을 든든히 먹고, 점심點心은 "마음에 점을 찍듯이" 간단히 먹었다. 농부들이 오전 내내 노동을 하고 먹는 점심은 양반들이 머리만 굴리다 먹는 음식과 같을 수 없다. "시장이 반찬"이란 말이 있듯이, 땀 흘려 일한 뒤에 먹는 소찬과 막걸리 한 잔은 노동 없이

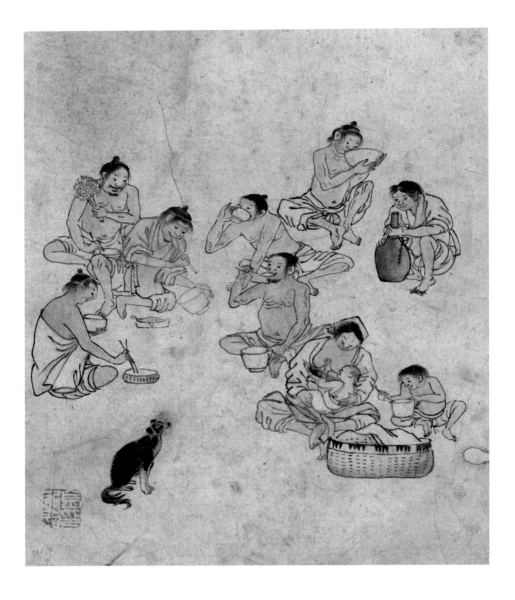

2.13 김홍도, 〈점심〉, 18세기 후반

2.14 장프랑수아 밀레, 〈추수 중의 휴식〉, 1850-53

기름진 음식을 먹는 양반들이 누릴 수 없는 즐거움이다. 차라리 굶주린 경험이 있는 개는 그 맛을 이해할 수 있을 것이다. 화면 왼쪽 아래에는 개 한 마리가 농부들의 식사를 부러운 듯이 바라보고 있다.

밀레도 이와 유사한 〈추수 중의 휴식〉[2.14]을 그렸다. 1853년 열린 《살롱전》에서 2등상을 수상한 이 작품을 위해 밀레는 실제 농부를 모델로 50점 이상의 습작을 그렸다. 그리고 이들의 겹쳐진 모습을 철저하게 계산해서 구도를 완성했다. 세밀한 관찰을 통해 각자의 표정과 몸짓을 자연스럽게 포착했지만, 서양의 전통적인 원근법이 적용되어 뒤에 있는 사람들의 표정은 알 수가 없다. 일시점 원근법으로 그리게 되면 앞엣것은 크고 자세히 보이지만 뒤엣것은 가려지고 작게 보인다. 이것은 객관적으로 본 것이 아니라 시각의 한계로 인해 실재를 왜곡해서 본 것이다.

이에 비해 김홍도의 그림은 교묘하게 약간 위에서 다시점으로 보고 그

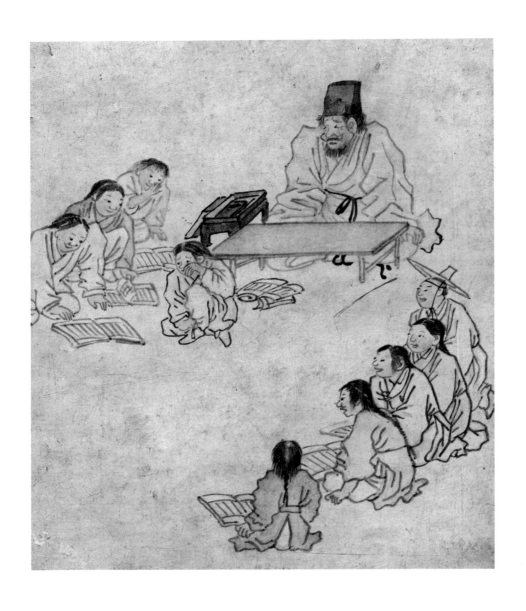

2.15 김홍도, 〈서당〉, 18세기 후반

린 것으로 한 사람도 가려지지 않고 각자의 개성을 평등하게 표현하였다. 밀레의 작품에서는 각자의 개성을 읽어내기가 쉽지 않지만, 김홍도의 그림은 간결한 선묘와 약간의 채색만으로 개개인의 개성과 심리상태까지 가능하게 한다. 김홍도의 작품은 이처럼 집단으로 획일화되지 않은 각자의 개성과 본성을 드러낸다는 점에서 해학적이다.

이러한 특징은 작품 〈서당〉[2.15]에서도 잘 드러난다. 서당은 근대적 학교가 생기기 이전에 있었던 조선시대의 사설 교육기관이다. 어디에나 지진아들은 있기 마련이고, 그들을 훈계하는 것은 훈장의 임무다. 그림에서 훈장은 찡그린 표정으로 숙제를 하지 않은 학생을 꾸짖고, 학생은 회초리로 맞았는지, 아니면 맞을 것이 걱정되는지 훌쩍거리며 울고 있다. 이 장면을 지켜보는 동급생들의 표정도 각양각색이다. 오른쪽 줄에 앉아 있는 학생들은 혼나는 학생이 한심하다는 듯이 웃고 있다. 제일 앞에 앉아 뒤통수만 보이는 학생은 얼굴은 안 보이지만 심하게 구불거리는 옷 주름을 통해서 깔깔대며 웃는 진동이 느껴지는 듯하다.

반면에 왼쪽 줄에 앉은 학생들은 혼나는 학생을 도와주려고 노력한다. 앞쪽 학생은 책을 슬그머니 밀어 커닝을 시켜주는가 하면, 가운데 학생은 열심히 책장을 넘기고 있다. 왼쪽 끝에 앉은 학생은 손으로 입을 가리고 무언가 정보를 알려 주는 듯하다. 아마도 혼나고 있는 학생은 왼쪽 줄에서 나왔으며, 이들은 지진아 그룹이지만 성적과 별개로 끈끈한 우정이 있음을 추정하게 한다.

이 그림에는 혼내는 선생과 혼나는 학생의 대립이 있고, 약자를 냉소적으로 비웃는 사람들과 약자를 도와주려는 사람들의 대립이 있다. 이러한 대립관계는 시대를 초월하여 우리 사회 어디에나 존재하는 것이

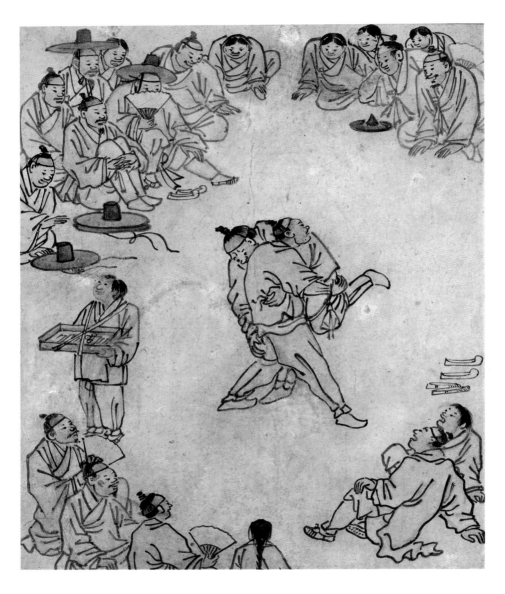

2.16 김홍도, 〈씨름〉, 18세기 후반

다. 김홍도는 서당에서 일어나는 인간사회의 대립관계를 드러내고, 그 전체를 관조하게 함으로써 해학을 끌어내고 있다. 그의 해학은 극단적인 감정에 치우치지 않고 거시적으로 전체를 관조하게 한다.

작품 〈씨름〉[2.16]은 단옷날의 풍속인 씨름 장면을 그린 것이다. 여기에는 모두 스물두 명의 사람이 등장하는데, 각자의 자세와 표정에서 그들의 신분과 인품, 성격까지 가늠할 수 있을 정도로 특징을 잘 잡아냈다. 원형으로 둘러앉은 구경꾼들의 시선이 집중된 화면 중앙에는 광대뼈가 툭 튀어나와 힘깨나 쓰게 생긴 농민과 학구적으로 보이는 양반이 씨름하고 있다. 오른쪽에 벗어 놓은 짚신의 주인인 농민은 들배지기로 상대를 힘껏 들어 올리고, 가죽신의 주인인 양반은 미간을 찌푸리며 힘겹게 버티고 있다. 그러나 평소 노동으로 다져진 힘센 농민을 이길 수는 없을 듯하다. 공정한 씨름판에서 양반과 서민 같은 사회적 계급은 아무런 소용이 없다.

이 긴장된 순간을 구경하는 사람들의 모습도 제각각이다. 소리를 지르며 응원을 하는 사람, 체통을 지키며 점잖게 구경하는 사람, 부채로 얼굴을 가리고 마음 졸이며 구경하는 사람, 부채를 부치며 느긋하게 구경하는 사람, 신발을 벗고 초조하게 다음 순서를 대기하는 사람, 씨름하는 사람이 자신 쪽으로 넘어질까 봐 본능적으로 몸을 뒤로 젖히며 놀라는 사람까지 다양하다. 한편 엿장수는 승부에 아랑곳하지 않고 엿판을 들고 태연하게 중앙으로 집중된 시선을 밖으로 유도하면서 화면의 긴장을 풀어주고 있다.

이처럼 김홍도의 풍속화에서 서민들은 사회적 이념이나 신분에 의해 통제되거나 억압받는 부자유스러운 존재가 아니다. 오히려 양반보다 더

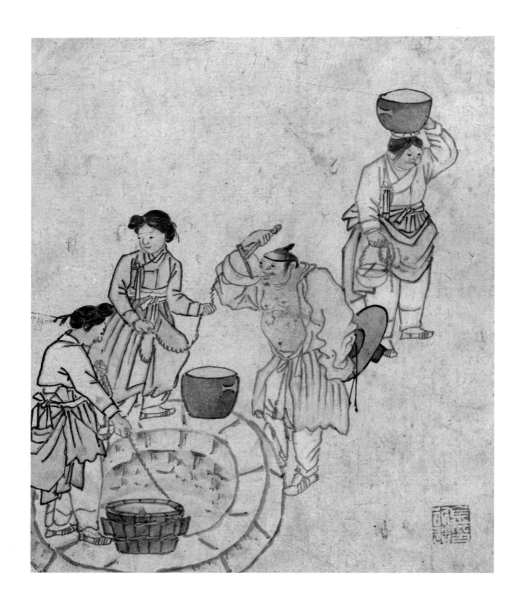

2.17 김홍도, 〈우물가〉, 18세기 후반

욱 자유롭게 자신의 감정과 본성을 표현할 수 있는 사람들이다. 자유는 무분별하게 사는 것이 아니라 남을 따라 하지 않고 자신의 본성대로 사는 것이다. 해학은 이러한 자유로운 상태에서 나오는 유희본능이다.

조선시대 우물가는 지나가던 남정네들이 물을 긷는 여인에게 다가와 물을 얻어먹는 낭만적 장소였다. 이러한 풍속을 그린 〈우물가〉[2.17]에서 건달같이 생긴 남자가 술에 취했는지 웃옷을 풀어 헤치고 우물가의 여인들에게 수작을 걸고 있다. 그런데 이 여인들의 반응이 흥미롭다. 두레박을 건네며 물을 주는 젊은 여인은 가슴을 풀어 헤친 남정네를 쳐다보지 못하고 수줍게 고개를 돌리고 있다. 앞쪽에서 물을 긷고 있는 중년 여인은 이러한 상황이 익숙한 듯, 개의치 않고 하던 일을 하고 있다. 그런데 물을 긷고 돌아가던 나이 든 여인은 가던 길을 멈추고 뒤돌아서 뾰로통하게 화난 표정으로 서 있다. 아마도 이 남자가 자신이 간 뒤에 고의로 젊은 여인에게 다가가 수작을 부리는 것에 심통이 난 듯하다.

남자들은 나이가 들어도 예쁘고 젊은 여자에게 관심을 보이고, 여자들은 나이가 들어도 관심받고 싶어 하는 것은 시대가 지나도 변함이 없다. 관심이 지나치면 부담스럽고, 관심이 멀어지면 서운해지는 것이 인지상정이다. 김홍도는 나이와 상황에 따라 달라지는 인간의 미묘한 심리를 드러냄으로써 시공을 초월한 보편적 공감대를 끌어냈다.

게 두 마리가 갈대꽃을 탐하는 장면의 〈해탐노화도〉[2.18]는 과거시험 합격을 축원하는 그림이다. 한자로 갑甲은 게의 딱딱한 등딱지를 의미하는데, '갑을병정'으로 시작되는 십간十干의 첫째이기에 과거시험에서 1등으로 합격하라는 의미가 담겨 있다. 갈대는 갈대 '노蘆' 자가 고기 '려' 자와 한자의 음이 같아서 합격자에게 임금이 내리는 음식을 상징한다. 게

2.18 김홍도, 〈해탐노화도〉, 18세기 후반

를 두 마리 그린 것은 소과와 대과에 모두 합격하라는 의미다.

　김홍도는 이 그림에 당나라 시인 두목杜牧의 시에 나오는 "바다 용왕 앞에서도 옆으로 걷는다海龍王處也橫行"라는 글귀를 써넣었다. 게는 태생적으로 옆으로 걷는 동물이라 횡행개사橫行介士라는 별명을 갖고 있다. 게는 말 그대로 횡행한다는 뜻이고, 개사는 강개한 선비를 지칭한다. 이는 장원급제한 후에도 임금 앞에서 아부하지 말고 바른말을 하는 올곧

김홍도 작품의 해학적 의미구조

은 선비가 되라는 의미다.

어느 시대나 사회는 신분과 계급을 나누고 이데올로기를 통해 개인의 개성을 억압하고 획일화해왔다. 개인은 자신의 고유한 본성을 버리고 사회적 요구에 적응할 때 모범생으로 취급받는다. 이로 인해 인간의 순수한 본성과 생명력은 기계적으로 획일화되고 경직된다. 똑같은 제복을 입고 똑같은 자세로 행진하는 군인들을 보면 우리는 경직되고 긴장하게 된다. 이것은 자연스럽지 못한 인간의 문화다.

김홍도의 작품은 서민들의 삶에서 획일화할 수 없는 개성과 이념에 물들지 않은 자유로운 본성을 드러냄으로써 우리에게 존재하지만 억눌려 있는 미세하고 원초적인 감정들을 일깨운다. 그의 작품은 서민은 몰개성적이고 자유롭지 못하다는 편견을 반전시켜 개성적이고 자유로운 존재로 묘사했다는 점에서 해학적이다.

신윤복

사회적 체면보다
본능을 좇는 양반들

•

서민들의 일상에서 해학을 끌어낸 김홍도와 달리 혜원蕙園 신윤복申潤福 (1758-?)은 주로 상류층 양반들의 풍류와 기방문화를 대상으로 삼았다. 그의 집안은 대대로 이어오는 화가 집안이고, 아버지 신한평은 영조와 정조의 어진 제작에 참여한 궁중 화가였다. 신윤복 역시 도화서 화원이었지만, 그에 대한 기록이 거의 남아 있지 않다. 그것은 당시 경직된 유교사회에서 체통 없는 양반들의 행태나 기녀들을 다룬 그의 풍속화를 받아들이기가 쉽지 않았기 때문일 것이다.

그는 체면 문화가 지배하는 조선사회에서 양반들의 애정행각과 에로티시즘을 과감하게 표현했다. 그의 그림에서 양반들은 사회적 체면보다 자신의 본능에 따라 행동하고, 사회적으로 금기시되거나 저속하다고 간주하는 행동들도 서슴없이 감행한다. 사회적 금기를 다루기 때문에 그의 그림에는 언제나 사회적 도덕과 개인의 본능 사이의 갈등에서 오는 긴장이 있다.

당시 봉건적 신분제도는 계층 간의 이동을 엄격하게 통제했고, 상류층 양반 자제들의 결혼은 대부분 집안 간의 정략결혼이었다. 권세 있는 세도가의 자제일수록 정략결혼의 희생양이 되었고, 이에 불복한 일부 자제들은 위험을 무릅쓰고 기생방에 출입하며 일탈을 시도했다.

조선시대 관기들은 국가가 직접 관리하였고 사회적으로 천한 신분에 속했지만, 양반들을 상대하기에 황진이나 매창처럼 인문학적 교양과 예능을 겸비한 기생들이 많았다. 그래서 양반과 기녀는 사랑에 빠지는 경우가 종종 있었는데, 집안의 반대로 결혼을 할 수 없게 되자 스스로 목숨을 끊는 경우도 발생했다.

신윤복의 작품 〈월하정인月下情人〉[2.19]은 초승달이 뜬 야밤에 한 젊은 선비가 쓰개치마를 둘러쓴 기생을 만나는 장면이다. 화제로 쓴 "달빛 침침한 야삼경(밤 11시-새벽 1시)에, 두 사람의 마음은 그들만이 알리라月沈沈 夜三更 兩人心事兩人知"라는 내용으로 보아 시간은 밤 12시 전후다. 당시에는 밤 10시가 되면 통행이 금지되었고, 이를 어기면 곤장을 맞던 때였다.

젊은 선비가 하인도 동반하지 않고, 직접 초롱을 들고 통금시간을 어겨가며 위험한 만남을 시도하는 것으로 보아 이들의 관계는 부적절한 관계임이 틀림없다. 젊은 선비는 가슴팍에서 편지를 꺼내려는 자세로 기녀로 보이는 여인을 애틋하게 바라보고 있다. 이 긴장된 만남을 은밀히 지켜보는 초승달은 미소를 짓는 듯하고, 경계가 아스라한 담장은 신분의 경계마저 무너뜨릴 것처럼 몽환적이다. 신분을 초월한 이들의 위험한 사랑을 지켜보며 우리는 본능의 승리를 응원하게 된다.

이처럼 사회적으로 금기된 사랑을 주제로 다룬 신윤복의 작품들에는 인간의 본능을 억압하는 봉건적 신분사회의 경직성이 반영되어 있다.

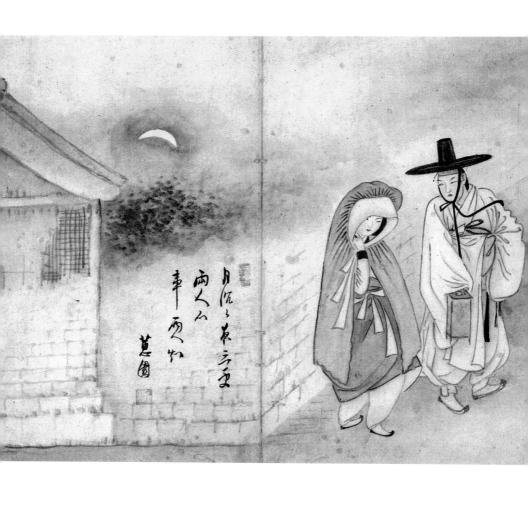

月沈〻夜三更
兩人心
事兩人知
蕙園

2.19 신윤복, 〈월하정인〉, 18세기 후반

이것은 서양의 로코코 미술이나 일본의 우키요에처럼 귀족적이고 마냥 향락적인 미술이 아니다. 우키요에는 신흥도시 에도에서 성립된, 사람들의 일상이나 풍경 등을 그린 풍속화의 형태로, 부를 축적한 상인들의 욕구를 충족시켜주기 위한 그림이다. "덧없는 세상"이라는 '우키요浮世'의 의미에서 알 수 있듯이, 잠시 머물고 가는 현세에서 부유하듯이 삶을 즐기자는 것이다.

우키요에 작가 스즈키 하루노부鈴木春信가 그린 〈눈 속의 우산 쓴 연인〉2.20은 신윤복의 〈월하정인〉과 비슷한 소재다. 두 남녀가 하얗게 눈 덮인 길을 우산을 쓰고 걸어가고 있다. 일본 다색판화의 선구자인 하루노부는 신윤복처럼 가냘픈 몸매에 청순하고 가녀린 일본의 전형적인 미인상을 즐겨 그렸다. 그러나 그의 작품에서 남녀의 사랑은 신윤복의 작품에서처럼 이루어질 수 없는 사랑이 아니라 꿈꾸듯이 감미롭고 낭만적인 사랑이다.

신윤복의 〈월야밀회月夜密會〉2.21는 야밤에 후미진 골목에서 전복戰服 차림의 포교가 여인과 은밀하게 밀회를 나누는 장면이다. 전립을 쓰고 남전대를 허리에 두른 포교는 왼손에 휴대용 무기인 철편을 들고, 오른손으로 여인의 허리를 감싸고 있다. 이처럼 야밤에 길거리에서의 긴박한 밀회는 이들의 관계가 이루어질 수 없는 위험한 사랑임을 암시한다.

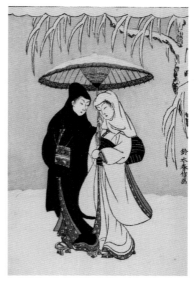

2.20 스즈키 하루노부,
〈눈 속의 우산 쓴 연인〉, 1767

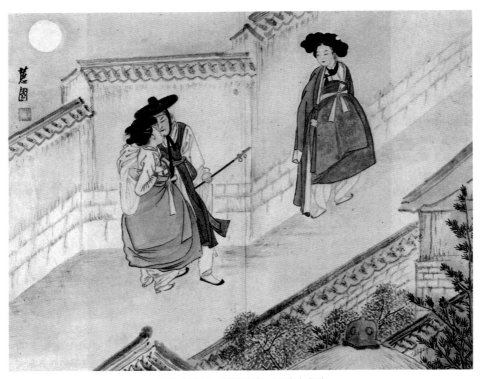

2.21 신윤복, 〈월야밀회〉, 18세기 후반

아마도 이 포교가 이미 남의 아내가 된 과거의 정인을 잊지 못해 수소
문하여 어렵게 만남을 시도한 듯하다. 담 모퉁이에 바짝 붙어서 숨죽이
며 망을 봐주는 여인은 이들의 만남을 주선한 기생일 것이다. 이날따라
길 건너편에 훤하게 뜬 보름달은 보는 이를 더욱 가슴 졸이게 만든다.

당시에는 하급 군관이나 별감들이 기생집을 운영하면서 관기들을 수
십 명씩 거느렸으나 관리가 기생과 사통하는 것을 법으로 엄격히 금했

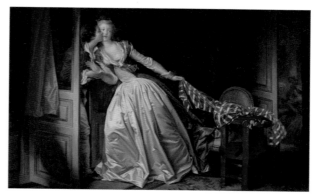

2.22 장오노레 프라고나르, 〈훔친 키스〉, 1780

다. 아무리 고관이라 하더라도 기생을 첩으로 삼을 수 없었고, 대신 기생의 기둥서방 노릇을 했다. 그러나 남녀관계에서 이러한 절제가 어디 쉬운 일인가. 사랑은 사회가 정한 규범보다 더 본능적이어서 종종 사회문제가 되었다.

신윤복의 작품은 이처럼 인간의 본능을 억압하는 당시 조선의 경직된 사회를 다루고 있다는 점에서 리얼리즘적인 성격이 강하다. 이러한 상류층 양반들의 풍류를 다룬 신윤복의 작품은 비슷한 시기에 서양에서 등장한 로코코 미술과 통하는 점이 있다. 유럽에서 18세기에 등장한 로코코 미술은 왕실의 권위가 약해진 틈을 타 권력을 잡은 귀족계급의 우아하고 향락적인 문화다. 특히 프랑스 귀족 부인들의 영향으로 매우 장식적이고 남녀 간의 퇴폐적인 사랑을 다룬 작품이 많다.

로코코 미술의 거장 장오노레 프라고나르가 그린 〈훔친 키스〉2.22는 연극의 한 장면처럼 젊은 청년이 분홍색 커튼으로 가려진 발코니 뒤에서 여인의 손목을 잡아당기며 기습적으로 키스를 하고 있다. 오른쪽에 반

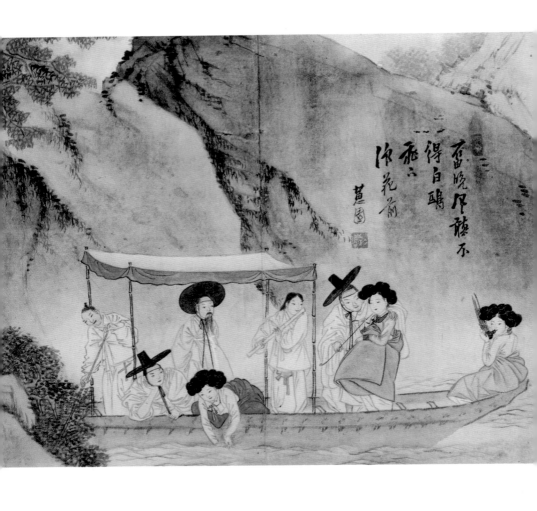

2.23 신윤복, 〈주유청강〉, 18세기 후반

쯤 열려 있는 방 안에는 여인들이 모여 있고, 이 방에서 나온 여인은 허름한 복장의 남자와 밀회를 즐기고 있다. 이들의 관계도 어떤 사연이 있는 듯하지만, 이들의 사랑에는 치명적인 장벽이 없어 보인다.

신윤복의 〈주유청강舟遊淸江〉[2.23]은 녹음이 우거진 여름날, 병풍 같은 암벽 아래에서 세 명의 양반들이 배 안에서 기녀들과 풍류를 즐기는 장면이다. 노 젓는 뱃사공과 대금(젓대) 부는 악사를 제외하면, 세 쌍의 남녀가 주인공이다. 악사가 부는 대금 소리와 기생이 부는 생황 소리가 바람에 휘날리고, 남녀의 마음은 일렁이는 물결처럼 요동치는데, 세 양반의 사랑 방식이 제각각이다.

왼쪽의 젊은 양반은 턱을 괴고 앉아 강물에 손을 담근 여인을 지긋이 바라보고 있다. 반면에 성격이 급해 보이는 오른쪽의 양반은 기생에게 담뱃대를 물려주며 어깨에 손을 얹고 적극적인 애정표현을 하고 있다. 한편 가장 나이 들어 보이는 가운데 양반은 허리춤에 하얀 띠를 두른 것으로 보아 아직 상喪을 치르는 중인지 멀리서 자신의 파트너가 생황을 부는 모습을 뒷짐 지고 바라만 보고 있다.

로코코 작가인 장앙투안 바토의 〈키테라 섬의 순례〉[2.24]도 이와 유사한 주제를 다루고 있다. 사회적 금기에서 오는 긴장을 드러낸 신윤복 작품과 달리 바토의 작품은 귀족들의 향락적인 문화에 초점이 맞추어져 있다. 이 작품은 젊은 귀족들이 고대 비너스 신전이 모셔진 키테라 섬을 방문하여 사랑을 고백하는 장면이다. 그리스 펠로폰네소스반도 남부의 라코니코스 만 어귀에 있는 키테라 섬은 비너스 신앙의 중심지로 이 섬에 오면 사랑이 이루어진다는 전설이 내려오는 곳이다.

그림 우측에는 세 쌍의 남녀가 등장한다. 오른쪽 남자는 여인에게 열

2.24 장앙투안 바토, 〈키테라 섬의 순례〉, 1717

심히 구애하고 있고, 가운데 남자는 구애에 성공한 듯 여인을 일으켜 세우고 있으며, 왼쪽 남자는 여인을 데려가고 있다. 화면 왼쪽 공중에서는 큐피드가 사랑의 화살을 마구 쏘아대고 있다. 이러한 몽환적인 분위기에서 사랑이 이루어지는 것은 당연해 보인다.

행복한 결말이 예상되는 바토의 그림과 달리, 신윤복의 그림에서 남녀는 이루어질 수 없는 일회적인 사랑놀이를 즐기고 있을 뿐이다. 이들의 자유와 사랑을 가로막는 것은 경직된 사회적 신분이다. 시대와 상황이 다를지라도 인간은 언제나 사회가 만든 규범과 개인의 욕망 사이에서 갈등한다. 사회는 개인의 욕망을 억압함으로써 존립하고, 개인은 사회적 억압에서 벗어나 자유를 누리고자 한다. 신윤복의 작품은 사회적 규범과 개인의 본능 사이의 심리적 갈등을 예리하게 드러냄으로써 시공을 초월한 공감대를 끌어내고 있다.

단옷날 여인들의 풍습을 그린 〈단오풍정端午風情〉2.25에서 여인들은 인적이 드문 계곡에 나가 창포물에 머리를 감고 그네를 타며 모처럼의 자유를 만끽하고 있다. 속살을 드러낸 채 목욕을 하거나 머리를 감는 기녀들의 자태와 가슴을 노출한 채 머리에 보따리를 이고 걸어가는 여인의 모습이 에로틱하고 매혹적이다.

그러나 아무도 없을 것 같은 깊은 계곡에 이들을 은밀히 지켜보는 시선이 있다. 왼쪽 위의 바위틈에서 나이 어린 두 동자승이 호기심 어린 표정으로 이 장면을 훔쳐보고 있다. 이들의 등장으로 인해 화면의 긴장감은 증폭되고, 단순한 에로티시즘을 뛰어넘는 주제가 생겨났다. 이 젊은 동자승들이 무슨 연유로 어린 나이에 출가했는지는 알 수 없지만, 한참 호기심 많을 나이에 욕망을 억제하고 불타의 뜻을 따라 구도자의 길을 걷기는 쉽지 않은 일이다. 욕망은 억압할수록 커지기 때문이다.

신윤복의 예술적 전략은 이처럼 사회적으로 고상하고 품위를 요하는 지위에 있는 사람들의 체면 뒤에 감추어진 억압된 본능을 들추어내는 것이다. 그의 해학은 예술과 외설 사이를 넘나들면서 체면보다 우선하는 양반들의 본능을 드러냄으로써 보편성에 호소하고 있다.

로코코 미술의 에로티시즘은 신윤복의 경우보다 더 노골적이다. 프라고나르의 대표작인 〈그네〉2.26에서 핑크빛 드레스를 입은 여인은 어둠 속에서 그네를 타고 있다. 오른쪽 숲에서 나이 많은 귀족이 그네를 밀어주고, 화려한 의상을 입은 여인은 왼쪽 다리를 들어 올려 치마 속이 보일 듯한 관능적인 자태로 다리 밑에 비스듬히 누워 있는 젊은 남자를 희롱하고 있다. 사랑의 상징인 큐피드 조각상이 지켜보는 가운데 이들의 사랑놀이는 노골적이고 향락적이다.

2.25 신윤복, 〈단오풍정〉, 18세기 후반

이러한 로코코 미술에는 유럽 귀족들의 나른한 환락과 이에 뒤따르는 공허감이 있다. 이것이 사회적 금기와 긴장을 다룬 신윤복의 작품과 다른 로코코 미술의 에로티시즘이다.

가부장적인 조선사회에서 여성은 재산을 소유하거나 마음대로 재혼할 수 없었고, 정절을 목숨보다 중히 여겨 외출할 때는 장옷 같은 쓰개로 얼굴을 가려야 했다. 법적으로 개가가 금지된 것은 아니지만, 개가한 여성의 아들과 손자는 과거에

2.26 장오노레 프라고나르, 〈그네〉, 1767

응시할 수 없었기 때문에 남자가 결혼식을 치르기 전에 죽어도 여성은 청상과부가 되어 평생 절개를 지켜야 했다.

신윤복의 〈이부탐춘嫠婦耽春〉[2.27]은 그러한 청상과부의 갈등을 다룬 작품이다. 담장이 높은 사대부 집안의 과부와 몸종이 별당 마당에서 짝짓기하는 개를 보고 있다. 담장을 넘어 흐드러지게 피어난 매화는 마당에 봄의 흥취를 전하고, 공중에는 한 쌍의 참새가 자유롭게 서로를 희롱하며 사랑을 나누는데, 정작 만물의 영장인 인간은 감옥같이 높은 담장에 갇혀 외로운 시간을 보내고 있다.

아직 소복도 벗지 않은 청상과부는 개들의 짝짓기에 몸이 풀려 야릇한 표정으로 소나무에 기대어 있다. 절개를 상징하는 소나무는 춘정에 무너진 과부의 마음처럼 질끈 부러져 있고, 사시사철 푸르른 솔잎마저 몇 가닥 남아 있지 않다. 옆에 있는 여종이 무안한 표정으로 과부의 허벅지

2.27 신윤복, 〈이부탐춘〉, 18세기 후반

를 꼬집어보지만, 그녀도 별수 없이 몸이 풀려 팔자다리로 몸을 꼬고 있다. 짝 없이 외로운 여인들이 보내기에는 너무 잔인한 봄날이다.

〈사시장춘四時長春〉[2.28]은 남녀가 등장하지 않지만, 매우 에로틱한 그림이다. 호젓한 후원 별당의 쪽마루에 놓인 두 켤레의 신발이 방 안에 남녀두 사람이 있음을 암시하고, 큼지막하고 틀어져 있는 검은 신발에서 건장한 양반의 급한 성격을 짐작하게 한다. 술을 나르는 계집종은 엉거주춤하게 멈춰 서 있는데, 방에서 들려오는 야릇한 소리 때문일 것이다. 술상이 들어가기도 전에 벌어지는 빠른 진도에 이러지도 저러지도 못하고난감해하는 계집종의 모습에서 방 안의 상황을 상상하게 한다.

오른편에 여성의 음부를 암시하는 작은 계곡의 시냇물은 방 안의 소리를 중화하면서 왼편에 남성의 체모를 암시하는 억세고 무성한 솔잎과대비를 이루고 있다. 집 옆에 흐드러지게 핀 매화는 한 철이지만, 주련에적힌 '사시장춘'이라는 의미처럼 사랑은 영원한 것이다. 방 안에서 무슨일이 일어나고 있는지를 상상하는 것은 전적으로 보는 사람의 몫이지만, 이러한 에로티시즘을 환기하는 은밀한 장치들로 인해 직접적인 표현 없이도 춘화 못지않은 효과를 얻고 있다.

신윤복의 그림에서 에로티시즘은 경직된 신분사회와 개인의 욕망 사이의 갈등을 노출하는 수단이다. 그의 작품에서 양반은 사회적으로 성공한 행복한 사람이 아니라 사회적 체면과 본능 사이의 간극에서 갈등하는 존재다.

사실 조선시대 체면 문화는 세습적인 신분제와 기득권을 유지하기 위한 유교문화의 부작용이다. 양반들은 자신들의 차별된 지위를 과시하고유지하기 위해 겉치레인 체면을 중시했다. 그들은 더워도 맨살을 드러

2.28 신윤복, 〈사시장춘〉, 18세기 후반

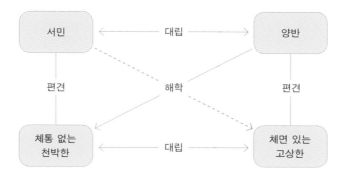

신윤복 작품의 해학적 의미구조

내지 않았고, 목욕도 옷을 입은 채로 했다. "양반은 얼어 죽어도 짚불을 안 쬔다", "양반은 물에 빠져도 개헤엄은 안 친다" 등의 속담들은 그러한 양반들의 체면 문화를 빗댄 표현이다.

신윤복의 해학은 바로 그러한 체면 뒤에 가려진 인간의 본능을 드러냄으로써 허위의식을 희롱한다. 그의 작품에서 체면을 지켜야 할 양반들은 점잖고 고매한 인품의 소유자가 아니라 기생에게 치근대고, 소소한 사랑놀이를 일삼는 건달들로서 세속적인 B급 감성을 여과 없이 노출하는 평범한 인간들일 뿐이다. 이러한 그의 해학은 굳어져 가는 허위의식을 관조하게 하고, 억압된 본능을 드러냄으로써 생명력을 복원하는 효과가 있다.

김득신

이성적 판단에 앞서는
본능적 행동

∙

김홍도, 신윤복과 더불어 조선시대 3대 풍속화가로 불리는 긍재兢齋 김득신金得臣(1754-1822)은 큰아버지인 김응환부터 4대에 걸쳐 20여 명의 화원을 배출한 그림 명문가에서 태어났다. 그는 도화서 화원이 되어 김홍도, 신한평과 함께 정조의 어진 제작에 참여하고 정조에게 "김홍도와 김득신은 백중지세"라는 평가를 받을 정도로 실력이 출중했으나 김홍도의 명성에 가려진 면이 없지 않다.

사실 김득신의 초기작들은 화조, 인물, 영모, 풍속화에 이르기까지 김홍도의 영향을 많이 받았다. 그러나 김홍도가 배경 없이 인물에만 집중한 것과 달리, 그는 주변 환경을 함께 그렸다. 특히 서민들의 평범한 일상에서 우연적인 순간을 생생하게 포착한 그림들에는 그만의 특유의 해학이 느껴진다.

김득신의 해학은 인간의 이성보다 우선하는 본능적 행위에 주목한다. 그의 대표작 〈파적도破寂圖〉[2.29]는 한적한 시골 농가에서 일어난 한바탕

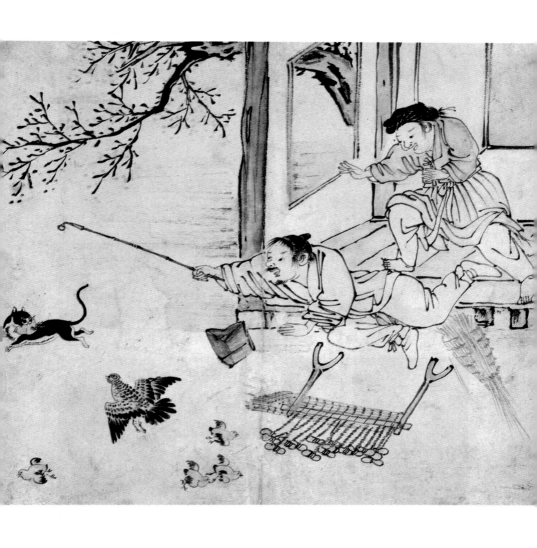

2.29 김득신, 〈파적도〉, 18세기 후반

의 소동을 그린 것이다. 살구나무가 연분홍 꽃망울을 터뜨린 따스한 봄날, 한적하던 농가 마당에 갑자기 검은 들고양이가 평화롭게 놀던 병아리 한 마리를 물고 달아나면서 소동이 시작된다. 간신히 위험을 피한 다른 병아리들은 혼비백산하여 이리저리 도망가고, 새끼를 잃은 어미 닭은 자식에 대한 '모성본능'으로 눈에 시뻘건 핏발을 세우고 날개를 푸덕거리며 고양이를 쫓아간다.

마루에서 돗자리를 짜던 주인장은 사태를 알아채자 '재산 보호 본능'이 발동하여 황급히 장죽을 휘두른다. 어찌나 급했던지 쓰고 있던 탕건이 벗겨지고 마당에 고꾸라지기 일보 직전이다. 화들짝 놀란 부인은 남편이 다칠세라 다리를 동동거리며 붙잡아주려 한다. 도둑질을 들킨 고양이는 날 잡아보란 듯이 뒤를 돌아보며 유유히 도망가고 있다.

이처럼 연속적인 동작은 돌발적인 사건으로 발생하는 본능적인 행동들이다. 우리는 일반적으로 인간이 동물보다 우월한 것은 이성을 갖고 있기 때문이며, 그래서 이성은 우월하고 본능은 열등하다는 편견을 갖고 있다. 그러나 생명의 뇌에서 이루어지는 본능작용은 감정의 뇌나 이성의 뇌보다 열등한 작용이 결코 아니다.

동물과 인간이 보편적으로 지닌 본능은 어떠한 지식이나 관습보다 우선하며, 인간의 잘못된 관습을 제자리로 돌려놓는 생명작용이다. 김득신의 작품은 이성보다 우선하는 본능적 행동을 순간적으로 포착함으로써 경직된 긴장을 풀어준다.

그의 〈포대흠신布袋欠伸〉[2.30]은 오대 후량의 고승인 포대화상을 그린 것이다. 그는 전란 중에 동냥한 음식과 잡동사니를 포대에 넣고 돌아다니며 굶주린 이들에게 나누어주어 포대화상으로 불렸다. 불교에서 미륵불

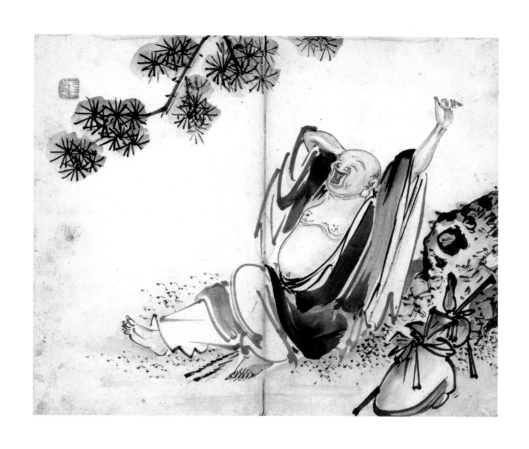

2.30 김득신, 〈포대흠신〉, 18세기 후반

2.31 중국 청대 〈포대화상〉

의 화신이자 재물의 신으로 추앙받는 포대화상은 가난한 사람들에게 복을 나누어주는 동양의 산타클로스 같은 존재다. 특히 조건 없이 남에게 사랑을 베푸는 보시를 중시하는 대승불교에서는 지금까지 우러러 존경하는 숭고한 인물이다. 지금도 절에 가면 조각상으로 만들어진 〈포대화상〉[2.31]을 흔히 볼 수 있는데, 대개 배불뚝이에 호탕하게 웃는 모습이다.

김득신은 숭고한 종교적 영웅으로서의 포대화상의 행적을 다루는 대신 하품을 하고 기지개를 켜는 모습을 포착했다. 잠자고 일어나서 본능적으로 행하는 하품과 기지개는 굳어진 근육의 수축과 이완을 도와 정체된 혈액을 순환시켜주고, 찌뿌둥한 몸을 시원하게 해주어 피로감을 해소해주는 효과가 있다. 그는 호방한 필묵으로 종교적 위인의 가장 본능적인 행동을 포착함으로써 해학을 끌어냈다.

서양에서 이처럼 본능적인 행동을 미술의 주제로 삼은 작가는 인상주

2.32 에드가 드가, 〈다림질하는 여인들〉, 1884

의 화가 에드가 드가다. 서양의 고전주의 미술은 신화나 종교의 계몽적 주제나 도덕적 교훈이 되는 역사적인 사건을 주제로 다루었기 때문에 이처럼 소소한 인간의 본능에 주목하지 않았다. 이러한 전통에 반발하여 드가는 사람들의 일상을 마치 스냅 사진 찍듯이 포착하여 그렸다.

드가의 〈다림질하는 여인들〉[2.32]에서 한 여인이 밀려오는 졸음을 참지 못해 크게 입을 벌려 하품하고 있다. 이처럼 피곤에 지친 사람이 하품하는 것은 당연하다. 그러나 포대화상처럼 숭고한 종교적 인물이 하품하는 모습은, 우리의 상식적 기대를 어그러뜨린다는 점에서 해학적이다.

김득신의 〈목동오수牧童午睡〉[2.33]에서 어린 목동은 들녘에서 소를 치다 말고 밀려오는 졸음을 참지 못해 버드나무 등치에 기대 잠이 들었다. 여름날 시원하게 불어오는 바람을 맞으며 따스한 햇볕과 향긋한 풀 냄새에 도취해 스르르 잠이 든 것이다. 자신을 지켜줄 주인이 잠이 들자 소

2.33 김득신, 〈목동오수〉, 18세기 후반

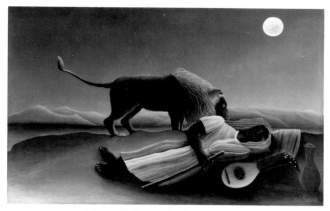

2.34 앙리 루소, 〈잠자는 집시〉, 1897

는 어찌할 바를 모르고 난감한 표정으로 목동을 물끄러미 바라보고 있다. 누가 누구를 지켜주는 것인지 졸지에 목동과 소의 역할이 바뀌어 버린 것이다. 김득신은 본능적이어야 할 소를 사색적으로 묘사하고, 반대로 이성적이어야 할 인간을 본능적으로 묘사함으로써 해학을 끌어내고 있다.

이 작품은 흥미롭게도 앙리 루소의 〈잠자는 집시〉2.34와 주제와 구도가 비슷하다. 황량한 사막을 배경으로 만돌린과 물병 하나 들고 정처 없이 떠돌던 집시는 밝은 달빛을 이불 삼아 모래 위에서 잠들어 있다. 어둠을 헤치고 어슬렁거리며 나타난 사자는 너무나 편안하게 잠든 집시의 모습에 잔뜩 긴장하여 꼬리를 치켜세우고 동정을 살피고 있다. 집시의 완전한 자유 앞에 동물의 왕 사자가 오히려 긴장한 형국이다. 이성적인 인간성과 본능적인 동물성이 반전된 이 작품에서 우리는 인간의 원초적 자유를 느끼게 된다.

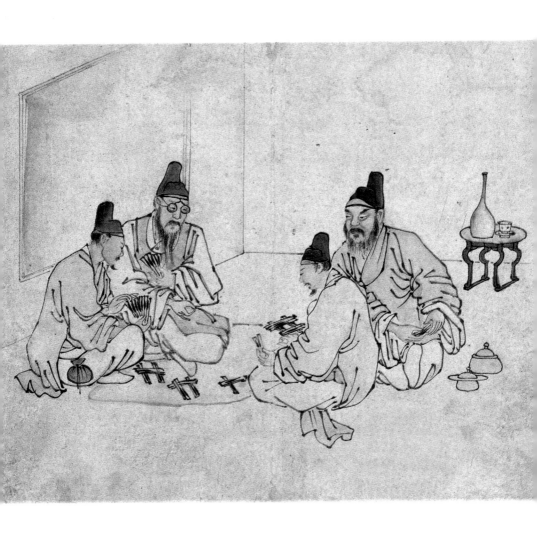

2.35 김득신, 〈밀희투전〉, 18세기 후반

김득신의 〈밀희투전密戱鬪牋〉[2.35]은 탕건을 쓴 양반들이 방에서 투전하는 장면이다. 17세기 중국에서 수입된 투전은 손가락 넓이 정도의 종이쪽에 1부터 10까지를 표시하고, 끗수를 가지고 승부를 겨루는 놀이다. 처음에는 투기성이 강한 노름이 아니었으나 18세기에는 점점 도박성이 확대되어 큰 사회문제가 되었다. 시정잡배들로부터 조정의 고급관료에 이르기까지 투전에 빠진 사람들이 점차 늘어나자 조선 정부는 투전금지 조치를 내리기도 했다.

그림에서 네 남자는 투전에 몰두해 있다. 방 안에 술상과 요강, 그리고 가래를 뱉는 타구가 준비된 것으로 보아 밤을 새울 요량이다. 불빛이 밖으로 새어나가지 못하도록 종이로 가린 창문에서 놀음이 창궐하여 규제가 엄했던 당시의 사회상황을 짐작하게 한다.

이날의 주인공은 뒤에 있는 두 사람이다. 이 두 사람을 앞의 사람보다 크게 그려 이들에게 먼저 눈이 가게 했다. 술상 앞에 앉은 호탕해 보이는 남자는 벌써 한잔했는지 붉어진 얼굴로 투전판을 노려보고 있다. 그는 기회를 잡았는지 아니면 이번 판은 죽으려는 것인지 패를 잡은 손을 뒤로 빼고 있다. 맞은편의 신중하고 소심하게 생긴 안경잡이는 패가 안 좋은 듯 인상을 찌푸리며 패를 내밀면서 투전을 노출하지 않기 위해 가슴팍으로 바짝 붙이고 눈치를 살피고 있다.

조용한 방 안에서 신중한 소심남과 호탕한 허세남의 불꽃 튀는 심리전이 벌어지고 있다. 도박판에서는 자신의 감정을 얼굴에 드러내지 않을수록 고수다. 좋은 패일 때는 낙담하는 표정을 지어 상대를 속이고, 나쁜 패일 때는 웃음을 참는 시늉으로 상대를 현혹해야 한다. 때로는 심리전에 역으로 말려들 수 있으므로 정보를 아예 차단하는 무표정도 필요하

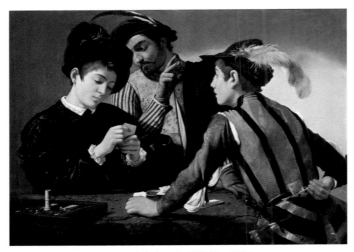

2.36 카라바조, 〈도박꾼들〉, 1594

다. 이 그림에서 누가 진짜 고수인지는 알 수 없으나 마치 배우들의 표정 연기처럼 포커페이스를 시도하는 모습들이 웃음을 자아낸다.

　서양에서도 이처럼 도박하는 장면이 종종 그려졌다. 카라바조의 〈도박꾼들〉[2.36]은 카드놀이를 하는 두 젊은이와 협잡꾼을 그린 것이다. 왼쪽의 순진해 보이는 젊은이 뒤에서 협잡꾼이 카드를 슬쩍 엿보며 손가락으로 공범자에게 사인을 보내고 있다. 협잡꾼의 사인을 받은 공범자는 허리띠 뒤에 카드를 숨겨 놓고 기회를 엿보며 카드를 바꿔치기할 참이다. 이들의 행동은 포커페이스에 주안점을 둔 김득신의 그림에 비해 노골적이다.

　인간의 이성은 다른 동물에는 없는 위대한 능력이고, 창조적인 문화를 이룩하는 도구다. 합리주의의 관점에서 이성은 감각적 대상이나 초월적

김득신 작품의 해학적 의미구조

존재를 인식하게 하고 모든 상황에 적절히 대처할 수 있는 위대한 능력으로 간주한다. 그러나 인간은 이성을 권력의 도구로 이용하여 타자를 지배하는 명분과 논리로 삼기도 한다. 인간의 사회적 갈등은 이러한 이성의 부작용에서 비롯된 것이다.

이와 달리 본능은 모든 동물이 종족을 보존하고 생명을 유지하기 위한 자연스럽고 생득적인 능력이다. 동물들은 누가 가르쳐 주지 않아도 알을 깨고 나오고, 어미의 젖을 빨고 새끼를 돌본다. 인간은 이성적으로 동물보다 우월하지만, 본능적으로 동물보다 열등한 존재일 수 있다. 이성과 본능은 우열의 관계가 아니라 서로 비교가 불가한 다른 기능임에도 불구하고 인간들은 이것을 주종의 관계로 인식하는 경향이 있다. 특히 합리주의적인 서양인들의 경우 이러한 경향이 더욱 심하다. 김득신의 해학은 이성적이라고 생각하는 인간의 본능적 행동을 드러냄으로써 이성과 본능의 우열관계를 와해시키고, 마음의 긴장을 풀어주는 효과가 있다.

3장

민화로 승화된
낭만적 해학

19세기 조선의 민간에서 크게 성행한 민화는 무명의 화공들이 그렸다는 이유로 정통 미술사에서 외면 받아 왔다. 그러나 그러한 편견에서 벗어나 작품성으로만 보면 민화는 매우 신선하고 현대적인 그림이다. 일찍이 야나기 무네요시가 조선 민화의 아름다움에 매료되어 "언젠가 조선의 민화가 세계에 알려지게 되면 깜짝 놀라게 될 것"이라고 말한 것은 결코 과장이 아니다.

미학적으로 민화는 인간의 소망과 꿈을 그린 것이기 때문에 서양의 낭만주의와 상통한다. 또 틀에 박힌 형식에 구애받지 않고 자유로운 형식을 추구했다는 점에서 아방가르드적인 요소가 있다. 그러나 그 자유로움이 전통에 대한 맹목적 해체가 아니라 인간의 천진한 본성과 유희본능을 기반으로 한다는 점에서 민화는 해학적이다. 만약 한국미술이 자생적인 현대화의 길을 모색한다면, 그 출발은 민화가 되어야 할 것이다.

천진한 본성의
자유로운 유희본능

민화가 그동안 미술사에 편입되지 못하고 평가절하된 것은 작품성에 대한 미학적 연구가 제대로 이루어지지 않았기 때문이다. 조선의 막사발(이도다완)도 처음에는 무명의 도공들이 만든 평범한 그릇에 불과했지만, 일본에 건너가 선 사상에 입각한 다도 미학으로 정립되며 최고의 예술품으로 추앙받았다. 조선의 민화도 그러한 미학적 잠재력이 충분하다.

조선시대에는 민화를 '속화俗畵'라고 했는데, 여기에는 문인화처럼 고상하지 못한 세속적인 그림이라는 폄하의 의미가 담겨 있다. 민화라는 명칭을 처음 사용한 사람은 일본인 미학자 야나기 무네요시다. 그는 민화의 개념을 "민중 속에서 태어나, 민중을 위해 그려지고, 민중에 의해 구매되는 그림"이라고 정의했다. 링컨의 게티즈버그 연설문을 연상시키는 이러한 정의는 그림의 주체와 대상이 모두 민중에게 있다는 의미다.

여기서 민중은 사회학적 개념이 아니라 그가 당시 심취해 있었던 대승불교사상에서 비롯된 것이다. 부처님의 계율을 지키고 개인의 열반을

중시한 소승불교와 달리 대승불교는 모든 중생을 교화하고 구제하는 것을 목표로 삼는다. 대승불교의 관점에서 민중은 이원적 세계의 갈등에서 벗어나 어린이 같은 천진한 본성을 지닌 사람이다.

야나기 무네요시도 처음에는 영국의 낭만주의자인 윌리엄 블레이크의 영향을 받아 천재 예찬론자였다. 그러나 대승불교에 심취한 이후부터 이러한 생각을 수정하여 예술의 주체가 민중에게 있다고 생각했다.

> 예술이라 하면 바로 천재가 연상되고 재능이 없는 자가 예술을 하는 것은 도저히 불가능한 것으로 생각한다. 그러나 그것이 예술의 길을 억지로 미추의 갈등을 낳게 했고, 역량이 뛰어난 자가 필요했던 것이다. 미추의 투쟁이 없어진 세계에 산다고 하면 어떨까. 천재라는 특별한 사람을 기다리지 않아도 그저 인간의 본래면목으로 돌아가면 누구나 있는 그대로의 아름다운 작품을 만들 수 있을 것이다.[*]

야나기의 이러한 생각은 동양 미학을 정립하기 위해 서양 미학과의 차별화를 염두에 둔 것이었다. 서양 미학을 정초한 칸트에 의하면, 예술은 "감성적 이념을 지닌 특별한 천재의 소산"이며, 천재는 "생득적인 마음의 소질로서 예술에 규칙을 부여하는 자"다.[**] 천재와 일반인을 이원적

[*] 야나기 무네요시, 「무유호추의 원」(1957), 『미의 법문: 야나기 무네요시의 불교미학』, 최재목 · 기정희 옮김(이학사, 2005) pp.87-88

[**] Immanuel Kant, *Kritik der Urteilskraft*, in Kant's gesammelte Schriften, hrsg. von Königlich Preußische Akademie der Wissenschaften Bd. V (Berlin: Georg Reimer, 1913) p.181

으로 나누고 예술을 천재의 소산이라고 규정한 서양 미학에 맞서 야나기는 대승불교에서처럼 예술은 대중을 위한 것이어야 한다고 주장했다. 그리고 이를 위한 조건으로 '본래면목'을 내세웠다.

불교에서 말하는 본래면목本來面目은 각자의 타고난 본성이다. 누구나 자신의 본성에 도달하면 아름다움이 저절로 깃든다는 것이다. 그래서 석가모니는 세상에 미혹되지 말고, "무소의 뿔처럼 혼자서 가라"고 했다. 그러나 속세에 살면서 타인의 영향에 흔들리지 않고 자신의 본성을 지키는 것은 결코 쉬운 일이 아니다. 그러므로 야나기가 말하는 민중은 속세에 물든 일반 대중들이 아니라 자신의 본성인 불성을 찾은 사람이고, 곧 열반의 경지에 도달한 사람이다. 이것은 어쩌면 칸트가 규정한 천재보다 더 도달하기 어려운 조건일지도 모른다.

야나기는 이러한 이상적 모범을 원시미술에서 찾았다. "원시인들은 마음이 순수하고 자유로워 아직 분별이 자신을 속박하지 않기 때문에, 생기가 넘치는 작품을 만들 수 있었다"라는 것이다.* 그리고 또 다른 이상적인 모범을 자신이 열광적으로 수집한 조선의 민예품에서 발견했다. 그의 민예론은 전적으로 조선의 미술에서 형성된 것이다. 그는 매우 정제되고 인위적인 일본미술이나 권위적이고 장대한 중국미술과 달리 조선의 예술에서 인간의 본래면목에서 오는 천진한 아름다움을 발견했다.

특히 조선 민화에 대해 그는 "무법조차도 법으로 삼고 있지 않은 불가사의한 아름다움"이라고 경탄했다. 그리고 이것은 무명의 화가들이 진위나 미추, 칭찬과 비판 같은 이원의 대립에서 해방된 상태에서 그렸기

* 야나기 무네요시, 앞의 책, p.88

때문에 가능했다고 보았다. 사실 이러한 무법의 자유로움은 현대 예술가가 도달하고 싶어 하는 경지이지만, 결코 아무나 도달할 수 있는 것이 아니다. 따라서 제대로 된 민화는 저급한 민중예술이 아니라 수준 높은 고급예술이다. 일상을 다룬 팝아트가 겉으로는 대중예술을 표방하지만, 실제로는 대중들이 이해하기 어려운 고급예술인 것과 마찬가지다.

민화와 팝아트는 평등성을 추구한다는 공통점이 있다. 팝아트의 대부인 앤디 워홀은 "모든 사람이 똑같아진다면 멋질 것이다. 나는 모든 사람이 기계가 되어야 한다고 생각한다"라고 말했다. 그가 생각하는 평등성은 획일적인 평등성이다. 그래서 "대통령이 마시는 코카콜라는 내가 마시는 코카콜라와 같다"라고 주장했다. 이러한 생각은 체코슬로바키아의 가난한 이민자의 아들로 태어나 미국에서 받은 사회적 차별에 대한 저항에서 비롯된 것이다.

그러나 민화의 평등성은 모두가 똑같아지는 획일적인 평등성이 아니라 철저하게 각자의 본성과 제 빛깔을 통해 획득하는 것이다. 우리는 남과 다른 자기만의 개성을 확보할 때 우열과 주종의 관계에서 벗어나 비로소 평등해질 수 있다.

민화의 주체로서 민중은 이원적 분별과 이념에 물들지 않은 '민성民性'의 소유자다. 민성이 있는 사람은 스스로 본성에 따라 자유를 즐길 수 있다. 또 남을 지배하려 하지 않고, 상대와 어울려 하나 되고자 하는 유희 본능이 있다. 상대를 굴복시키려는 싸움은 이원적 판단과 우열의 논리에 지배되지만, 놀이는 상대를 통해 즐기며 하나 되고자 하는 행위다.

과거 한국은 놀이의 나라라고 할 정도로 많은 놀이문화와 축제가 있었다. 이것은 한국인들이 선천적으로 민성이 강한 민족이라는 증거다. 한

국인들이 흰옷을 즐겨 입은 것도 이와 무관하지 않다. 궁중에서 입는 의복은 색으로 신분과 계급을 표시하는데, 흰색은 그러한 서열과 차별에서 벗어난 순수한 민성을 상징한다. 한민족을 '백의민족'이라고 부른 것은 그만큼 민성을 중시하는 민족이라는 의미다.

민화에서 해학이 느껴지는 것은 민성의 자유로운 유희본능이 발현되어 있기 때문이다. 민화의 세계는 인간이 중심이 되어 자연을 지배하는

3.1 〈일월오봉도〉, 19세기 말−20세기 초, 국립고궁박물관 소장

인간중심주의가 아니다. 제 빛깔을 가진 모든 존재를 신성시하고, 이들과 하나로 어우러져 유희를 즐기는 유쾌한 낭만적 세계다. 고대부터 한국인들은 이를 '풍류'라고 부르며, 이상적인 가치관으로 여겨왔다. 최치원이 「난랑비서」에서 밝혔듯이, 풍류는 모든 생명체와 하나로 어우러져 살아가는 '접화군생接化群生'의 세계다.

　이러한 기준으로 볼 때, 궁중 화가가 그린 〈일월오봉도日月五峯圖〉^{3.1} 같

3.2 〈일월부상도〉, 19세기

은 그림은 민화로 보기 어렵다. 〈일월오봉도〉는 왕이 앉는 용상 뒤에 놓아 임금의 권위와 신성함을 과시하기 위한 목적으로 제작되었다. 여기서 해와 달은 임금과 왕비를 상징하고, 오봉은 산신에게 제사를 올리던 오악(백두산, 금강산, 지리산, 묘향산, 삼각산)을 상징한다. 그리고 소나무는 곧은 절개와 왕조의 영원함을, 바다는 민중을 각각 상징한다. 이 병풍의 중앙에 임금이 의자를 놓고 앉으면, 천지인삼재가 이루어져 우주적 조화를 완성한 성군이 된다고 생각했다.

이처럼 왕실의 안정과 국민의 태평성대를 염원하는 일월오봉도는 민화가 아니라 궁중화다. 이 그림을 민화로 볼 수 없는 것은 궁중 화가가 그려서가 아니라 자신의 본성에 의하지 않고 권위적인 상징성과 틀에 박힌 형식에 의존하기 때문이다. 미학적 관점에서 민화를 규정하는 기준은 그리는 사람의 신분이 아니라 민성의 여부다. 궁중 화가가 그렸더라도 민성의 자유로운 유희본능이 있으면 민화로 볼 수 있는 것이다.

〈일월부상도日月扶桑圖〉[3.2]는 일월오봉도를 변형한 것이다. 천하를 상징하는 다섯 개의 봉우리는 작게 찌그러져 여러 개로 그려지고, 하늘에 있어야 할 해와 달은 각각 햇무리와 달무리가 되어 소나무와 오동나무 속에 들어가 있다. 그럼으로써 왕과 왕비를 상징하는 해와 달은 부부의 정겨운 화합을 기원하는 그림으로 그 의미가 변했다. 더욱 파격적인 것은 하단에 세 개의 괴석이 있는 마당을 만들고, 괴석에 충절을 상징하는 매화, 장수를 상징하는 불로초, 순결한 사랑을 상징하는 하얀 패랭이꽃을 각각 그려 넣었다. 기존의 일월오봉도에 길상적 의미를 지닌 화조화를 결합한 것이다. 이 그림을 민화적이라고 할 수 있는 요소는 상투적 형식에서 벗어나 자신의 소망과 자유로운 유희본능이 담겨 있기 때문이다.

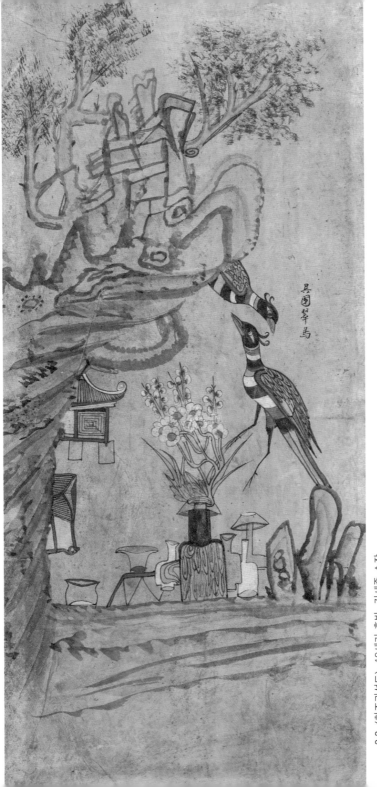

3.3 〈화조괴석도〉, 19세기 후반, 김세중 소장

그러나 반대로 민중이 그린 그림이라 할지라도 자신의 본성에서 나오는 자유가 없다면, 엄격한 의미에서 민화로 보기 어렵다. 전통적인 민화의 형식을 그대로 복제한 그림은 한 치의 창작의 자유도 없이 오직 인내와 수고가 모든 것을 대신한다. 이것은 자유로운 민화의 정신과 완전히 상반된 것이다. 대개 전통이 계승되지 못하고 단절되는 것은 정신을 잃어버리고 틀에 박힌 형식만을 고수하기 때문이다. 그렇게 되면 아이러니하게도 전통의 열렬한 계승자들에 의해서 전통이 파괴되는 일이 일어나게 된다.

민화에는 행복을 기원하는 길상의 의미가 담겨 있지만, 그러한 주술적 상징성은 부차적인 속성이다. 민화의 중요한 본질은 천진한 본성에서 나오는 자유로운 유희본능으로 틀에 박힌 형식이나 장르에 얽매이지 않고 자신만의 개성을 드러내는 것이다.[3.3]

이러한 민화의 정신은 인간의 근원적 자유와 이상적인 소망을 갈구한다는 점에서 서양의 낭만주의와 통한다. 민화와 낭만주의는 합리적 이성 너머에 존재하는 자아에 관한 확인과 내면의 진실에 관심을 돌렸다는 공통점이 있다. 그리고 틀에 박힌 고정된 형식에서 벗어나 자유로운 상상력을 통한 창조와 자연과의 합일을 추구한다.

그러나 서양의 낭만주의는 현실을 초월한 거대한 자연과 무한한 신비를 지향함으로써 '숭고'의 미의식으로 귀결한다. 서양의 낭만주의자들은 대개 바깥세상과 격리된 삶을 사는 은둔형 천재들이다. 저항, 소외, 광기 등은 그들을 규정하는 단어들이다. 이와 달리 민화는 거대한 자연 앞에서 자아가 위축되는 숭고의 미학이 아니라 자아의 본성이 자연과 접화되어 어우러지는 유쾌한 '해학'의 미학에 기대고 있다.

악에 대처하는
한국인의 지혜

한국에서 민화가 성행한 시기는 19세기지만, 갑자기 등장한 것이 아니라 오래전부터 내려오는 부적이나 새해에 집에 붙이는 문배도의 전통이 계승된 것이다. 이것들은 애초에 악귀를 물리쳐 재앙을 피하기를 염원하는 벽사辟邪의 기능과 행복과 소원 성취를 기원하는 길상吉祥의 목적으로 제작된 것이다. 새해에 집 안으로 들어오는 잡귀의 침입을 막기 위해 문에 붙이는 문배도門排圖는 사람뿐만 아니라 복이나 재앙도 문을 통해 들어오고 나간다는 관념에서 비롯된 문화다. 가장 오랫동안 한국인의 사랑을 받아온 문배는 처용處容문배인데, 이는 『삼국유사』에 나오는 처용설화에서 비롯된 것이다.

　『삼국유사』에 의하면, 신라 헌강왕이 개운포에서 놀다가 돌아오는 길에 갑자기 바다에서 짙은 구름과 안개가 몰려와 깜깜해졌다. 왕은 그것이 동해 용의 장난임을 알고 용을 위한 절을 세우게 한다. 그러자 용이 이에 대한 보답으로 일곱 아들을 데려와 풍악을 울리며 춤을 추었고, 그

중 한 아들을 서울로 보내 정사를 돕게 하였는데, 그가 바로 처용이다.
왕은 처용에게 높은 벼슬을 주고 아름다운 여자와 결혼을 시켰다. 그런
데 어느 날 처용의 아내를 흠모하던 한 역신이 사람의 모습으로 변해 잠
든 처용의 아내 옆에 슬며시 누웠다. 처용이 외출에서 돌아와 보니 아내
의 두 발 외에 큼직한 다른 두 발이 보였다. 이에 처용은 크게 분노했으
나 그에게 복수하는 대신에 노래를 지어 부르고 춤을 추었다.

> 서울 달 밝은 밤에 밤늦도록 노닐다가
> 들어와 자리를 보니 다리가 넷이로구나.
> 둘은 내 것이지만 둘은 누구의 것인가.
> 본디 내 것이었지만 빼앗긴 것을 어찌하리.

그러자 처용의 넓은 도량에 감복한 역신은 처용 앞에 무릎을 꿇고 "지
금부터는 공의 얼굴을 그린 그림만 보아도 그 문 안에 절대로 들어가지
않겠습니다"라고 맹세했다. 결과적으로 처용은 복수 대신 풍류와 해학
으로 역신을 물리쳤고, 이때부터 처용의 얼굴을 문에 붙이고 춤을 추며
악귀를 물리치는 풍속이 생겼다.

신라 때 1인이 추던 처용무는 고려시대에 2인이 추는 쌍처용무로 변
해 음력 섣달 그믐날 궁중에서 연행되었다. 조선시대에는 음양오행설의
영향으로 5인이 추는 〈오방처용무五方處容舞〉[3.4]가 궁궐에서 행해졌다. 이
들은 모두 얼굴에 가면을 쓰고 동쪽은 청색, 서쪽은 흰색, 남쪽은 적색,
북쪽은 검은색, 중앙은 노란색의 옷을 입은 사람들이 손에 하얀 한삼汗
衫을 끼고 춤을 추었다. 처용무는 가장 오랜 역사를 지닌 궁중 무용으로,

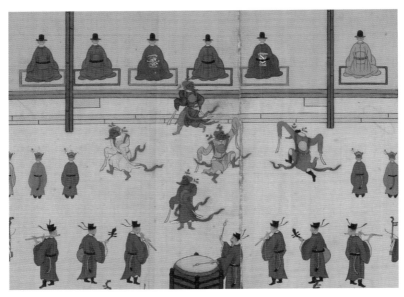

3.4 조선시대 궁중에서 행해진 〈오방처용무〉

여기에는 악과 부조리에 대처하는 한국인의 지혜가 담겨 있다.

고대 바빌로니아의 함무라비법전에는 "눈에는 눈, 이에는 이"라고 나온다. 이는 내가 당한 만큼 그에 상응하게 갚아 주는 법으로, 의사가 수술하다가 환자를 죽이면 의사의 손목을 자르고, 건물을 짓다가 건물이 무너져 아이가 죽으면 건물주의 아이를 죽였다. 그러나 힘에 의한 보복은 더 큰 보복을 부를 뿐이다. 그래서 평화주의자인 마하트마 간디는 "눈에는 눈은 모든 세상을 눈멀게 할 것이다"라고 비판했다. 이와 달리 한국의 처용설화에는 복수 대신에 적을 감동하게 만들어 포용하고 화해하려는 해학의 정신이 담겨 있다.

3.5 무시무시한 중국의 〈종규〉 문신

　중국에서는 문배를 '문신門神'이라고 하는데, 신라의 처용에 비견되는 중국의 문신은 '종규鍾馗'다. 중국의 민간 전설에 의하면, 당나라 현종이 원인 모를 병으로 병석에 누워 있을 때, 꿈에 작은 귀신이 나타나 양귀비의 애장품인 향낭을 훔치고 옥피리를 불며 현종을 조롱했다. 현종이 분노하여 누구냐고 묻자 그는 자신의 정체가 사람의 물건을 훔쳐 인간을 우울하게 하는 요괴임을 밝힌다. 현종이 요괴를 필사적으로 붙잡으려고 하자 갑자기 종규가 나타나 손가락으로 요괴를 붙잡아 눈알을 파먹고 산 채로 집어삼켰다. 그리고 현종에게 아뢰기를 자신은 고조 황제 때 과거에서 낙방한 것이 부끄러워서 계단에 머리를 부딪쳐 자살했는데, 황

3.6 종규의 무시무시한 얼굴 3.7 처용의 해학적 얼굴

제께서 후하게 장례를 치러주서서 그 은혜에 감동하여 요괴를 퇴치했다고 했다. 현종이 꿈에서 깨어나자 병은 씻은 듯이 나았고, 꿈에서 본 종규의 얼굴을 화가 오도자에게 그리게 하였다. 이후 중국에서는 수호신으로 종규의 그림을 집에 걸어 붙이는 풍속이 유행하게 되었다.

귀신 잡는 귀신으로 알려진 〈종규〉[3.5]는 산발된 머리와 용의 수염을 하고 날카로운 칼로 악귀를 공격하거나 박쥐를 주시하는 모습으로 그려진다. 때로는 진노한 눈을 가진 무서운 얼굴만으로 표현되기도 한다.[3.6]

이에 비해 『악학궤범』이나 『리조복식도감』에 실린 처용의 얼굴[3.7]은 인자하게 미소 짓는 표정을 짓고 있다. 이것은 같은 주제를 표현하는 방식에서 한국과 중국의 미의식의 차이를 극명하게 보여주는 사례다. 중

국의 종규 문신은 귀신을 제압하기 위한 무시무시하고 위압적인 힘을 보여준다면, 한국의 처용 문배는 풍류와 해학으로 귀신마저 감화시켜 포용하려고 한다는 점에서 차이가 있다.

문배를 대문에 붙여 악귀를 물리치는 풍속은 조선시대에 궁중에까지 확대되어 '세화歲畵'가 성행하게 된다. 세화는 문배의 벽사적 기능에 새해에 한 해의 평안과 풍요를 송축하는 길상적 그림으로 문에 붙이거나 선물하는 세시풍속으로 발전했다. 궁중에서는 매년 12월 20일에 자비대령화원에게 각 30장, 도화서 화원들은 20장의 세화를 제출하게 했다. 그중에서 우열을 가려 수작은 궁궐에서 사용하고 나머지는 재상과 가까운 신하들에게 하사했다.

조선 말기에 이르면, 궁중의 세화가 점차 민간으로 퍼지면서 문배와 민화로 나아가지만 그 구분이 쉽지 않아 모두 민화로 불리게 된다. 그러나 민화는 상징성과 주술성이 중심이 되는 문배나 세화보다 민중의 소박한 꿈과 자유로운 유희본능이 가미된다는 점에서 예술성이 뛰어나다.

이처럼 궁중의 세화가 서민들의 문화로 확대된 것은 17~19세기의 사회변동과 관련이 있다. 임진왜란과 병자호란 이후 조선에는 몰락하는 양반들이 많아지고, 부를 축적한 평민들의 신분이 상승했다. 부유한 시전 상인과 부농들은 자신들의 문화적 열등감을 극복하려는 방법의 하나로 사대부들이 독점해온 서화를 향유하고 수집하였다. 또 그림의 향유층이 일반 민중들에게 확대되면서 민중의 취향과 요구가 그림에 반영되었고, 양반들을 상대하는 기생방에까지 그림이 붙여지게 된다.

이러한 변화는 당시 동아시아의 공통된 특징이었다. 중국에서는 한나라 때부터 이어오던 문신의 전통이 청대에 와서 화려하고 장식적인 연

3.8 화려하고 장식적인 중국 연화　　　　　3.9 우아하고 세련된 일본 우키요에

화年畵^{3.8}로 발전하고, 일본에서는 17세기 이후 무상한 현세의 찰나에서 행복을 찾는 일본 특유의 우아하고 세련된 우키요에浮世繪^{3.9}가 등장한다. 또 베트남에서는 중국 민화의 영향을 받으면서도 남방 특유의 목가적인 분위기가 반영된 테트Tet화^{3.10}가 성행한다. 중국, 일본, 베트남은 공방에서 대량생산이 쉬운 판화를 선호한 반면, 조선에서는 자유로운 형식의 회화를 선호하여 개성이 뚜렷하고 해학적인 민화^{3.11}가 나오게 되었다.

　　조선의 민화는 지전紙廛이라는 지물포를 중심으로 유통되었는데, 민화

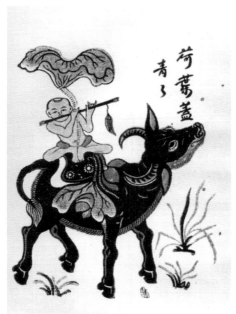

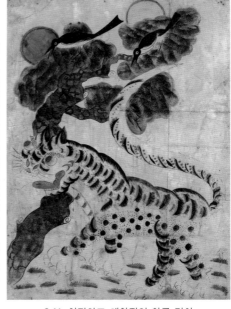

3.10 목가적인 분위기의 베트남 테트화 3.11 천진하고 해학적인 한국 민화

는 단순히 장식을 위한 것이 아니라 길상이나 벽사의 역할을 한다고 믿었기에 집 안 곳곳에 붙여 놓거나 병풍으로 활용했다.

당시 조선에 주재한 이탈리아 총영사 카를로 로세티는 이러한 독특한 문화에 대해 "집마다 전시장을 방불케 했다"라고 기록했다. 정월이 되면 집마다 대문에 용과 호랑이, 부엌문에는 해태(해치), 광문에는 개, 중문에는 닭 그림을 붙여 놓았으니 외국인의 눈에는 신기하게 비쳤을 만도 하다. 한국에서 조선 말기는 민화를 통해 미술의 대중화가 이루어진 문예 부흥기였다.

부조리한 권력을 희롱하는
해학적 리얼리즘

조선 민화 중에서 가장 많이 다루어진 것은 까치와 호랑이를 소재로 한 '까치호랑이'다. 국토의 70%가 산으로 이루어진 한국은 옛날부터 호랑이 나라라고 불릴 정도로 호랑이가 많았다. 동물의 왕으로 불리는 호랑이는 초식동물을 공격할 때 예리한 발톱과 강한 이빨로 상대를 물어뜯고 단번에 중추 뼈를 부숴버리는 무시무시한 동물이다. 이처럼 용맹스럽고 강력한 힘을 지닌 호랑이는 인간에게 가장 무섭고 두려운 존재로 인식되어 많은 이야기를 만들어냈다.

그런데 한국 민화에 나오는 호랑이는 그런 강자의 모습이 아니라 형편없이 망가지고 우스꽝스러운 모습이다. 세리자와 케이스케芹沢銈介 미술관 소장의 〈호랑이 가족〉[3.12]에서 호랑이들은 술에 취한 듯 눈이 뱅글뱅글 돌고 있다. 입을 벌려 호령하지만, 이빨이 노인네처럼 부실하여 두부 하나 깨물기 어려워 보이고, 발톱도 전혀 날카롭지 않아 공격성이 거세되어 있다.

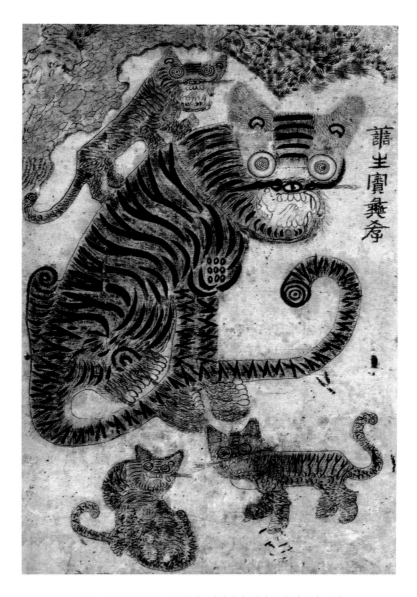

3.12 〈호랑이 가족〉, 19세기, 세리자와 케이스케 미술관 소장

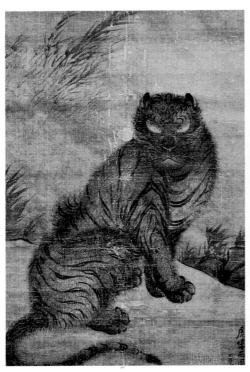

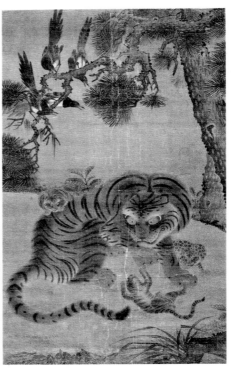

3.13 목계, 〈호랑이〉,
남송 1265년, 교토 다이도쿠지大德寺 소장

3.14 〈자연호도〉,
명 16세기, 교토 도카이안東海庵 소장

이처럼 동물의 왕으로 불리는 호랑이를 우스꽝스럽게 묘사하는 것은
다른 나라에서 찾아보기 어려운 특징이다. 중국 남송시대의 스님 화가
목계牧谿가 그린 〈호랑이〉3.13를 보면 음산한 분위기에 무시무시한 표정
으로 정면을 매섭게 노려보고 있다. 이같이 강자를 강자답게 묘사하는
것은 상식적이며, 18세기까지 한국의 호랑이도 이와 크게 다르지 않았
다. 그러나 19세기 까치와 함께 그려진 〈까치호랑이〉에서 호랑이의 표

현은 중국과 명백한 차이가 생긴다.

중국에서 까치와 호랑이를 함께 그리는 〈까치호랑이〉는 연초에 선물용으로 제작되는 세화로 그려졌다. 16세기 중국 명나라 때 제작된 〈자연호도〉[3.14]에서 커다란 어미 호랑이는 새끼 호랑이 여럿을 돌보고 있다. 호랑이는 원래 모성애가 강해서 자식을 낳은 후 20개월 동안 극진히 보살핀다고 한다. 그리고 소나무 위에 있는 까치는 기쁜 소식을 전하는 메신저다. 따라서 세화용으로 그려진 중국의 〈까치호랑이〉는 한 해 동안 가정이 화목하고 좋은 소식이 넘쳐나기를 기원하는 길상의 의미를 지니고 있다.

그러나 19세기 조선에서 민화로 그려진 〈까치호랑이〉는 그 의미체계가 전혀 다르다. 일본 구라시키倉敷 민예관이 소장하고 있는 〈까치호랑이〉[3.15]에서 호랑이는 무슨 이유인지 잔뜩 화가 나서 눈알이 네 개로 보일 정도다. 호랑이가 노려보는 대상은 다름 아닌 소나무 위에 앉아 있는 까치다. 까치와 호랑이가 분리되어 있던 중국의 세화와 달리 여기에서는 서로 관계되어 있다. 까치는 호랑이의 분노에도 아랑곳하지 않고 태연하게 조잘대며 약을 올린다. 까치가 어떤 이야기를 했기에 호랑이가 이처럼 화를 내는 것일까. 이에 대해서는 여러 가지 설이 있지만, 당시의 민간설화에서 그 의미를 추정해 볼 수 있다.

설화에 의하면, 까치 한 마리가 팽나무 꼭대기에 집을 짓고 일곱 마리의 새끼를 낳았다. 어미 까치는 날마다 모이를 물어다 주며 지극정성으로 새끼들을 키웠다. 그런데 어느 날 호랑이 한 마리가 나타나서 "새끼를 던져주지 않으면 나무 위로 올라가 모두 잡아먹겠다"라고 위협을 한다. 겁에 질린 까치는 여섯 마리의 새끼를 하나씩 호랑이에게 던져줄 수

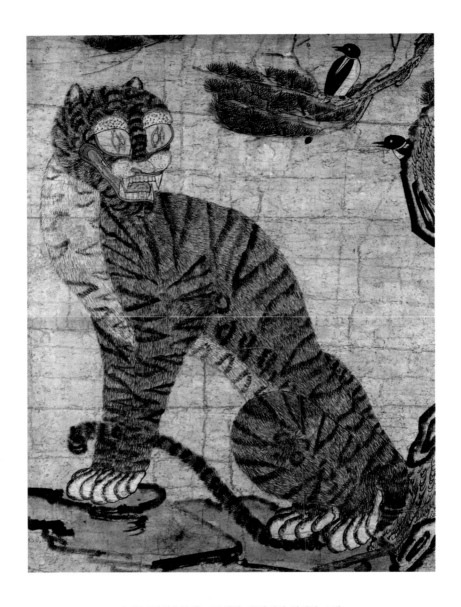

3.15 〈까치호랑이〉, 19세기, 구라시키 민예관 소장

밖에 없었다. 그러고 나니 이제 눈이 먼 새끼 한 마리만 남게 되었다. 까치는 못된 호랑이에게 눈먼 새끼를 던져줄 생각을 하니 서러움이 복받쳐 슬프게 울었다.

때마침 나무 밑을 지나가던 토끼가 울음소리를 듣고 까치에게 그 이유를 물었다. 까치의 이야기를 들은 토끼는 "호랑이는 나무에 오르지 못하니 새끼를 절대로 던져주지 마라"고 조언한다. 다음 날 호랑이가 마지막 새끼를 요구하자 토끼에게 지혜를 얻은 까치는 새끼를 던져주는 대신 "누워 있는 나무도 못 오르는 주제에 서 있는 나무를 어찌 오르겠니? 올라올 테면 올라와 보라"며 조롱했다.

화가 치밀어 오른 호랑이는 이 사실을 누설한 토끼를 잡아먹으러 간다. 토끼는 호랑이를 만나자 반갑게 인사를 하며 "나는 작고 살이 별로 없어서 너의 양에 차지 않을 테니 저 산 건너편에 가서 기다리고 있으면 튼튼한 너구리 한 마리를 몰아주겠다"라고 꼬드겼다. 영특한 토끼의 감언이설에 넘어간 호랑이는 건너편 산기슭에서 추위에 떨며 기다리다가 봉변을 당했다는 이야기다.

이 우화에서처럼 강력한 힘을 가진 호랑이는 지상에서는 왕이지만, 다람쥐처럼 나무에 오를 수 없고 새처럼 하늘을 날 수도 없다. 반면에 까치는 지상에서 힘없는 약자지만, 자유롭게 하늘을 날 수 있다. 이들은 우열의 관계가 아니라 서로 개성이 달라 비교할 수 없는 존재다. 이것이 민화에서 까치가 호랑이 앞에서 당당할 수 있는 이유다.

3.16 〈까치호랑이〉, 19세기, 일본 민예관 소장

일본 민예관 소장의 〈까치호랑이〉[3.16]에서 까치는 호랑이의 코앞까지 다가와 고개를 내밀고 조잘대며 약을 올린다. 분노한 호랑이는 까치를 노려보며 위협하지만, 호랑이가 할 수 있는 것은 거기까지다. 까치는 여차하면 날아가 버리기 때문이다. 설령 까치가 날아가다 공중에서 호랑이의 얼굴에 똥을 싸도 호랑이로서는 어쩔 수 없는 일이다.

모든 존재는 자신의 장점으로 인해 단점이 드러나는 양면성을 가지고 있다. 그래서 자연에는 영원한 강자도 영원한 약자도 없는 것이다. 악귀를 쫓는 벽사의 상징적 동물로 추앙받던 호랑이가 이처럼 놀림을 당하는 바보 호랑이로 전락한 이유는 당시 사회적 상황과 관련이 있다.

19세기, 조선 말에 이르면 왕권이 약화되고, 외척 권세가들은 새로운 시대적 변화를 감지하지 못한 채 권력에 눈이 멀어 낡은 지배체계를 유지하기 위해 부정부패를 일삼았다. 유교가 지향했던 대동사회의 이상은 사라지고, 탐관오리들의 횡포가 갈수록 심해졌다. 홍경래의 난과 동학농민운동은 이러한 분위기에서 일어난 시민혁명이다. 이러한 분위기에서 서민들의 지위는 점차 상승하게 되고, 1894년 갑오개혁을 계기로 오랫동안 이어져 오던 신분제도가 마침내 무너진다.

민화로 그려진 〈까치호랑이〉는 이처럼 양반계급이 몰락하고 시민사회가 성장하는 시대적 상황과 무관하지 않다. 이 시기에 그려진 〈까치호랑이〉는 그러한 변화된 사회상황을 간접적으로 반영하고 있다는 점에서 송축과 길상의 의미를 담은 세화와 달리 리얼리즘의 성격이 강하다.

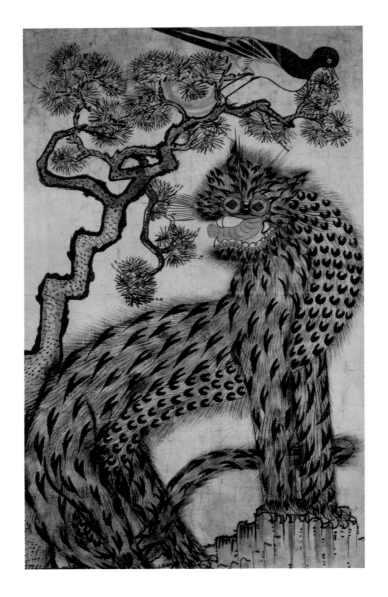

3.17 〈까치호랑이〉, 19세기 후반, 김세종 소장

김세종 소장의 〈까치호랑이〉[3.17]는 까치의 놀림이 지나쳤는지 호랑이가 잔뜩 열이 올라서 마치 전기에 감전된 것처럼 털이 쭈뼛하게 서 있다. 또 눈에 힘을 너무 주어서 동공이 마름모꼴이 된 채, 붉고 긴 혀를 날름거리지만, 호랑이가 할 수 있는 일은 없어 보인다.

일본 마시코益子참고관 소장의 〈까치호랑이〉[3.18]에서는 간이 커질 대로 커진 까치가 호랑이 바로 코앞에서 옆으로 삐져나온 호랑이의 수염을 건들고 있다. 그런데도 자신의 명백한 한계를 아는 노쇠한 호랑이는 바보스럽고 멍청해 보이는 큰 눈을 치켜뜨고 노려볼 뿐이다. 마치 "까치! 그래도 이건 아니지" 하며 타이르는 듯한 표정이다.

이러한 그림에서 놀림을 당하는 호랑이는 폭정을 일삼는 탐관오리와 부패한 양반을 상징하고, 까치는 그들에게 억울하게 당하고 사는 서민들이라고 직접 말하지 않는다. 그러나 우리는 차이를 통해 평등성이 유지되는 자연계의 이치를 통해 당시의 사회적 부조리를 간접적으로 희롱하고 있다는 것을 어렵지 않게 짐작할 수 있다.

현실에서 서민들은 일방적으로 당하는 처지지만, 그림에서 까치는 자신만의 가치를 드러냄으로써 호랑이보다 우월할 수 있음을 보여준다. 이것은 고통받는 서민들의 상처에 대한 심리적 치유이며, 부패한 양반들에 대해 "영원한 강자는 없다"라는 엄중한 훈계다. 그러나 이처럼 사회적 지배층을 희롱하는 〈까치호랑이〉 민화는 양반들에게조차 거부감 없이 수용될 수 있었다. 그것은 그들을 직접적으로 비난하고 혐오하는 풍자가 아니라 자연계의 자명한 이치를 통해서 간접적으로 깨닫게 하는 해학의 미의식 덕분이다.

〈까치호랑이〉의 해학적 전략은 동물의 왕으로서 권력을 누리는 호랑

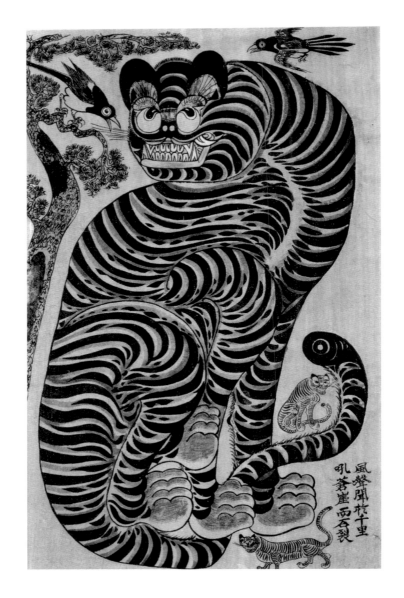

3.18 〈까치호랑이〉, 19세기 말-20세기 초, 일본 마시코참고관 소장

까치호랑이의 해학적 의미구조

이를 까치의 놀림 대상으로 삼음으로써 강자와 약자의 편견을 반전시키는 것이다. 여기에는 강자의 부조리한 권력을 희롱하고, 각자의 차이를 존중하여 우열이 없는 평등한 세상을 만들기 위한 한국인의 해학이 담겨 있다. 만약 까치가 자신의 고유한 빛깔을 버리고 힘을 키워 호랑이와 대적하려고 하거나, 호랑이가 까치를 부러워하여 하늘을 날려고 하는 것은 가당치 않은 일이다. 각자가 자신의 본성에 따라 제 빛깔을 드러낼 때 우열과 주종의 관계에서 벗어나 조화롭고 평등한 사회를 이룰 수 있다는 것이다.

오늘날 봉건적인 신분제도는 없어졌지만, 물신주의와 배금주의에 빠져 인간의 가치를 경제력으로 평가하는 현대인들에게 "누구나 다르므로 존귀하다"라는 〈까치호랑이〉 민화의 해학적 메시지는 여전히 유효해 보인다.

제 빛깔을 신성시하는
만물 평등주의

서양의 인간중심적 세계관에서 인간은 만물의 영장이고, 동식물은 단지 사냥과 식용의 대상이거나 인간의 취미를 만족시켜주는 존재로 취급된다. 그래서 서양화는 동식물을 주제로 한 그림이 많지 않고, 자연의 풍경을 그려도 인간을 중심으로 그린다. 이러한 특징은 자연이 화폭의 대부분을 차지하고 인간을 작게 그리는 동양의 산수화와 대비된다.

서양의 인간중심주의는 서양문화의 토대가 된 이성중심의 희랍철학과 기독교적 세계관과 무관하지 않다. 성서의 창세기에는 하나님이 흙으로 들의 온갖 짐승과 하늘의 온갖 새를 빚으신 다음에 최초의 인간인 아담에게 데려가서 그것들의 이름을 짓게 했다는 내용이 나온다.(창 2:19-20) 이로부터 서양인들은 인간이 동물을 창조한 것은 아니지만, 제한된 영역 안에서 그들을 다스리고 지배할 권리를 부여받았다고 생각했다.

미국의 문화사학자 린 화이트는 오늘날 인류가 당면한 생태계 위기가

이러한 기독교적 세계관에서 비롯되었다고 주장한다.[*] 하나님의 형상을 입은 특별한 존재로서의 인간을 자연을 정복하고 지배하라는 하나님의 명령을 따르는 역사의 주인공으로 여겼다는 것이다. 그래서 린 화이트는 신학의 주체가 된 인간이 자연에 대한 지배와 착취의 정당성을 부여하며 생태계를 파괴하고 사회의 불평등 구조를 낳았다고 진단한다.

이러한 인간중심적 세계관과 달리 민화의 세계에서 자연의 동식물들은 인간의 부족분을 채워주는 신성한 존재로 다루어진다. 이것은 제 빛깔을 가진 모든 존재를 신성시하는 만물 평등주의 사상을 배경으로 한다. 민화에서 화조도의 주제로 많이 다루어진 꽃과 새를 비롯한 각종 동식물은 인간의 꿈과 이상을 구현해주는 신성한 존재다. 이러한 특징은 고대 고구려 벽화에서부터 줄곧 이어져 내려오는 특징이다.

화조도 중에서 가장 많이 다루어진 꽃은 모란이다. 모란은 장미처럼 화려하면서도 푸짐한 꽃송이에서 느껴지는 여유로운 풍치로 인해 부귀영화를 상징하는 꽃으로 사랑받았다. 풍족하게 살면서 남에게 존귀한 대접을 받고 싶은 것은 모든 사람의 소망이다. 민화에서 모란은 인간의 부족함을 채워주고 부귀영화의 소망을 이루어주는 신성한 존재다.

성리학의 영향 아래 있었던 조선의 문인들은 부귀영화를 뜬구름 같은 것으로 경계하고, 군자의 덕목을 상징하는 사군자를 즐겨 그렸다. 그러나 조선 후기 상업활동으로 부를 축적한 서민들이 등장하면서 그들도 부귀영화를 꿈꿀 수 있게 되었고, 이에 따라 모란을 즐겨 그리게 된다.

• Lynn White, Jr. "The Historical Roots of Our Ecologic Crisis", *Science*, Series, Vol. 155, 1967, pp.1203-1207

3.19 〈화조도-모란〉, 19세기, 개인 소장

대체로 궁중용 모란도는 매우 사실적이고 화려하게 그려진 데 비해서 민화로 그린 모란은 소박하고 자유롭다. 개인 소장의 〈화조도-모란〉[3.19]은 사선으로 줄기가 뻗어 나간 마름모꼴의 구도에 평면적으로 그려진 크고 작은 네 송이의 모란과 잎사귀들이 고졸하고 소담하다. 사실적 묘사에 끌려가지 않고, 자유로운 변형을 통해 시원한 여백과 현대적 감각의 구성이 돋보이는 작품이다.

모란은 특히 중국인들이 사랑한 꽃이다. 당나라의 현종은 흥경궁에 수많은 모란을 심고 양귀비와 주연을 즐겼고, 북송의 구양수는 "천하에 진정한 꽃은 오직 모란뿐이다"라고 극찬했다. 중국에서 모란은 매해 정월에 민가의 문이나 실내를 장식한 연화年畫의 주된 소재였다.

쑤저우苏州 지방의 민간 연화로 제작된 〈모란도〉[3.20]를 보면, 장식적인 문양의 꽃병에 붉고 탐스러운 모란을 사실적으로 꽉 차게 그려 넣었다. 상단에 '화개부귀花開富貴'라는 글씨까지 적어 부귀영화의 상징성에 주안점을 두었다.

민화에서 모란 못지않게 풍부한 상징성으로 사랑받은 꽃은 연꽃이다. 불교에서 연꽃은 생명의 탄생과 극락세계를 상징하는 신성한 꽃으로 여긴다. 유교에서도 연꽃을 인간의 욕망으로 오염된 속세에 타협하지 않는 군자의 상징으로 존귀하게 여겼다.

일본 민예관 소장의 민화 〈연지유어蓮池遊魚〉[3.21]는 위에서부터 연꽃과 연잎을 번갈아 그

3.20 중국 쑤저우 지방의 연화인 〈모란도〉, 청대

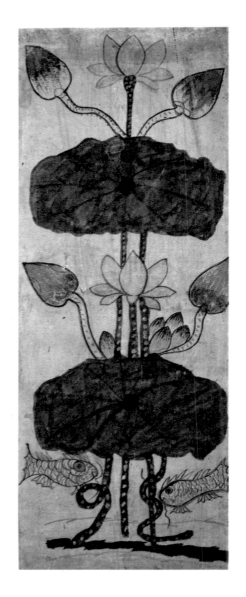

3.21 〈연지유어〉, 19세기, 일본 민예관 소장

리면서 층을 이루게 하고, 층과 층을 이어주는 줄기는 위로부터 1, 2, 3, 4로 늘어나 마치 탑과 같은 구조물이 되게 했다. 연꽃은 옆에서 본 시점이지만 큼지막한 연잎은 위에서 본 시점으로 그렸다. 그리고 하단의 물고기 두 마리는 다시 옆에서 본 시점으로 그려 다양한 시점을 자유롭게 종합하고 있다. 이처럼 대상의 특징을 살리면서 사실성에 의존하지 않고 대범한 변형과 회화적 감각으로 완전히 새롭게 구성하는 방식은 민화의 전형적인 특징이다.

같은 주제를 그린 일본 에도시대의 화가 이토 자쿠추伊藤若冲의 〈연지유어〉3.22는 일본화 특유의 정교한 묘사와 농염한 색채가 돋보인다. 이러한 사실적인 기교는 직업 화가들이 주류를 이루는 중국 북종화의 영향에서 비롯된 것이다.

이와 비교하면 조선의 민화는 전통적인 기법에서 완전히 벗어나 개성 있고, 자유분방한 변형이 특징이다. 이처럼 주관적이고 개성적인 표현은 표현주의 이후에 나타나는 현대미술의 중요한 특징이다.

결백과 고결한 마음을 상징하는 매화는 사군자 중 하나로 문인화의 단골소재였다. 특히 매화를 사랑하여 벼슬길도 마다하고 일생을 매화 그리기에 몰두한 선비화가 어몽룡의 〈월매도月梅圖〉3.24는 오만 원권 지폐에 들어갈 정도로 유명하다. 희미

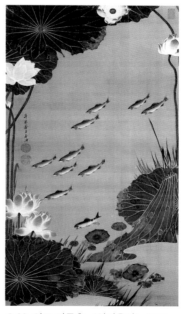

3.22 이토 자쿠추, 〈연지유어〉, 1761–65, 궁내청 산노마루 상장관 소장

3.23 〈월매도〉, 20세기 전후, 개인 소장

한 달빛 아래 옅은 수묵으로 곧고 간결하게 그린 그의 〈월매도〉는 여백과 절제를 중시한 문인화의 정수를 느끼게 한다.

그러나 민화로 그려진 〈월매도〉[3.23]는 같은 주제지만, 분위기가 사뭇 다르다. 달무리가 져서 반쯤 잘린 달 아래에는 철사처럼 곧고 가느다란 나무줄기에 매화꽃이 활짝 피어 있고, 꽃향기에 취해 나비와 새들이 날아들고 있다. 나무 밑동은 희한하게 바위로 연결되고, 바위 위에는 기이하게 누각이 세워져 있다. 바위 주변으로 그림자들이 비친 것으로 보아 그곳이 연못임을 유추하게 된다.

이 작품은 문인화의 전통에서 벗어나 마음 내키는 대로 그린 것이다. 이것은 기교에 의존하기보다는 그리는 사람의 자유로운 유희본능

3.24 어몽룡, 〈월매도〉, 17세기,
국립중앙박물관 소장

에 의한 자신만의 주관적 표현이다. 민화가 현대적으로 보이는 것은, 이처럼 자신의 본성에 따라 자유분방한 표현 방식으로 그렸기 때문이다.

〈화조도-열락悅樂〉[3.25]은 사랑을 주제로 한 8첩 병풍으로 민화 특유의 상상력과 자유분방한 유희본능이 잘 드러나 있다. 오른쪽의 1폭에는 오색구름이 무지개처럼 덮여 있는 연못가에서 거위 두 마리가 목을 비비며 사랑을 나누고 있다. 구름 위에 있는 매화나무 가지에는 한 마리의 익조益鳥가 이들의 사랑을 안전하게 지켜주고 있다.

2폭에는 한 마리의 봉새(봉황의 수컷)가 해당화가 만발한 곳의 철쭉 가지

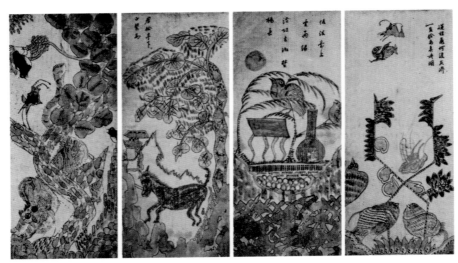

3.25 〈화조도-열락(8첩 병풍)〉, 19세기 말-20세기 초, 개인 소장

위에 앉아서 황새(봉황의 암컷)를 기다리고 있다. 예로부터 동양에서 봉황
은 상서롭고 고귀한 상징성이 있는 상상의 새다. 그러나 민화에서 봉황
은 그러한 권위와 위엄이 제거되고 그저 평범한 닭처럼 그려졌다.

3폭에는 태양 아래에서 한 쌍의 학이 구름 같이 생긴 날개를 교차하며
사랑을 나누고 있다. 둥근 연못에는 물고기 한 쌍이 튀어 올라 이들의 사
랑을 축복하고, 연못가에는 비슷한 초당이 운치 있게 자리하고 있다. 시
점과 크기를 자유롭게 변형한 구상력이 돋보인다.

4폭은 봄날에 푸른 계곡에서 쌍룡이 하늘로 승천하는 장면이다. 푸른
용과 붉은 용이 마치 태극처럼 음양의 조화를 이루어 몸을 뒤틀고 천지
의 진동을 일으키면서 하늘로 솟구치고 있다. 추상적인 비늘의 문양과
리듬 있는 율동감이 넘쳐 마치 현대 표현주의 회화를 보는 듯하다.

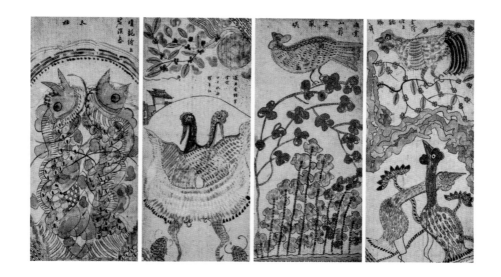

　5폭에는 X자로 교차된 연꽃이 깃발처럼 휘날리는 강가에서 물고기 한 쌍이 사랑을 나누고 있고, 공중에서는 방울새가 예쁜 나비를 희롱하며 불륜의 사랑을 나누고 있다.

　6폭은 능파대의 풍경이다. 능파대는 강원도 고성의 해안가에 있는 기암괴석으로 파도가 아름다운 곳이다. 바람에 휘어진 버드나무 아래에는 술상과 커다란 술병이 놓여 있는데, 화제에 의하면 남녀가 육체적 사랑을 나누고 떠난 자리의 흔적을 그린 것이다.

　7폭에는 정자가 보이는 푸른 소나무 아래에 한 마리의 말이 주인을 기다리고 있다. 이 병풍의 주제가 사랑인 점으로 미루어 아마도 말이 기다리는 주인은 한 사람이 아니라 연인일 것이다. 그렇다면 그들은 말을 묶어 놓고 정자에 들러 풍광을 감상하며 사랑을 나누고 있을 것이다.

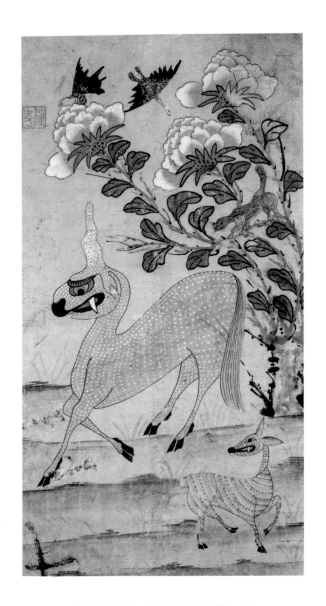

3.26 〈기린도〉, 19세기, 일본 민예관 소장

8폭에는 사랑의 주제가 더는 떠오르지 않았는지 〈까치호랑이〉를 그렸다. 나무 위에서 까치가 꼬리를 하늘로 올리고 달려 내려오는 안경 쓴 호랑이를 희롱하고 있는 듯하다. 조선시대에는 양반이나 사대부들이 종종 안경을 사용했다.

이 작품을 그린 대가는 상투적인 화조화의 형식에서 완전히 벗어나 사랑이라는 주제를 기상천외한 상상력과 개성 넘치는 화풍으로 나타냈다. 이처럼 신선하고 개성적인 화풍은 훈련된 손기술에 의존하지 않고, 천진하고 맑은 본성과 유희본능에 따른 결과다.

이러한 민화 화조화들의 구성방식은 있음직한 사실성에 근거한 것이 아니라 상징적인 의미의 필요에 따라 조합한 것이다. 그것은 마치 한약을 지을 때 그 사람에게 필요한 약재를 적당한 비율로 조제하는 것과 같다. 가령 인품이 뛰어나고 비상한 재주를 갖춘 아이를 낳아서 부귀영화를 누리고 싶다면, 모란과 기린을 함께 그렸다. 기린은 사슴의 몸에 소의 꼬리, 말의 발굽과 갈기, 그리고 이마에 긴 뿔이 하나 있는 상상의 동물이다. 설화에서 기린은 성인이 태어날 때 전조로 나타난다고 하여 신성시하였다. 재주와 능력이 뛰어난 아이를 '기린아'라고 지칭하는 것도 여기에서 유래한 것이다.

일본 민예관 소장의 〈기린도麒麟圖〉[3.26]는 긴 외뿔에 온몸에 점무늬가 찍힌 기린과 모란을 함께 그렸다. 귀엽게 삐져나온 송곳니와 우스꽝스러운 표정에서 〈까치호랑이〉처럼 강자를 어리숙하게 표현하는 한국 민화의 해학적인 특징이 나타난다. 이처럼 민화 화조도에서 동식물들은 절대적인 강자도 절대적인 약자도 없이 모두 개성적인 제 빛깔을 가지고 사실적인 재현에서 벗어나 자유롭게 어우러진다.

책거리

합리성에서 해방된
불가사의한 정물화

민화의 단골소재 중 하나인 책거리冊트里는 책가도冊架圖가 변형된 것이다. 조선 후기 궁중에서 유행한 책가도는 책장과 서책을 중심으로 각종 문방구와 골동품, 화초, 기물 등을 그린 것이다. 이러한 책가도의 유행은 학문을 중시하고 책을 사랑했던 정조의 취향에 힘입은 바 크다. 그는 옥좌 뒤에 일월오봉도 대신 책가도를 놓았고, 화원들의 실력을 점검하기 위한 시험문제에 책가도를 포함했다. 그리고 이를 이해하지 못해 엉뚱한 그림을 그려 낸 화원들을 귀향 보낼 정도로 책가도에 대한 애착이 남달랐다.

조선 후기 책가도의 유행은 당시 문인들의 골동 수집 열풍과도 관련이 있다. 당시는 청나라의 신학문과 과학기술을 받아들여 삶의 질을 높이려는 북학이 대두되고, 중국에서 들어온 진귀한 서적과 골동 수집이 유행했다. 그러나 서적과 골동을 구하기가 쉽지 않았으므로, 대신 그것들이 그려진 책가도를 통해서 수집 욕구를 충족하고자 했다.

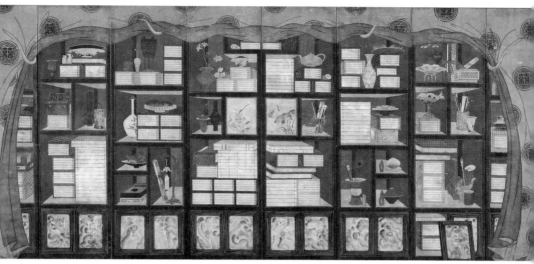

3.27 장한종, 〈책가도〉, 18세기 말–19세기 초, 경기도박물관 소장

 당시 궁중 화원이었던 장한종의 〈책가도〉^{3.27}는 전형적인 궁중풍의 책가도다. 책과 기물을 귀하게 보이게 하려고 노란 휘장을 치고, 책장에는 책과 문방구, 그리고 각종 골동품이 진열되어 있다. 특징적인 것은 선원근법으로 입체감과 깊이감을 표현하고 있는데, 이것은 당시 중국을 통해 들어온 서양화법의 영향이다.

 청나라의 궁정화가로 활약한 이탈리아인 선교사 주세페 카스틸리오네는 책가도와 유사한 〈다보각경〉을 그렸다. 이러한 형식은 중국에서 성행하지 못했지만, 조선에서는 독립된 장르로 발전하여 오랫동안 유행했다. 궁중에서 시작된 책가도는 점차 민간으로 확산되었고 주거 공간에 맞게 작은 병풍 스타일로 바뀌었다. 그림의 소재도 서가 대신 책상과

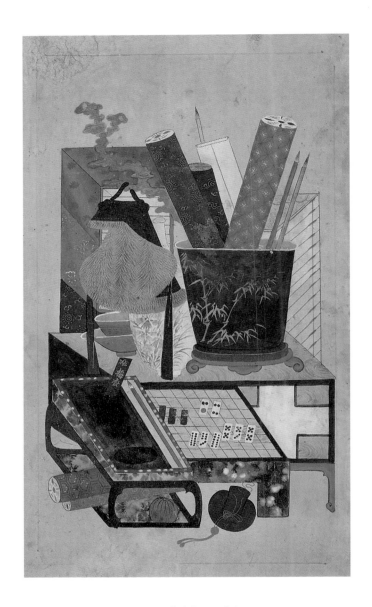

3.28 〈책거리〉, 19세기

골동품, 화분, 책 꾸러미, 과일 등으로
바뀌면서 정물화 형식의 책거리가 된
것이다.

〈책거리〉^{3.28}는 궁중 형식의 책가도
에서 서가가 빠지고 바둑판과 화분,
서책 등 각종 기물을 모아 정물화처럼
그렸다. 특히 색면의 구성과 다양한
시점을 한 화면에 결합하는 방식은 피
카소와 브라크가 20세기 초 시도한 종
합적 입체주의 작품을 떠올리게 한다.

이 작품은 조르주 브라크의 〈둥근
테이블〉^{3.29}과 양식적으로 매우 유사

3.29 조르주 브라크, 〈둥근 테이블〉, 1929

하다. 만약 조선의 책거리가 일본의 우키요에처럼 유럽에 전해질 수 있
었다면, 아마도 입체주의 작가들에게 큰 영감을 주었을 것이다.

현대미술운동을 주도한 입체주의는 르네상스 이후 서양에서 오랫동
안 이어온 일시점 원근법에서 벗어나 한 화면에 다양한 시점을 종합했
다. 일시점 원근법으로 세계를 본다는 것은, 대상 중심이 아닌 인간 중심
적 바라보기다. 그러나 사물을 중시하는 동양에서는 오히려 뒤쪽이 더
커 보이는 역원근법이나 산점투시로 여러 시점이 종합된 그림을 그렸
다. 민화의 시점은 일시점이나 다시점 같이 어떤 특정한 공식이 있는 게
아니라, 때에 따라 적합한 방식을 즉흥적으로 선택하기 때문에 논리적
으로 불가사의한 측면이 있다.

만약 민화 책거리를 서양의 전통적인 일시점으로 그린다면, 윌리엄 마

3.30 윌리엄 마이클 하네트, 〈스터디 테이블〉, 1882

이클 하네트의 〈스터디 테이블〉[3.30]처럼 될 것이다. 17세기 네덜란드에서 유행한 바니타스 정물화 양식을 계승한 이 작품은 테이블 위에 흐트러진 책과 기물을 통해 공허감을 표현하고 있지만, 철저하게 일시점 원근법의 논리로 그린 것이다. 이것은 평면에 실물이 실제로 만져질 것 같은 환영을 만들어내는 눈속임 기법이다.

'트롱프뢰유trompe-l'œil'라고 불리는 눈속임 기법은 대상을 평면에 3차원의 환영을 만들어 사실처럼 보이게 하는 방법이다. 보는 사람의 관점에서 대상을 바라보면, 앞에 있는 것은 크고 자세하게 보이고, 멀리 있는 것은 작고 희미하게 보인다. 그러나 이것은 눈의 착시이지 실제로 그런 것은 아니다. 주체가 이동하여 대상을 여러 관점에서 보게 되면 자신의 눈이 원래 대상을 어떻게 왜곡했는지를 확인할 수 있다.

3.31 폴 세잔, 〈사과와 함께 있는 정물〉, 1893

　서양에서 오랜 전통으로 이어온 눈속임 기법을 재고하게 만든 사람은
후기인상주의 화가 폴 세잔이다. 그는 〈사과와 함께 있는 정물〉[3.31]에서
처럼 여러 각도에서 본 시점들을 교묘하게 섞어 놓았다. 이것은 주체의
권위적인 관점에서 벗어나 사물들끼리의 관계성을 탐구하면서 비롯된
것이다.

　세잔의 정물화에서부터 시작된 다시점의 혁명은 피카소의 입체주의
로 이어져 미에 대한 아카데미즘을 무너뜨리고 새로운 미감을 만드는
데 성공했다. 이것은 결과적으로 민화 책거리와 유사한 그림이 되었다.
그러나 입체주의가 지적인 분석과 화면의 자율적인 구성으로 나아가 점
차 추상화되었다면, 책거리는 지적인 분석보다는 즉흥적인 유희에 골몰
했다. 이것은 지성을 초월한 민화의 매력이며, 어떤 경직된 규칙보다도

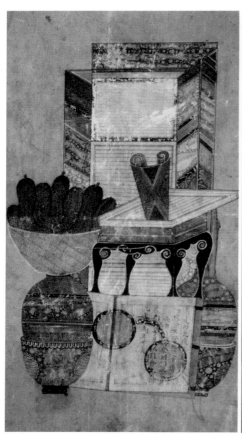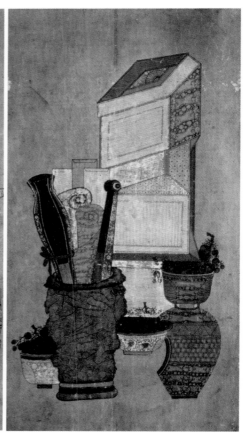

3.32 〈책거리〉, 19세기, 일본 민예관 소장

내면의 자유로운 유희본능에 따른 결과다.

일본 민예관 소장의 민화 〈책거리〉[3.32]는 책을 넣어두는 책갑을 중심으로 여러 기물을 쌓아 놓았지만, 규칙을 파악하기가 어려울 정도로 모호하다. 절제된 색채로 매우 정성스럽게 그려진 문양들은 뫼비우스의 띠처럼 연결되어 있지만, 연결 부위를 따라가다 보면 결국 미궁에 빠지고 만다. 평면과 입체, 색면과 문양을 자유롭게 넘나들며 매우 진지하고도 절묘하게 규칙에서 벗어나고 있기 때문이다. 이로 인해 입체주의의 지적인 분석과 달리 즉흥적인 유희와 무심한 자유가 느껴진다.

야나기 무네요시는 이러한 조선의 책거리를 접한 후 그 아름다움에 매료되어 「불가사의한 조선의 민화」라는 글을 썼다.* 이 글에서 그는 원근법에 기초하면서도 원근법을 무시하는 책거리에 대해 "모든 지식을 무력하게 만드는 불합리한 그림"이라면서 "합리성의 궁색에서 해방되고 한계를 정할 수 없는 자유가 있으면서 진실성이 유감없이 발휘된 그림이어서 불가사의하다고밖에 할 수 없다"라며 극찬했다.

그는 원근이 거꾸로 되거나 경중이 반대로 되고, 강약이 한데 섞여 궁색한 합리성에서 해방된 조선의 민화에서 무한한 자유를 느꼈다. 그 이유를 "화가가 그림을 그리면서 칭찬이나 비판을 전혀 염두에 두지 않아 불합리함을 태연하게 실천할 수 있었고, 미와 추의 갈등을 인식하지 않고 그리기 때문에 망설임이나 두려움 없이 그릴 수 있었다"라고 진단했다. 불교 미학에 심취하여 이원성의 논리에서 해방된 것을 아름다움의

* 야나기 무네요시, 「불가사의한 조선의 민화」(1959), 『조선과 그 예술』, 이길진 옮김 (신구문화사, 1994), pp.273-285

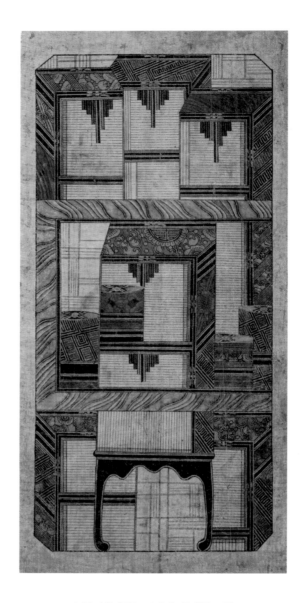

3.33 〈책거리〉, 19세기, 김세종 소장

본질이라고 생각한 그는 그 적절한 예를 조선의 민화에서 발견했다.

김세종 소장의 〈책거리〉[3.33]는 기물을 최소화하고 절제된 색채로 기하학적인 직선의 패턴을 극대화하여 원래 책가의 형식을 알아보기 어려울 정도로 변형했다. 하단 중앙에 있는 개다리소반에 책갑을 쌓아 올렸는데, 마술처럼 중앙의 책장을 뚫고 올라가 있다. 쌓아 올린 책갑은 원근법을 희롱하듯 자유자재로 변형되며 무질서의 질서를 만들고 있다. 평면이다 싶으면 어느덧 입체가 되고, 단순한 책들이 쌓여 추상적 문양이 되어 버린다.

질서를 파악할 수 없는 모호함이 보는 사람의 이원적 논리를 와해하고, 무심한 상태로 만든다. 보는 사람의 판단을 중지시키고, 이원적인 규칙을 놀이의 대상으로 삼아 유희를 즐기고 있다. 이것은 대상을 사실적으로 재현하거나 공허한 추상으로 나아가지 않고, 시적인 신비로 인도하는 민화의 매력이다.

피터르 몬드리안의 〈구성 IV〉[3.34]는 자연 대상을 기하학적으로 환원하는 과정을 보여준다. 그래서 그의 그림은 결국 수평선과 수직선만으로 구성되는 기하 추상으로 귀결되었다. 기하 추상은 문학성에서 벗어나 미술의 자율성을 얻고자 했던 현대미술이 수학의 논리에 갇히게 되는 결과를 초래했다.

〈책가도〉[3.35]는 궁중 책가도의 영향으

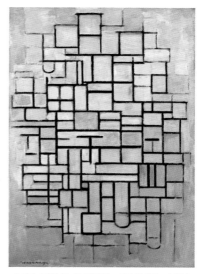

3.34 피터르 몬드리안, 〈구성 IV〉, 1914

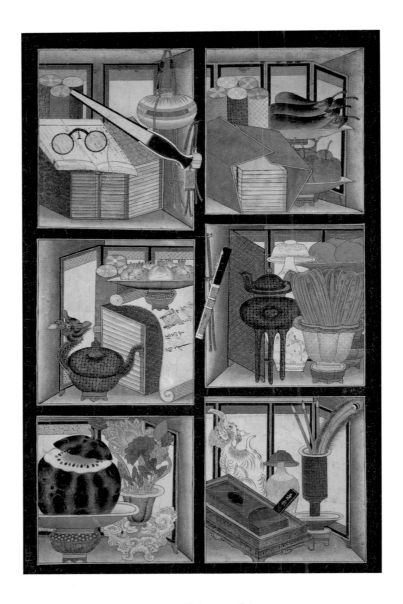

3.35 〈책가도〉, 19세기

로 아직 서가가 남아 있지만, 책의 비중이 줄어들고 청동기와 문방구, 그리고 과일과 식물들로 가득 채워져 있다. 민화에서 수박과 석류는 씨가 많아 다산을 상징하고, 형태가 긴 가지는 아들을 낳게 해달라는 소망이 담겨 있다. 그리고 선인장은 오래 살기 때문에 장수를 상징한다.

이 책가도는 특이하게도 기물이 놓인 서가의 칸마다 병풍을 그려 넣음으로써 대개 병풍으로 제작되는 책가도의 관습을 어리둥절하게 만들었다. 그리고 기물들이 실제의 크기와 위치에서 벗어나 낯선 결합을 이루고 있다는 점에서 르네 마그리트의 '데페이즈망dépaysement'을 연상시킨다. 마그리트는 〈개인적 가치〉3.36에서처럼 이질적인 사물들을 병치하고 크기를 변형하여 "친근한 것을 기묘한 것으로 복귀"시키고자 했다. 이러한 방식으로 그는 상징성을 뛰어넘는 시적인 모호함과 무의식적인 신비에 도달하고자 했다.

비록 배경과 목적은 다르지만, 19세기 조선의 책가도에서 이러한 초현실주의의 데페이즈망 기법을 찾아보는 것은 어렵지 않다. 선문대학교 박물관 소장의 〈책거리〉3.37는 언뜻 보면 책거리라는 것을 알아보기 어려울 정도로 많은 변형이 이루어졌다. 왼쪽 아래의 머릿장 위에 화려한 문양으로 장식된 책표지와 과일이 담긴 그릇이 있고, 책거리에 나오는 문방구가 사이사이에 배치되어 있다.

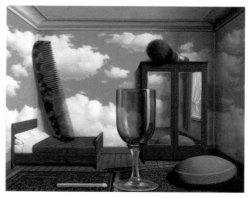

3.36 르네 마그리트, 〈개인적 가치〉, 1952

3.37 〈책거리〉, 19세기 말−20세기 초, 선문대학교 박물관 소장

이처럼 입체를 평면적으로 배치하는 것은 앙리 마티스가 시도했던 방식이다. 마티스는 1906년 알제리를 여행하면서 본 카펫과 태피스트리, 벽지 등에 나타난 평면적이고 연속적인 무늬에 매료되어 이를 자신의 작품 속에 종종 사용하였다. 그는 〈붉은 방〉[3.38]에서 사물의 모습을 무늬처럼 남겨 놓은 채, 실내 공간을 붉은색으로 채워 3차원의 평면으로 만들었다. 이러한 평면성은 사실적 재현에서 벗어나고자 했던 현대미술의 중요한 방향이 되었다. 조선시대 책거리에서 마티스가 추구했던 평면성과 장식성이 드러나는 것은 흥미로운 일이다.

민화 〈책거리〉의 화면 오른쪽에는 사슴 위에 화분이 놓여 있는데, 이처럼 현실적이지 않은 낯선 결합은 마그리트의 데페이즈망 기법이다. 꽃의 잎사귀가 책에 파고들어 간 것도 재미있다. 마티스와 마그리트를 합쳐놓은 듯한 이 이름 모를 작가는 어떤 규칙에도 따르지 않고 그저 자신의 유희본능에 따라 즉흥적인 놀이를 즐기고 있다.

3.38 앙리 마티스, 〈붉은 방〉, 1908

문자도

시각의 논리에서 벗어난
초현실적 공간

서양에서 그림에 문자가 등장하기 시작한 것은 20세기 입체주의에서부터지만, 상형문자의 전통이 있는 동양에서는 오래전부터 서예와 전각 같은 문자예술이 발달했다. 동양인들은 문자가 소통의 도구일 뿐만 아니라 글자에 주술적인 힘이 담겨 있다고 생각했다. 가령 목숨을 의미하는 '수壽' 자는 인간의 수명을 연장해주고, 복을 의미하는 '복福' 자는 행복을 가져다준다고 믿었다. 그래서 18세기 궁중과 세도가의 잔치 장소에 '수' 자와 '복' 자를 쓴 〈수복도〉를 병풍으로 만들어 붙여 놓기도 했다.

'수' 자와 '복' 자를 종횡으로 열을 맞추어 반복해서 그린 것을 〈백수백복도百壽百福圖〉라고 하는데, 이것은 글씨를 그림과 결합하여 무한히 변형한 것이다. 중국에서의 문자도는 대부분 길상용 의미의 〈수복도〉가 유행했지만, 19세기 조선에서는 민화풍의 유교 문자도가 유행하여 독립된 장르로 자리 잡게 된다.

유교 문자도는 유교의 8가지 윤리인 "효(孝: 효도), 제(悌: 우애), 충(忠: 충

성), 신(信: 신의), 예(禮: 예절), 의(義: 의리), 염(廉: 청렴), 치(恥: 부끄러움)" 자를 이용한 그림이다. 인간이 마땅히 지녀야 할 윤리와 도리가 담긴 이러한 글자들은 이상적인 삶을 위한 민중들의 삶의 태도에 부합되었기 때문에 자연스럽게 민화의 주제로 다루어질 수 있었다.

유교 문자도를 만드는 방식은 주제와 관련된 고사에서 상징적 이미지를 가져와 자유롭게 결합하는 방식이다. 모두 8자이기 때문에 8폭 병풍으로 만들어 항상 곁에 두고 그 의미를 되새길 수 있도록 하였다.

그중 〈효자도〉는 효도와 관련된 고사에서 가져온 잉어, 죽순, 색동옷, 부채, 가야금 등으로 구성된다. 잉어는 왕상王祥이 추운 겨울날 계모에게 잉어를 먹이기 위해 얼음 속으로 뛰어들려고 할 때, 얼음이 깨지면서 잉어가 튀어나왔다는 전설에서 가져온 것이다. 죽순은 맹종孟宗의 이야기에서 착안한 것이다. 맹종의 어머니가 병들었을 때, 꿈에 한 노인이 죽순을 먹으면 고칠 수 있다고 말한다. 맹종이 한겨울에 죽순을 구할 수 없어 통곡하자 눈물이 떨어진 자리에 죽순이 돋아 어머니의 병을 고쳤다는 이야기다.

색동옷은 노래자老萊子가 어버이를 기쁘게 하려고 일흔의 나이에도 색동옷을 입고 어린애처럼 장난을 했다는 이야기에서 착안했다. 부채는 어린 황향黃香이 여름에 어버이의 잠자리에 부채질하여 모기를 쫓고 시원하게 해주었다는 일화에서 비롯되었다. 거문고는 효자로 알려진 순임금의 계모와 이복동생이 아버지와 공모하여 순임금을 죽이려고 두 번이나 계책을 꾸몄으나 오현금을 타며 그들을 용서하고 사랑했다는 이야기에서 가져온 것이다.

국립민속박물관 소장의 〈효자도孝子圖〉[3.39]는 죽순과 잉어, 부채, 색동

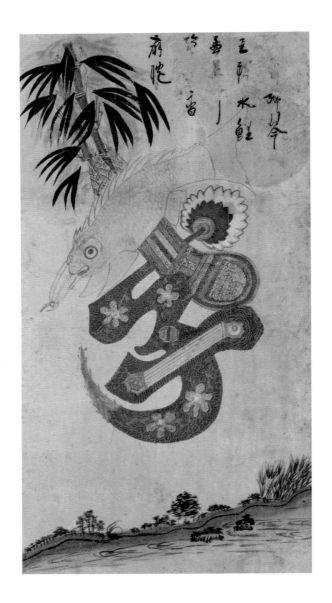

3.39 〈효자도〉, 19세기, 국립민속박물관 소장

옷, 거문고 등 효도와 관련된 이미지들이 글자의 획을 이루며 결합되었다. 유교 문자도의 예술성은 이러한 이미지들의 상징적 의미가 아니라 이들의 결합방식에 있다. 출처가 다른 이미지들이 시각적인 논리에서 벗어나 엉뚱하고 낯선 데페이즈망의 방식으로 결합되며 초현실적 공간을 이루고 있다.

흥미롭게도 이 그림은 마르크 샤갈의 〈피안 없는 시간〉[3.40]과 구성방식이 유사하다. 두 그림 모두 물고기가 하늘을 날면서 사물들과 자유롭게 결합하고 있고, 밑부분에 자연풍경이 그려져 있다. 〈효자도〉가 효도를 주제로 한다면, 샤갈 작품의 주제는 사랑이다. 샤갈은 청어창고에서 일했던 아버지에 대한 기억을 떠올리며 청어를 자주 그렸다. 청어가 연주하는 바이올린은 바이올린 연주자였던 삼촌에 대한 추억이다. 그 밑에 있는 커다란 추시계는 2차 세계대전의 발발로 여기저기 떠돌며 쫓기는 생활을 해야 했던 자신의 불안한 마음이 반영되어 있다. 그는 암울한 푸른 빛으로 뒤덮인 강변에서 연인과 불안한 사랑을 나누고 있다.

문자도와 샤갈의 작품은 각각 효와 사랑이라는 추상적인 주제를 이와 관련된 구상적 이미지들의 병치를 통해 표현하고 있다는 공통점이 있다. 차이가 있다면, 문자도의 이미지가 옛 고사에서 가져온 것이라면, 샤갈의 이미지는 자신의 경험에서 착안한 것이라는 점이다.

3.40 마르크 샤갈, 〈피안 없는 시간〉, 1930-39

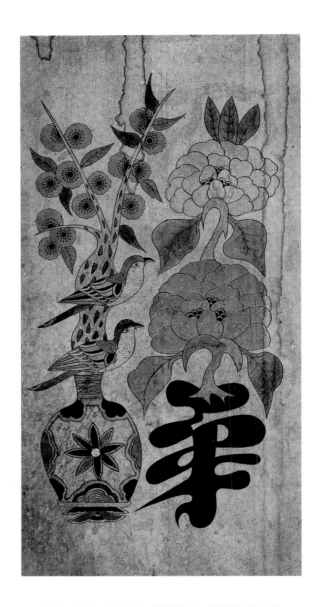

3.41 〈제자도〉, 19세기, 덴리대 부속 덴리참고관 소장

우애를 상징하는 〈제자도悌字圖〉는 할미새와 아가위 꽃으로 구성된다. 할미새는 옆에 있던 새가 떠나거나 위급한 상황에 직면하면 시끄럽게 울며 꼬리를 마구 흔들어댄다는 『시경』의 구절에서 착안한 것이다.

> 아가위 꽃송이 활짝 피어 울긋불긋, 지금 어느 사람도 형제만 한 이가 없지. … 할미새 들판에서 호들갑 떨듯, 급할 때는 형제들이 서로 돕는 법이네. 항상 좋은 벗이 있다고 하지만, 급할 때는 탄식만 늘어놓을 뿐이네.

덴리대 부속 덴리天理참고관 소장의 〈제자도〉[3.41]는 아가위 꽃이 활짝 핀 나뭇가지가 화병에 꽂혀 있고, 두 마리의 할미새가 나란히 앉아 있다. 이러한 구성은 사실성에 근거한 것이 아니라 작가의 구성력에 따른 것이다. 대상을 알아볼 정도의 구상성을 유지하면서 감각적인 문양과 디자인으로 화면을 재구성한 것이다. 문자와 이미지, 상징성과 예술성, 세련된 구성과 아름다운 색채가 잘 조화된 작품이다.

충성을 상징하는 〈충자도忠字圖〉는 물고기가 용으로 변한다는 '어변성룡魚變成龍'의 고사에서 유래한 용과 충절을 상징하는 대나무가 중심을 이룬다. 『후한서』에는 봄철이 되면 황하 상류인 룽먼협곡에 잉어들이 모여 급류를 타고 뛰어오르는데, 거센 물길을 성공적으로 오른 잉어가 용이 된다는 이야기가 나온다. 여기에서 착안하여 장원 급제를 위해 면학하는 선비를 잉어에 비유하고, 과거에 급제하여 높은 관직에 오르는 것을 용에 비유하게 되었다. 또 구부러진 새우등은 충절을 상징하고, 단단한 조개껍질은 변치 않는 충성심을 상징한다.

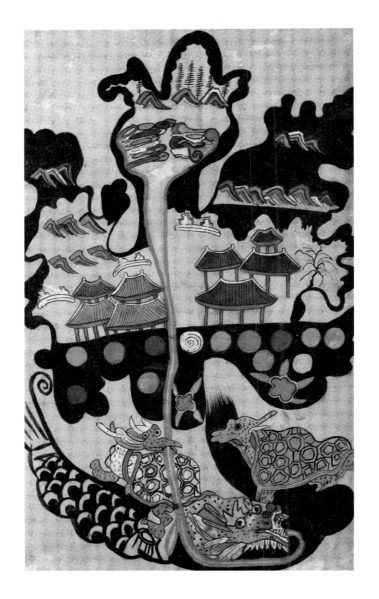

3.42 〈충자도〉, 19세기, 홍익대학교 박물관 소장

홍익대학교 박물관 소장의 〈충자도〉[3.42]는 '中' 획을 이루는 네모 안을 깊은 산속 마을이 되게 했다. 그리고 밑의 '心' 획은 용과 거북 두 마리로 구성했다. 용의 입에서 나온 붉은 서기가 위로 솟아올라 '中'자의 중심을 이루더니 어느덧 위에서 검은 선에 둘러싸이며 꽃송이처럼 변했다.

원래 민화에서 서기를 내뿜는 거북은 상서로운 징후를 상징하는데, 여기서는 용이 서기를 내뿜고 거북이 입으로 붙잡아 보조하고 있다. 상단의 꽃송이 형태 안에는 멋대로 그려진 산과 나무, 그리고 추상화된 형태들이 섞여 있어서 쉽게 해석을 허락하지 않는다. 검은 윤곽선은 주변으로 연결되며 어느덧 밤의 풍경을 연상하게 한다. 작가는 자유로운 유희 본능을 마음껏 발휘하여 산수화와 어해도, 구상과 추상의 경계를 넘나들고 있다. 결과적으로 포스트모던 미술처럼 즉흥적인 결합으로 어디서도 본 적이 없는 생경하고 낯선 현대적 감각의 그림이 되었다.

신의를 상징하는 〈신자도信字圖〉에는 파랑새와 고니가 등장하는데, 이는 서왕모에 대한 전설에서 착안한 것이다. 칠월 칠석날 파랑새가 홀연히 한무제의 궁전에 날아들었는데, 동방삭은 이것을 서왕모가 강림하는 징조라고 여겼다. 그래서 파랑새가 물고 있는 편지는 서왕모의 언약과 믿음을 상징하게 되었다.

개인 소장의 〈신자도〉[3.43]는 특이하게도 '신' 자와 사당 그림이 결합해 있다. 사당은 조선시대 성리학을 통치이념으로 삼고 유교식 의례에 따라 조상의 신주神主를 모시는 곳이다. 원래 제사는 종가에 사당을 별도로 지어 신주를 모시고 지내는 것이 원칙이지만, 일반 가정에서는 사당을 짓기 어려워 신주 대신에 사당을 그린 그림에 종이로 만든 신주를 붙여 놓고 제사를 지냈다.

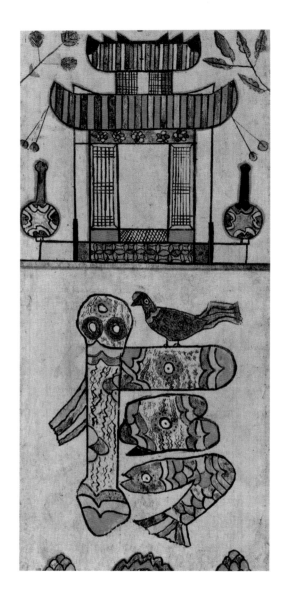

3.43 〈신자도〉, 20세기 전후, 개인 소장

이 그림에서는 화면을 이등분하여 위에는 평면적으로 디자인된 사당을 그리고 아래에는 '신信' 자가 쓰여 있다. 이처럼 화면을 이등분하거나 삼등분하는 방식은 제주도 문자도의 전형적인 특징이다. 글씨의 형태를 크게 벗어나지 않고 글씨 안의 색채를 오방색으로 장식하는 방식도 제주도 문자도에서 흔히 볼 수 있는 특징이다.

'신' 자에서 '言' 변의 1획을 고사에서 가져온 파랑새로 대체하고, 네모는 물고기로 재치 있게 묘사했다. 오방색의 화려한 색채와 평면적인 구성을 중시하면서도 고졸하고 자연스러운 선들로 회화적인 느낌을 살렸다. 이처럼 민화는 전통적인 장르를 자유롭게 넘나든다. 모든 가능성이 열려 있고, 그리는 사람의 개성과 지역성이 최대한 발휘되기 때문에 현대적으로 보이는 것이다.

〈예자도禮字圖〉가 의미하는 예절은 관혼상제에서부터 이웃과의 교제에 이르기까지 필요한 행동양식으로 유교에서 가장 중시하는 덕목 중 하나다. 공자는 '예'를 도덕성을 실현하는 방법으로 삼고, 극기복례克己復禮, 즉 자신의 욕심을 억제하고 예의범절을 지켜야 '인仁'에 이를 수 있다고 주장했다.

〈예자도〉의 상징물은 거북과 책이다. 거북은 『주역』의 창시자인 복희의 고사 '하도낙서'에서 착안한 것이다. '하도河圖'는 복희가 황하의 강가에서 등에 그림이 새겨진 상을 보고 팔괘를 만든 것이고, '낙서洛書'는 치수 사업을 하던 우임금이 낙수洛水에서 신령한 거북의 등에 나타난 상을 보고 그린 것이다. 낙서는 45개의 점으로 이루어진 9개의 무늬로 되어 있는데, 우임금은 이를 토대로 천하를 다스리는 9가지 법인 홍범구주洪範九疇를 만들었다. 그리고 여기에서 '예'의 기본이 되는 삼덕三德이 나온

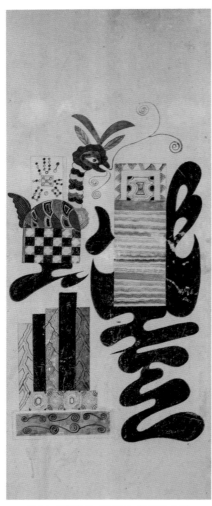

3.44 〈예자도〉, 19세기, 김세종 소장

다고 하여 거북을 예를 상징하는 동물로 여기게 되었다.

김세종 소장의 〈예자도〉[3.44]는 한 마리의 거북이 45개의 점으로 이루어진 '낙서'를 등에 지고 입에서 서기를 내뿜고 있다. 밑부분과 오른쪽 글씨 사이에 쌓아 올린 것은 책이다. 책은 공자가 높은 언덕에서 제자들에게 글을 읽게 하고, 자신은 거문고를 타며 노래를 불렀다는 구절에서 착안한 것이다. 작가는 이러한 상징적 이미지들을 놀이의 도구로 삼아 전혀 어울리지 않을 것 같은 유려한 초서체의 글씨와 기하학적인 선들을 혼합하고 있다. 구상과 추상, 글씨와 이미지, 직선과 곡선의 이원적 분류를 자유롭게 넘나들며 작가는 자유로운 유희본능을 마음껏 드러내고 있다.

의리를 상징하는 〈의자도義字圖〉에는 주로 한 쌍의 물수리와 복숭아꽃이 등장한다. 『시경』에서 물수리는 부부간의 의리를 나타내는데, 물수리가 연못을 자주 찾는다고 하여 대개 물수리와 연꽃이 함께 표현된

다. 복숭아꽃은 『삼국지』에 등장하는 유비, 관우, 장비의 도원결의桃園結義에서 유래한 것이다. 이들은 황건적에 의해 멸망해가는 한나라를 구하기로 함께 결의하고 복사꽃 만발한 복숭아밭에서 검은 소와 흰말을 제물 삼아 하늘과 땅에 형제가 되었음을 알렸다. 후일 관우는 적장인 조조에게 포로로 잡혔으나 위기 속에서도 끝까지 유비에 대한 충성과 의리를 저버리지 않았다. 여기에서 복숭아꽃이 의리를 상징하게 된 것이다.

동산방화랑 소장의 〈의자도〉3·45는 '의義' 자의 1획과 2획을 물수리 두 마리가 꽁지를 맞대고 계단식으로 쌓아 올린 책갑 위에 앉아 있는 모습으로 그렸다. 그 양옆에는 도원결의에서 착안한 복숭아나무가 기하학적으로 단순화되어 국기 게양대처럼 서 있다. 작가는 대상을 단순화하고 좌우 대칭되게 하여 세련된 디자인 감각을 보여주고 있다.

청렴한 삶을 상징하는 〈염자도廉字圖〉는 봉황과 게가 주를 이룬다. 봉황은 한번 날기 시작하면 천 리 길을 날고, 아무리 배가 고파도 살아 있는 벌레를 먹지 않고 대나무 열매만 먹는다. 또 굶어 죽을지언정 조 따위는 먹지 않고, 살아 있는 풀을 뜯지 않고, 무리 지어 머물지 않으며, 난잡하게 날지 않고, 힘들어도 오동나무가 아니면 내려앉지 않는다고 한다. 이러한 전설로 인해 봉황은 새 중에서 가장 고고하고 남의 것을 탐내지 않는 청렴결백을 상징하게 되었다.

게는 중국 북송의 유학자 주돈이周敦頤의 청렴성에서 비롯된 것이다. 그는 청렴결백하여 관직에 연연하지 않고 나아감과 물러남이 분명하였는데, 이를 게의 움직임에 비유하여 표현했다. "게걸음을 친다"라는 말은 뒷걸음만 친다는 뜻이지만, 여기서는 자신이 나서지 않을 자리에 함부로 나서지 않는다는 의미다.

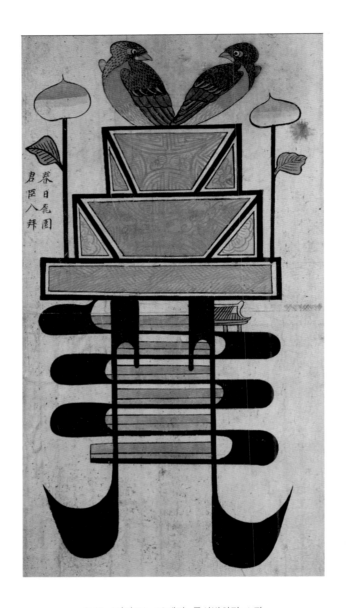

3.45 〈의자도〉, 19세기, 동산방화랑 소장

김세종 소장의 〈염자도〉[3.46]는 꽃으로 가득한 검은색 글자 위에 봉황 한 마리가 앉아 있다. 봉황 앞에는 절개를 상징하는 작은 소나무 한 그루가 있고, 봉황의 날개 위에는 고고한 기품과 군자를 상징하는 국화가 있다. 마그리트의 데페이즈망을 연상시키는 낯선 결합을 통해 주제에 필요한 여러 상징적 이미지들을 섞어 놓은 것이다. 이러한 문자도에서 이미지들의 선택은 어느 정도 정해져 있으나 그것을 그리고 결합하는 방식에서는 작가의 개성과 상상력에 따라 무궁무진한 변화가 있다.

〈치자도恥字圖〉에서 '치恥' 자는 '귀耳' 옆에 '마음心'이 붙어 있는데, 이는 자기 마음에 귀를 기울여 부끄러움을 안다는 의미다. 자신의 잘못을 부끄럽게 여기는 마음이야말로 의로운 행동의 시작이기에 맹자는 자신의 옳지 못함을 부끄러워하고 남의 착하지 못함을 미워하는 수오지심羞惡之心을 인간의 4대 본성 중 하나로 보았다.

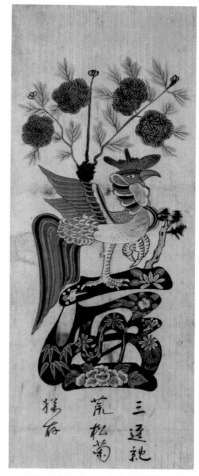

3.46 〈염자도〉, 19세기, 김세종 소장

유교 문자도의 마지막 글자인 〈치자도〉는 은나라 고죽국의 왕자인 백이·숙제伯夷·叔齊의 고사에서 착안한 것으로, 달과 매화가 중심이다. 이들

3.47 〈치자도〉, 20세기 초, 김세종 소장

은 아버지가 죽은 뒤 서로 후계자가 되기를 양보하다가 끝내 두 사람 모두 나라를 떠나고, 가운데 아들이 왕위를 잇게 된다.

그런데 무왕이 은나라를 멸망시키고 주나라를 세우자 신하의 천자 토벌에 반대한 백이와 숙제는 이를 부끄럽게 여겨 주나라의 곡식을 먹지 않았다. 그리고 수양산에 들어가 몸을 숨기고 고사리만 캐 먹으면서, 매화와 달을 벗 삼아 지내다가 굶어 죽었다. 두 사람이 죽은 뒤 수양산에는 이들의 맑고 깨끗한 절개를 상징하는 매화가 피어나고 달빛이 밝게 비쳤다고 한다. 이 이야기에서 착안하여 〈치자도〉에는 달과 매화가 등장하고, 때로는 백이·숙제의 충절비나 누각이 그려지기도 한다.

김세종 소장의 〈치자도〉[3.47]는 밑부분에 백이·숙제의 고사와 관련된 이미지들이 그려져 있다. '치恥' 자의 마지막 획이 나무줄기가 되어 매화가 피어 있고, 글씨 안에는 백이·숙제의 충절비와 누각이 그려져 있다. 그리고 둥근 달 안에서 토끼가 방아를 찧고 있는 모습이 그려져 있다. 그런데 상단에는 이와 전혀 무관한 변형 책거리가 그려져 있다. 민화에서는 이처럼 데이비드 살르의 작품 같은 포스트모던 회화에서나 볼 수 있는 이질적인 요소의 병치가 흔하게 보인다. 이것은 문학적 상징성에 봉사하지 않고 자유롭게 몰입하여 유희를 즐긴 결과다.

이처럼 민화 문자도는 삽화처럼 상징성의 규칙에 갇히지 않고 파격적 일탈과 자유로운 유희를 즐긴다. 이것은 이미지의 상징성을 포기하지 않으면서도 우리의 의식이 합리적 규칙 속에 갇히는 것을 차단하고, 초현실적 신비를 열어 보이려는 것이다.

권위 없는 영웅들의
코믹한 이야기

고사인물도는 선비들의 지침이 될 만한 성인이나 영웅들의 이야기를 소재로 그린 그림이다. 서양에서도 근대 이전까지의 그림은 주로 신화나 성서의 영웅들을 주제로 삼았다. 서양의 고전주의 화가 니콜라 푸생은 "회화의 최고 목표는 고결하고도 진지한 인간의 행위를 재현하는 데 있다"라고 주장했다. 그러나 이러한 고전주의 미술의 계몽적인 이상은 근대 들어 미술이 자율성을 상실하고 문학적 내용을 위한 삽화로 전락했다는 이유로 공격을 받게 된다. 현대미술이 서사성을 제거하고 추상화로 나아간 것은 문학에 종속된 미술의 정체성을 찾기 위함이었다.

『삼국지』나 『구운몽』 같은 동양 고전소설에 나오는 영웅들의 이야기를 다룬 고사인물도 역시 문학적인 서사가 주를 이룬다. 그러나 민화로 그려진 고사인물도는 내용을 사실적으로 재현하는 데 그치지 않고, 한국 특유의 해학이 드러나 있다는 점에서 주목된다.

삼국지도

민화로 가장 많이 다루어진 고사인물도는 나관중의 소설 『삼국지연의』
를 주제로 한 『삼국지도三國志圖』다. 중국이 위촉오로 분열된 삼국시대를
배경으로 쓰인 『삼국지연의』는 한국에서 임진왜란 이후 관우 신앙과 더
불어 널리 퍼지게 된다. 이 책에는 삼국의 정립에서부터 진나라가 천하
를 통일하기까지의 역사와 유비, 관우, 장비, 제갈량 같은 영웅들의 무용
담이 실려 있다.

그중에서 삼고초려는 위나라에게 고전을 면치 못하던 촉나라 초대 황
제 유비가 의형제를 맺은 관우와 장비를 데리고 지략과 식견이 뛰어난
제갈량의 도움을 청하기 위해 찾아가는 내용을 주제로 한 것이다.

중국 이허위안 창랑에 그려진 〈삼고초려도三顧草廬圖〉[3.48]는 유비가 추
운 겨울날 관우와 장비를 데리고 제갈량의 집을 찾아갔으나 만나지 못
하고 돌아오는 장면을 비교적 사실적으로 그렸다. 그렇게 두 차례나 제
갈량을 만나는 데 실패한 유비는 사람을 보내 제갈량이 집에 있는 것을
확인한 뒤 세 번째 방문을 시도한다.

민화 〈삼고초려도〉[3.49]는 유비가 제갈량에 대한 예의를 표하기 위해 그
의 초가집에서 반리나 떨어진 장소에서부터 말에서 내려 걸어 들어가는
장면이다. 제갈량은 버드나무가 마당에 늘어진 초당에서 한가롭게 부채
를 부치며 낮잠을 자고 있다. 제갈량이 깨기만을 기다리며 서 있는 유비
의 초조한 모습과 부채를 부치며 여유롭게 낮잠을 즐기는 제갈량의 모
습이 극명하게 대비된다. 오른쪽 밑에는 관우가 제갈량의 태도에 격분
한 장비를 진정시키는 장면이 웃음을 자아낸다. 이처럼 삼국지의 영웅
들을 우스꽝스럽게 표현하는 방식은 중국이나 일본에서는 찾아볼 수 없

3.48 중국 이허위안 창랑에 그려진 〈삼고초려도〉

는 한국 민화만의 특징이다.

중국에서는 오히려 역사적 영웅들을 실제보다 과장하여 신격화하는 경향이 있다. 특히 관우는 사후에 황제로서 숭배되고, 신의 반열에까지 올라 중국 전역에 관우의 사당이 세워졌다. 청나라 때는 전국에 공자묘가 3천 개인 반면, 관왕묘는 30만 개나 될 정도로 그의 인기가 절정에 달했다. 이러한 배경에는 관우의 충성과 의리를 모범으로 삼아 왕조에 대한 충성을 종용하고, 내부의 결속을 강화하려는 정치적 의도가 있다.

중국 명나라의 궁정화가인 상희商喜가 그린 〈관우금장도關羽擒將圖〉[3.50]는 관우가 위나라 장군 방덕을 사로잡는 장면을 묘사하고 있다. 여기에서 관우는 실제보다 영웅화되어 무장의 전투복 대신 녹색 곤룡포를 입고 위엄 있는 황제의 모습을 하고 있다. 이처럼 영웅들의 모습을 실제보

3.49 〈삼고초려도〉, 19세기 말-20세기 초, 개인 소장

3.50 상희, 〈관우금장도〉, 15세기

다 과장하는 것은, 강자를 오히려 우스꽝스럽게 표현하는 조선의 민화와 상반된 특징이다.

　조선에서도 임진왜란 때 왜구를 물리치는 데 도움을 준 명나라의 요청으로 관우의 관성묘關聖廟가 건립되고, 삼국지의 영웅담이 그려진 그림이 봉안되었다. 그러나 민화로 그려진 〈삼국지도-장판교 전투〉[3.51]는 관성묘에 봉안된 근엄하고 영웅적인 그림과 달리 우스꽝스럽다.

　장판교 전투는 조조의 군대를 막은 장비의 영웅적인 용맹성을 그린 것이다. 조조에 쫓긴 유비의 군대가 퇴각하는데, 조조군의 포위를 뚫고 유비의 아들을 구해 달려오는 조자룡을 돕기 위해 장비가 장팔사모를 들

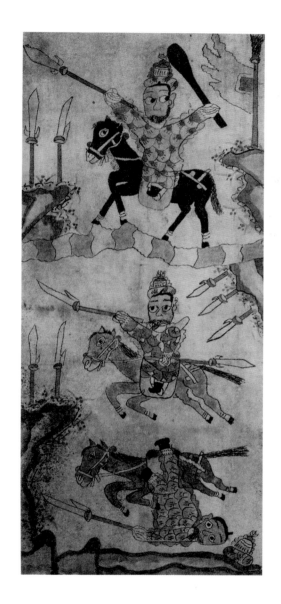

3.51 〈삼국지도-장판교 전투〉, 20세기 전후, 개인 소장

3.52 우타가와 구니요시, 〈장판교 전투〉, 1852

고 장판교 위를 막고 서 있다. 장비는 20여 기의 기병을 다리 뒤편 숲으로 보내 말 꼬리에 나뭇가지를 달아 흙먼지를 일으켜 대군이 숨어 있는 것으로 위장했다. 그러고 나서 다리 위에서 힘껏 소리를 지르자 조조의 장수 하우걸은 말에서 떨어져 버렸다. 장비의 엄청난 기개에 눌려 조조군이 퇴각하기 시작하자 장비는 장판교를 부숴버리고 유비를 쫓아 뒤돌아간다.

　이러한 영웅담을 주제로 한 그림에서 주인공을 부각하는 것은 당연한 일이다. 일본의 우키요에 작가인 우타가와 구니요시歌川國芳가 그린 〈장판교 전투〉3.52는 말을 타고 호령하는 장비의 무시무시한 힘에 초점이 맞추어져 있다. 장비의 우레와 같은 고함에 놀란 조조의 군대는 퇴각하면서 추풍낙엽처럼 다리 밑으로 떨어지고 있다.

　그러나 같은 장면을 주제로 그린 민화에서는 중원을 호령하던 위엄 있

는 영웅호걸들의 모습이 마치 천진난만한 어린이들의 전쟁놀이처럼 그려졌다. 허술한 다리 위에서 검은 말을 탄 장비가 양손에 무기를 들고 고리눈을 뜨고 있지만, 무섭기보다는 귀여운 느낌이다. 과감한 생략과 강조, 숙련되지 않은 어눌한 선이 마치 어린이의 그림 같다. 이처럼 선악의 주체가 모호해지고, 싸움을 어린이들의 천진한 놀이처럼 만드는 것은 한국의 〈삼국지도〉에서만 볼 수 있는 특징이다. 여기에는 동물의 왕으로 불리는 호랑이를 우스꽝스럽게 희화화한 〈까치호랑이〉에서처럼 평등한 세계를 지향하는 한국인의 해학이 담겨 있다.

같은 병풍에 있는 〈삼국지도-장비〉[3.53]는 신선 같은 수염을 하고 허리에 술병을 찬 장비가 호랑이 등에 타고 있다.『삼국지연의』에서 장비는 시서화에 능하고, 쾌남아 기질과 예의범절을 갖춘 인물로 나온다. 그러나 술버릇이 좋지 않아서 술만 먹으면 사고를 치고, 결국 술 때문에 부하들에게 죽임을 당한다. 장비의 질책을 두려워한 부하들이 그가 술을 마시고 곯아떨어진 사이에 단도로 찔러 살해한 것이다.

그림 속 산에 핀 연꽃은 장비의 환생을 상징하는 듯하다. 느리고 어눌한 선으로 표현된 장비는 여전히 술에 취해 눈이 풀려 있고 빨간 술병을 허리에 차고 있다. 도인처럼 커다란 나뭇잎으로 부채를 부치면서 호랑이를 타고 어디론가 가고 있지만, 맹한 눈과 한쪽으로 아무렇게나 쏠린 수염이 익살스러워 보인다. 동양에서『삼국지』의 위대한 영웅을 이렇게 우스꽝스럽게 표현할 수 있는 나라는 단연코 한국밖에 없을 것이다.

장비가 평소에 타고 다녔던 말 대신에 호랑이를 타고 있는 것은 한국의 산신도에서 영향받은 것이다. 국립중앙박물관 소장의 〈산신도〉[3.54]에서처럼 산신이 호랑이를 거느리는 장면은 한국 사찰의 산신각에서 흔히

3.53 〈삼국지도−장비〉, 20세기 전후, 개인 소장

볼 수 있다. 산신각은 다른 나라에는 찾아볼 수 없는 한국 불교의 특징으로 한국의 민간신앙과 불교가 융합된 것이다.

한국인들은 고대 왕조의 시작과 끝이 산과 관련이 있다고 믿었다. 신화에서 단군이 죽어서 산신령이 되었다고 전하고, 호랑이를 산신의 전령이나 산신 자체로 여겼다. 그런데 한국인들은 이 산신 호랑이마저 동물의 왕으로서의 위풍당당한 모습이 아니라 민화 〈까치호랑이〉에서처럼 친근하고 익살스러운 표정으로 그렸다.

3.54 〈산신도〉, 국립중앙박물관 소장

구운몽도

『삼국지연의』 다음으로 많이 그려진 고사인물도는 김만중의 소설 『구운몽九雲夢』이다. 18세기 전후에 유행한 이 소설은 주인공 성진의 일장춘몽을 주제로 하고 있다. 소설에서 젊은 승려 성진은 스승 육관대사의 심부름으로 용왕의 잔치에 참석했다가 돌아오는 길에 만난 팔선녀에게 마음을 빼앗겨 희롱한 죄로 인간 세상으로 추방된다. 속세에서 양소유라는 이름으로 환생한 그는 과거에 급제하여 하북의 삼진과 토번의 난을 평정하며 정승의 지위까지 오르게 된다. 그러는 동안 팔선녀의 후신인 여덟 명의 여자와 묘한 인연으로 차례로 만나 부인과 첩으로 삼았다. 그

3.55 〈구운몽도〉, 20세기 초, 김세종 소장

리고 팔선녀와 온갖 부귀영화를 누리며 살다가 불도에 귀의하여 극락세계로 간다는 내용이다. 주인공 성진은 당시 출세의 수단으로 전락한 조선의 유교 이념을 비웃듯이, 자신의 욕망대로 살며 낭만을 꽃피운다.

김세종 소장의 민화 〈구운몽도〉[3.55]는 성진이 스승의 심부름으로 용궁에 갔다가 돌아오는 길에 팔선녀와 만나는 장면이다. 용궁에서 용왕의 권유를 뿌리치지 못해 계율을 어기고 술을 마신 성진이 술에서 깨고자 계곡물에 세수하고 있을 때, 어디선가 불어오는 야릇한 향기에 좇아 올라가다가 돌다리 위에서 놀고 있던 팔선녀와 마주친 것이다.

성진이 길을 비켜달라고 요구하자 선녀들은 당신이 육관대사의 제자라면 갈잎을 타고 바다를 건넌 달마존자처럼 신통술을 부려보라고 희롱한다. 이에 성진이 복숭아꽃 가지를 꺾어 팔선녀에게 던지자 꽃봉오리가 여덟 개의 옥구슬로 변해 팔선녀 앞에 떨어지고, 팔선녀는 그 구슬 하나씩을 주워 허공으로 날아간다. 그림에서 농을 하며 술법을 피우는 성진의 얼굴이 우스꽝스럽다.

이 작가는 소설의 내용에 충실하면서도 구상과 추상, 현실과 환상을 융합하며 자율적인 화면을 만들고 있다. 화면 윗부분을 차지하는 육관대사의 암자는 기묘하게 겹쳐지고 옆에서 본 집과 위에서 본 마루를 결합하는 입체주의적 구성을 시도했다. 또 왼쪽에 꽃무늬가 있는 집의 계단은 평면적으로 처리하고, 그 밑에는 2층으로 쌓아 놓은 아름다운 색채의 돌담으로 화면을

3.56 앙리 마티스, 〈보라색 드레스와 아네모네〉, 1937

양분했다.

이러한 자유로운 구성과 주관적인 색채는 야수주의 화가 앙리 마티스를 연상시킨다. 마티스는 〈보라색 드레스와 아네모네〉[3.56]에서처럼 시각적 사실에 따른 재현을 포기하고, 주관적인 색채와 과감한 형태의 변형을 통해서 그림의 자율성을 추구했다. 빨강, 노랑, 파랑의 원색을 선명하게 대립시키는 주관적인 색채감각은 〈구운몽도〉와 닮아 있다.

피카소의 다시점 화면구성과 마티스의 주관적 색채감각을 종합한 듯한 민화 〈구운몽도〉는 소설의 내용을 충실히 반영하면서도 삽화로 빠지지 않고, 회화적인 자율성을 잃지 않고 있다.

허유소부도

허유소부도는 태평성대를 구가한 전설적인 성군으로 알려진 요임금 시대의 현인 허유許由와 소부巢父에 대한 이야기를 주제로 한 것이다. 고결한 선비였던 허유는 부와 권력을 뜬구름처럼 여기고 산중에 암거하는 은자였다. 그의 인품과 지혜를 소문으로 들은 요임금은 그를 찾아가 본인 대신 천하를 통치해달라고 요청했다. 그러자 허유는 "뱁새가 깊은 숲에 둥지를 튼다 해도 나뭇가지 하나면 충분하고, 두더지가 황하의 물을 마신다고 해도 배만 채우면 그만이오. 나에게는 천하가 쓸모없으니 그만 돌아가시오"라며 단호하게 거절했다. 이후에도 요임금의 선양 제의가 재차 들어오자 허유는 다시는 그 소리를 듣고 싶지 않다며 강에 나가 귀를 씻었다.

그런데 때마침 그의 친구 소부가 송아지를 끌고 와서 물을 먹이려다가 허유가 귀를 씻는 것을 보고 그 이유를 물었다. 소부는 한술 더 떠서 "자

신을 숨기지 못하고 드러낸 것 또한 스스로 명예를 구한 것이나 다름없네"라며 핀잔을 주었다. 그러고는 "그 더러운 물을 내 송아지에게 먹일 수 없네"라며 상류로 더 올라갔다. 소부는 이후 다시는 허유를 만나지 않았다고 한다. 이들의 이야기는 세속적 부귀공명을 버리고 산에서 고결하게 살던 은자의 모범이 되어 널리 회자되었고, 많은 화가가 이 내용을 주제로 그림을 그리게 된다.

일본 메이지시대의 화가 하시모토 가호橋本雅邦가 그린 〈허유소부도〉[3.57]는 전형적인 남종화풍으로 그린 것이다. 오른쪽에 폭포가 떨어지는 물에서 허유가 귀를 씻고 있고, 송아지를 몰고 온 소부와 대화를 나누는 장면을 그렸다.

사실 폭포수에 귀를 씻는 것은 비현실적이지만, 이렇게 설정한 것은 숭고한 자연풍경을 연출하기 위함이다. 전통 산수화에서 고사인물은 자연의 숭고미를 찬양하고 거기에 감화된 모습으로 그려진다. 이처럼 숭고하고 거대한 자연 앞에서 인간은 위축될 수밖에 없다.

이에 비해, 민화로 그려진 〈허유소부도〉[3.58]는 숭고한 자연을 그리는 대신 현실적인 소소한 상황에 주목하고 있다. 화면 왼편에는 꽃이 만발한 강가에서

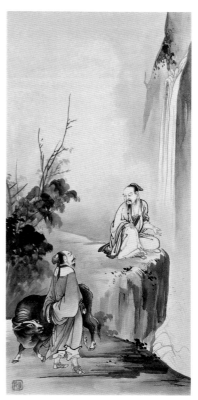

3.57 하시모토 가호, 〈허유소부도〉, 1880년 전후

3.58 〈허유소부도〉, 20세기 전후, 동아대 박물관 소장

허유가 웃옷을 벗어 나무 위에 대충 걸어 놓고, 엉성한 자세로 앉아 왼손으로 귀를 씻고 있다. 성질이 급한 탓인지 귀를 씻기 위해 쓰고 있던 모자를 팽개쳐 버렸는데, 모자가 땅에 떨어지기 직전이다.

강 건너 앞쪽에는 날씨가 더운 탓인지 바지도 입지 않은 소부가 자신을 숨기지 못한 친구 허유의 모습에 실망하고 은자를 상징하는 삿갓을 눌러쓴 채 소를 타고 떠나고 있다. 그러한 상황을 아는지 모르는지, 그를 태우고 가는 소의 눈빛이 해맑기만 하다. 이처럼 민화는 영웅들의 고상한 풍모나 숭고한 자연에 초점을 맞추지 않고, 소소한 행동에 주목함으로써 해학을 끌어낸다.

우리가 소소한 일에 주목할 때 해학이 느껴지는 것은 평소에 거창한 것과 소소한 것을 이분법으로 나누고, 이를 주종의 관계로 인식하는 편견을 반전시키기 때문이다. 작은 것에 주목하면 매사를 관습적으로 행하지 않고 의식이 깨어 있게 된다. 우리의 의식이 깨어 있을수록 본성은 살아나고 작은 것에 더욱 몰입하게 된다. 천진한 민중들이 그린 민화의 중요한 특징 중 하나는 이처럼 인간이 만든 거창한 이념에 매몰되지 않고, 소소한 본능적 행위에 주목함으로써 숭고 대신 해학을 끌어낸다는 점이다.

유희적으로 자유롭게
재창조된 자연

산수화는 동양에서 뿌리 깊은 전통을 이어오는 장르다. 대개 산수화를 배우는 방법은 대가들의 작품을 감상하고 모사하는 데서 시작한다. 산이나 바위, 나무 등을 그리는 전통적인 규칙을 따라하다 보면, 독창적인 화풍이 나오기가 쉽지 않다. 그러나 기술이 부족한 민화 작가들은 전통적인 표현기법을 따르는 대신, 자신의 유희본능에 따라 마음대로 그리기 때문에 오히려 기발하고 신선한 작품이 많이 나온다. 민화로 그려진 산수화는 금강산이나 소상팔경 같은 전통적인 주제를 그리면서도 현대적 감각으로 색다른 해석을 보여주고 있다는 점에서 흥미롭다.

금강산도
금강산은 아름다운 산세와 계절마다 다채로운 풍광으로 유명하여 진경 산수화가들이 가장 많이 그린 곳이다. 특히 진경산수화가 유행한 조선 후기에는 문인과 선비화가들이 더욱 즐겨 찾는 장소였지만, 서민들은

쉽게 갈 수 없는 곳이었다. 따라서 서민들이 그린 민화 금강산도는 현장을 실제 답사해서 그린 것이 아니라 주워들은 이야기와 다른 대가들의 작품을 참조하여 상상력을 동원하여 그린 것이 대부분이다. 그래서 실경과는 거리가 있지만, 더 기발한 작품이 나오기도 한다.

민화 〈금강산도〉[3.59]는 특이하게도 금강산을 봉우리별로 해체하여 일정한 간격으로 펼쳐 놓았다. 금강산의 가장 높은 봉우리인 비로봉은 삐쭉삐쭉 솟아오른 바위 모양으로 화면 제일 상단에 위치하고, 금강산 초입에 있는 무지개다리(홍예교)는 화면 제일 하단에 그려 넣었다. 그리고 장소를 알아보지 못할 수도 있기에 친절하게 봉우리의 이름을 각각 써 주었다.

이 작가는 근경, 중경, 원경을 표현하는 전통 동양화의 원근법도 아니고, 서양화의 일시점 원근법이나 입체주의적 다시점도 아닌 독특한 시점을 창안했다. 이러한 방식은 실재성을 반영하는 유용한 방법 중 하나로 지도처럼 가보지 않은 장소의 위치와 특징을 파악하는 데 유리하다. 우리가 산을 옆에서 보면 눈앞에 있는 것만 크게 보이고, 가려진 뒤쪽은 볼 수 없다. 또 산을 위에서 보면 전체가 파악되지만, 봉우리의 개별적인 특징을 파악할 수가 없다. 작가는 이러한 시점의 한계를 극복하기 위해 적당히 시점을 뒤섞어 봉우리의 특징을 파악하고 이를 펼쳐 놓았다. 이렇게 펼쳐 놓으면, 주 봉우리와 작은 봉우리 사이의 주종관계가 사라지고 각 봉우리의 개성을 평등하게 다룰 수 있게 된다.

이 그림을 겸재 정선의 〈금강전도〉[3.60]와 비교해보면, 그 상반된 특징을 분명히 파악할 수 있을 것이다. 정선의 〈금강전도〉는 금강산을 비스듬히 위에서 본 시점으로 만 이천 개의 봉우리를 원형 구도 속에 응집시

3.60 겸재 정선, 〈금강전도〉,
1734, 국보 제217호

켜 놓았다. 이처럼 다양한 시점과 장면을 하나로 응집시키면 전체를 한 눈에 파악하기에 유리하다.

〈금강산도〉[3.61]는 가로 6m에 달하는 거대한 병풍 작품이다. 정선의 〈금강전도〉를 파노라마로 펼쳐 놓은 듯한 이 작품은 민화로 보기에는 표현 기법이 숙련되고 세련되어 있다. 하늘을 찌를 듯이 솟아오른 수직의 봉우리들은 정선의 것과 유사하지만, 자세히 보면 봉우리 끝에 사람의 얼굴이 그려져 있음을 발견할 수 있다. 빼곡하게 늘어선 산봉우리를 수행하는 스님이나 경배하는 사람들의 모습처럼 그렸다.

금강산은 풍광이 뛰어날 뿐만 아니라 이곳에 다녀오면 죽어서 지옥에

摩訶衍

佛地庵

3.61 〈금강산도(10폭 병풍의 부분도)〉, 19세기

가지 않는다는 설이 있을 정도로 신성시되었다. 불교의 전설에는 금강산에 담무갈보살이 만 이천 명의 권속을 데리고 살면서 『금강경』을 설법한다고 전해져 온다. 여기에서 "금강산 일만 이천 봉"이라는 말이 나왔다고 한다.

작가는 이러한 설화에 근거해서 금강산의 봉우리들을 담무갈보살의 권속들로 표현한 듯하다. 이처럼 무생물의 의인화는 민화의 전형적인 특징으로 모든 만물을 신성시하는 만물 평등주의에 근거한 것이다. 자연친화적인 한국인들은 산의 특정한 모양이 인간에게 무언가 교훈적 메시지를 전해준다고 생각했다. 이 같은 사물의 의인화는 모든 존재와 관계 맺으며 하나로 어우러지려는 유희본능에서 비롯된 것이다.

19세기에는 금강산 유람이 크게 유행했는데, 주로 여유 있는 사대부 양반들이 즐겼으며, 여인들은 외지에 나가는 것조차 금지되었다. 그러나 김만덕과 황진이 같은 여장부들은 이러한 편견을 깨고 기생 신분으로 금강산에 오르기도 했다.

김만덕은 제주에서 한때 유명한 기생으로 살다가 객주를 운영하면서 막대한 부를 얻었고, 그것을 기근에 시달리고 위기에 처한 주민들을 살려내는 데 사용했다. 김만덕의 선행은 조정에까지 알려졌고 정조가 김만덕을 불러 소원을 묻자 그녀는 금강산을 구경하는 것이라고 대답했다. 김만덕은 정조의 허락을 받아 당시 여성으로서 꿈도 꿀 수 없던 금강산 유람을 다녀오게 된다.

조선 한량들의 로망이었던 송도의 명기 황진이도 평생의 소원이 금강산을 유람하는 것이었다. 그래서 재상의 아들을 유혹하여 동반자로 삼고 금강산 여행을 단행했다. 그녀는 베적삼에 무명치마를 입고, 짚신에

3.62 〈금강산 비로봉〉, 19세기, 개인 소장

대지팡이를 들고 금강산을 마음껏 유람했다. 그러나 당시에는 금강산을 다녀온 것만으로도 불법이기 때문에 시심이 풍부했던 황진이는 금강산에 대한 시를 한 구절도 남길 수 없었다.

민화 〈금강산 비로봉〉^{3.62}에는 두 여인이 절벽 등반을 하며 금강산의 최고봉인 비로봉을 오르는 장면이 그려져 있다. 해발 1,638m에 달하는 비로봉 정상은 일만 이천 봉이라 불리는 수많은 봉우리와 멀리 동해의 해돋이를 볼 수 있는 금강산 최고의 전망대다. 이 그림에는 동해에서 바라본 비로봉과 비로봉에서 바라본 동해가 자유롭게 뒤섞여 있다.

구름도 쉬어 간다는 비로봉 정상을 정복하기 위해 두 여인은 온 힘을 다해 절벽을 오르고 있는데, 암자가 있는 정상까지 얼마 남지 않았다. 그런데 화면 오른쪽 아래에는 정상 근처에도 못 가서 언덕에서 굴러떨어지는 사람이 있다. 그는 양반 남성으로, 지팡이를 놓쳐 미끄러지면서 갓은 벗겨지고 체통 없이 아래로 굴러떨어지고 있다. 남성과 여성의 사회적 인식이 통쾌하게 반전되는 장면이다. 아마도 이 그림을 그린 작가는 조선시대 페미니스트 아니면 여류화가일 것이다.

작가는 금강산에 오른 경험이 없는 듯, 비로봉은 사실성과 무관하게 관념적으로 그려졌고, 정상에 있는 암자도 상상의 것이다. 정상에서 휘날리는 푸른 깃발은 주점을 표시하는 것으로, 비로봉 정상에 올라 동해를 바라보며 막걸리 한 잔을 하고 싶은 마음에서 만든 이미지로 보인다. 남존여비 사상에 억눌린 조선 여인이 비로봉 정상에 올라서 막걸리 한 잔을 마시는 장면은 상상만 해도 짜릿한 반전이다. 비로봉을 표현한 준법은 산이라고 우기기에 민망할 정도로 매끈하지만, 등반의 어려움과 신비한 산봉우리를 강조하는 데 나름의 역할을 다하고 있다.

3.63 〈금강산도〉, 19세기

내금강의 명물 명경대 주변을 그린 민화 〈금강산도〉[3.63]는 불교의 저승과 관련된 전설이 내려오는 이곳을 함축적으로 담기 위해 시각의 논리와 달리 특징되는 장소를 골라 조합하고 지명을 써 넣었다. 화면 왼쪽에 명경대가 병풍처럼 서 있고, 중앙에 지옥문과 그 밑으로 맑은 황류담이 굽이쳐 흐르고 있다. 화면 구성이나 시점, 준법 등에 있어서 어떤 일정한 규칙을 찾아보기 어렵고, 민화 특유의 무법의 자유가 느껴진다.

소상팔경도

고려부터 조선에 이르기까지 전통 산수화에서 가장 많이 그려진 주제는 소상팔경도瀟湘八景圖다. 이것은 중국 후난성의 둥팅호 남쪽에 있는 양쯔강의 두 물줄기 샤오수이瀟水와 샹장湘江이 합류하는 곳의 빼어난 경치를 여덟 장면으로 나눠서 그린 것이다. 평사낙안平沙落雁, 원포귀범遠浦歸帆, 산시청람山市晴嵐, 강천모설江天暮雪, 동정추월洞庭秋月, 소상야우瀟湘夜雨, 연사만종煙寺晚鐘, 어촌석조漁村夕照 등 여덟 곳의 경치는 각각 인생을 살아가면서 만나게 되는 여덟 개의 경지를 은유한다.

이렇게 자연풍경을 인생과 연결 지은 은유성으로 인해 소상팔경도는 중국뿐만 아니라 한국과 일본에서도 문인들의 기호와 시대의 변화에 따라 끊임없이 재창조되었다. 미술과

3.64 〈소상팔경도-평사낙안〉, 16세기, 국립진주박물관 소장

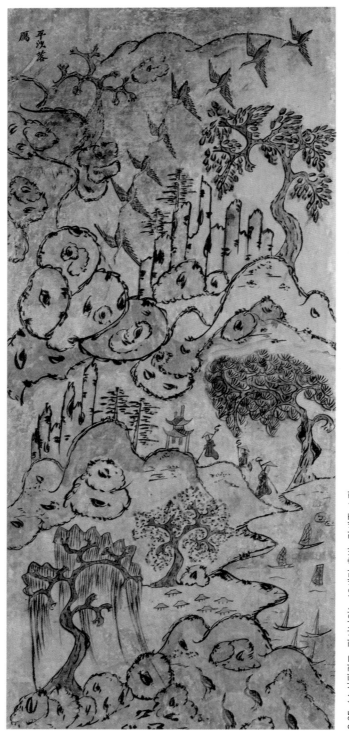

平沙落
鴈

3.65 〈소상팔경도─평사낙안〉, 19세기 후반, 김세종 소장

시가의 주요 소재가 되었을 뿐만 아니라, 판소리 단가나 조경 분야에까지 영향을 주었다. 특정 지역의 풍경을 팔경으로 나누어 관동팔경이나 단양팔경 같은 명칭이 생기고, 이를 예찬하는 팔경 시와 그림이 유행하게 된 것도 이러한 전통에서 비롯된 것이다.

국립진주박물관 소장의 〈소상팔경도-평사낙안〉[3.64]은 수묵이 중시되는 전통 남종화풍으로 그린 것이다. '평사낙안'의 주요 소재는 기러기 떼가 오랜 비행 후에 쉬기 위해 백사장을 찾아 내려오는 장면이다. 기러기는 자유롭게 하늘을 날지만 때로는 모래사장에 내려와 먹을 것을 해결해야 한다. 따라서 평사낙안은 인생에서 이상과 현실의 타협을 상징하는 의미로 다루어졌다. 작품에서 기러기들은 그윽한 풍경을 배경으로 백사장을 향해 내려오고 있다.

이에 비해 민화 〈소상팔경도-평사낙안〉[3.65]은 주제를 상징하는 커다란 기러기 떼가 줄지어 하강하고 있지만, 전통적인 산수화법에서 완전히 벗어나 화면을 빈틈없이 꽉 채우고 있다. 여백과 절제를 중시하는 전통 산수화의 관점에서 매우 파격적인 조형 방식이다.

전통 산수화는 화면의 조화와 통일성을 위해서 여러 요소들을 주와 종의 관계로 그려 충돌하지 않게 하는 게 상식이다. 그러나 이 작가는 전경과 후경도 없고, 크기의 크고 작음도 무시하며 화면을 균등하게 채우고 있다. 또 산과 바

3.66 빈센트 반 고흐,
〈알피유 산맥의 올리브나무〉, 1889

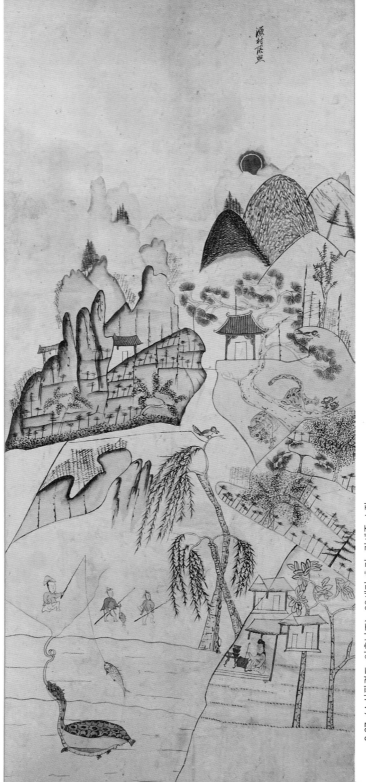

漁村落照

3.67 〈소상팔경도-어촌낙조〉, 20세기 초기, 김세종 소장

위를 그리는 전통적인 준법도 무시하고 짧은 선을 둥글리며 뭉실뭉실한 구름처럼 표현하고 있다. 이러한 일렁이는 필치는 마치 고흐의 에너지 넘치는 풍경화가 연상될 정도로 현대적이다.

고흐는 〈알피유 산맥의 올리브나무〉[3.66]에서처럼 자연 대상을 리듬 있는 짧은 선과 왜곡된 형태로 표현하면서 전통적인 재현 방식에서 벗어났다. 그는 시각적 외양에 집착하지 않고, 그 안에서 살아 움직이는 자연의 역동적인 에너지를 포착했다. 민화 작가 역시 시각의 제약에서 벗어나 리듬 있게 꿈틀거리는 생명력으로 자신만의 형식을 창출하였다.

민화 〈소상팔경도-어촌낙조〉[3.67]에서 이 이름 모를 작가는 여러 장면을 모아 합쳐놓은 것 같은 독특한 방식으로 화면을 구성하고 있다. 산수화에 갑자기 〈까치호랑이〉가 등장하는가 하면 밑부분에서 거북을 소재로 한 〈신구도〉로 이어지기도 한다. 그러면서 화면 전체는 크게 어색하지 않게 연결되며 하나의 풍경을 이루고 있다. 크기는 자유롭고 표현법도 멋대로다.

이처럼 자유분방한 개성은 전통적인 기법을 따르지 않고, 철저하게 자신의 내면에서 형성된 이미지를 따르기 때문에 가능하다. 남과 다른 개성 있는 작품을 생산하기 위해서는 그림의 원본이 자신의 마음에 있어야 한다. 민화는 그 원칙을 철저하게 지킴으로써 진실성과 현대성에 도달하고 있다.

3.68 죽서루의 실제 풍경

관동팔경도

소상팔경의 영향으로 조선 중기 이후에는 관동팔경이나 관서팔경, 단양 팔경 등 경치가 아름다운 곳을 팔경이라고 불렀다. 특히 관동팔경은 대 관령 동쪽의 빼어난 경관과 그 경치를 조망하는 누각이 어우러져 예로 부터 문인과 화가들의 사랑을 받았던 곳이다. 통천의 총석정, 고성의 삼 일포, 간성의 청간정, 양양의 낙산사, 강릉의 경포대, 삼척의 죽서루, 울 진의 망양정, 평해의 월송정이 팔경을 이룬다.

관동팔경도는 18세기 진경산수화에서도 많이 다루어졌지만, 민화로 그려진 관동팔경도는 이보다 훨씬 자유롭게 실제 지형이나 경물에서 벗 어나 개성적인 필치로 그려진다. 그중에서 죽서루竹西樓[3.68]는 관동팔경 중 제일 크고 오래된 건물로 유일하게 바다에 접하지 않고 내륙 하천에 접해 있다. 이 하천은 감입곡류가 심해서 50번이나 휘어져 흐른다고 하 여 오십천이라고 부른다. 유유히 흐르는 오십천을 배경으로 깎아지른

3.69 겸제 정선, 〈죽서루〉, 1738
3.70 김홍도, 〈죽서루〉, 1788

3.71 〈죽서루〉, 조선 후기, 국립민속박물관 소장

절벽 위에 지어진 죽서루는 솔숲이 있는 주변 계곡과 어우러져 풍광이 매우 아름다워 많은 화가들이 즐겨 그렸다.

정선의 〈죽서루〉[3.69]는 오십천에서 바라본 죽서루를 밑에서 올려다본 각도에서 그리면서, 죽서루는 약간 위에서 내려다본 시점으로 그렸다. 그리고 김홍도가 그린 〈죽서루〉[3.70]는 이보다 멀리 위에서 포착하여 죽서루를 중심으로 구불거리는 오십천이 동해로 흘러 들어가는 모습까지를 포착하고 있다. 이처럼 진경산수화는 여러 시점에서 본 장소의 특성을 종합하고 있지만, 실제 눈으로 본 경치에서 크게 벗어나지 않는다.

이에 비해 민화로 그려진 〈죽서루〉[3.71]는 시각의 논리에서 완전히 벗어나 있다. 죽서루를 측면에서 포착하여 오십천이 돌아가는 물돌이의 돌출된 암벽에 위치시키고, 누각 앞의 아슬아슬한 벼랑에는 사람들이 경치를 감상하고 있다. 누각 뒤로는 대밭이 있는데, 대밭 서편의 누각이란 의미에서 죽서루라는 이름이 지어졌다고 한다. 그 뒤쪽에는 지금은 없어졌지만, 신라 말 범일국사가 창건한 죽장사竹藏寺라는 절이 보인다.

작가는 죽서루와 죽장사 사이의 대밭을 생동감 있게 그려 넣음으로써 장소의 특성을 부각했다. 이것은 시각적 실재가 아니라 장소성에 대한 주관적인 해석에서 비롯된 것이다. 입체주의가 시각적인 다시점이라면, 이것은 장소성에 대한 인지적인 다시점이다. 인지적 입체주의라고 할 수 있는 이러한 민화의 표현방식은 풍경을 표현하는 또 다른 방법이다. 민화는 이러한 방식으로 그림이 삽화로 전락하는 것을 피하고, 추상회화처럼 대상과 무관한 공허한 자율성으로도 빠지지 않는다. 이것은 대상과 주체, 타율성과 자율성의 극단으로 나아가지 않고, 본성의 유희본능에 따라 자유롭게 무한한 변주를 만들어낸 결과다.

3.72 〈관동팔경도-죽서루〉, 19세기 후반, 김세종 소장

김세종 소장의 〈관동팔경도-죽서루〉[3.72]는 완전히 색다른 분위기다. 왼쪽에 오십천이 굽이쳐 흐르고, 구름처럼 피어오른 절벽 위에 죽서루가 아슬아슬하게 놓여 있다. 오른쪽에는 관청과 성곽을 위에서 내려다본 시점으로 그렸다. 또 뒤쪽의 산은 완전히 밑에서 올려다본 시각으로 포착하고 있는데, 붉고 푸른 산봉우리가 인상적이다.

산을 저렇게 붉고 푸르게 칠할 수 있는 작가는 폴 고갱 이전에는 없었다. 비슷한 풍경을 그린 고갱의 〈공작이 있는 풍경〉[3.73]과 비교해보면, 그 유사성과 차이점을 느낄 수 있다. 이 두 작가는 눈에 의존한 색채에서 벗어나 화면에서의 대비 효과로 생생한 결과를 얻고 있다. 이러한 주관적 색채의 사용은 전통에서 벗어나고자 했던 현대 작가들에게 많은 영감을 주었다.

민화는 여기에 장소성에 대한 심리적 해석에 따른 다양한 시점을 가미함으로써 대상의 재현과 그림의 자율성이라는 함정을 교묘하게 벗어나고 있다. 이것은 인간 주체와 자연 대상과의 유희의 결과이며, 그럼으로써 자연에 대한 복종이나 지배가 아닌 화해를 구현하고 있다.

3.73 폴 고갱, 〈공작이 있는 풍경〉, 1892

4장

현대미술로 계승된
해학의 미학

조선시대에 봉건적 신분제도가 계층 간의 이동을 차단하고 사회를 경직되게 만들었다면, 근대기에는 정치적 이데올로기가 사회적 갈등을 일으키고 민족을 분열시켰다. 자본주의와 공산주의의 극단적 대립 속에 터진 한국전쟁으로 남북이 분단되고 수많은 사상자와 이산가족을 낳게 되었다. 혈육의 정은 어떤 이데올로기보다도 우선하는 인간의 본능이지만, 오히려 이데올로기가 혈육의 정을 갈라놓은 비극적인 상황이 된 것이다.

전쟁은 한국인들의 삶을 황폐하게 했지만, 이중섭과 장욱진 같은 작가들은 그러한 역경과 혼동 속에서도 역설적으로 가족에 대한 그리움과 낭만적인 이상을 해학적인 예술로 승화했다. 1970년대 이후에는 비약적인 경제성장을 이루었지만, 돈을 신격화하는 배금주의가 팽배해져 전통 윤리를 말살하고 불필요한 경쟁으로 많은 사회적 갈등이 야기되었다. 이러한 사회적 분위기에서 주재환, 이왈종, 최정화 등의 현대 작가들은 부조리한 사회적 권력을 희롱하고, 만물 평등정신에 기반을 둔 공동체적 이상을 해학적인 작품으로 꽃피웠다.

이중섭

모두가 놀이로 하나 되는
낭만적 환상

일제 강점기와 한국전쟁 등 불행했던 한국 근대사를 몸소 체험한 이중섭李仲燮(1916-56)의 예술은 전쟁의 소용돌이 속에서 피어났다. 그는 평안남도 평원에서 전답과 과수원을 운영하는 부농의 아들로 태어났지만, 한국전쟁 때 가족과 함께 남하하여 제주도와 부산 등지를 오가며 비참한 피난생활을 해야 했다. 어린이처럼 천진하고 낭만적인 그에게 사랑하는 가족은 고통스러운 현실을 잊게 해주는 유일한 유토피아였다. 그러나 불행하게도 끼니를 해결할 수 없어 사랑하는 아내와 두 아들을 처가인 일본으로 보낼 수밖에 없었다.

혈육의 정이 정치적 이데올로기에 짓밟히는 사회현실에서 그는 무능한 가장일 뿐이었다. 그가 할 수 있는 일은 예술가로서 그림을 그리는 것밖에 없었지만, 생존을 위해 타협하지 않고 가난하고 고독한 전업 작가의 길을 걸었다.

특히 그는 소와 가족 시리즈를 즐겨 그렸다. 소 시리즈가 신명의 민족

4.1 이중섭

혼을 구현한 자아상이라면, 가족 시리즈는 불행한 현실에서 포기할 수 없는 꿈과 낭만을 해학으로 표현한 것이다. 가족을 주제로 한 그의 작품들에는 한결같이 아이들과 동식물이 함께 어울려 신나게 놀고 있다.

놀이는 이중섭의 해학을 이해하는 중요한 코드다. 아이들이 장난치고 노는 것은 상대와의 벽을 허물고 친근한 관계를 형성하기 위해서다. 아이들은 놀이를 통해 상대와 이질성을 유지하면서 하나로 어우러지는 법을 체득하게 된다. 싸움이 조화될 수 없는 적을 굴복시키려는 강압적 행위라면, 놀이는 상대를 통해 즐기는 '접화'의 행위다. 만약 놀이가 싸움이 되어 상대를 굴복시켜버리면, 놀이는 계속될 수 없다. 놀이는 나의 목표를 제어할 수 있는 상대를 필요로 하고, 그때 상대는 적이 아니라 나의 파트너다.

4.2 이중섭, 〈가족과 비둘기〉, 1956년경

　〈가족과 비둘기〉4.2에서 이중섭의 가족들은 비둘기와 어우러져 신나게 놀고 있다. 이처럼 신나게 놀이에 몰입하면 신체의 감각이 열리면서 집착과 잡념에서 벗어나 무아지경에 이를 수 있다. 그는 이들의 노는 모습을 생동감 있게 표현하기 위해 각자가 하나로 얽힌 원형 구도 속에 즉흥적이고 속도감 있는 붓질로 단숨에 그렸다. 이처럼 인간과 동물, 남녀노소가 함께 노는 장면을 통해 그는 우열과 차별이 없이 모두가 하나로 어우러지는 세상을 꿈꾸었다.

4.3 이중섭, 〈닭〉, 1950년대

　그의 장난기는 나이가 들어서도 여전했다. 작품 〈닭〉[4.3]은 그가 마당에서 노는 닭에게 방뇨하는 장면을 그린 것이다. 갑작스러운 인간의 만행에 봉변을 당한 닭들은 놀란 표정으로 황급히 자리를 피하고 있다. 그러나 동면에서 막 깨어나 따뜻한 곳을 찾는 개구리는 아직 식지 않은 오줌 줄기를 물끄러미 바라보며 갈등하고 있다. 어린 시절 남자들은 누구나 한 번쯤 해보았을 장난이지만, 아마도 미술의 역사에서 이러한 소재를 그림으로 그린 작가는 동서고금에 처음일 것이다.

4.4 이중섭, 〈물고기와 노는 두 어린이〉, 1950년대

〈물고기와 노는 두 어린이〉[4.4]에서는 팬티도 입지 않고 상의만 걸친 두 어린이가 물고기와 짓궂은 장난을 치고 있다. 위의 어린이는 허리를 숙여 물고기의 꼬리를 잡고, 낚싯줄에 아가미가 걸린 물고기는 밑에 엎드려 있는 어린이의 상의를 물고 있다. 하늘로 솟은 엉덩이가 적나라하게 노출된 어린이는 손에 쥔 낚싯줄을 자신의 발가락에 걸쳐 위에 있는 어린이의 엉덩이를 지렛대 삼아 물고기를 들어 올리고 있다.

이처럼 서로 잡고 잡히는 긴밀한 관계를 통해 그는 놀이의 세계를 형상화하고 있다. 이것은 중심과 주변, 인간과 동물의 주종관계를 와해시키는 그의 전략이며, 여기에는 모든 만물을 평등하게 대하는 생태학적 세계관이 반영되어 있다. 그의 작품을 지배하는 사상은 인간중심주의가 아니라 만물 평등주의다. 물고기나 새처럼 그의 작품에 주로 등장하는 동물들은 인간보다 열등한 존재가 아니라 인간과 함께 어우러져 하나 되는 놀이의 파트너다.

놀이의 대상은 동물뿐만이 아니라 때로는 식물이 되기도 한다. 작품 〈도원桃園〉[4.5]에서 네 명의 어린이들은 천도복숭아를 따며 놀고 있다. 밀림의 원숭이들처럼 벌거벗은 아이들은 각각 나무에 오르거나 과일을 따며 천진난만하게 놀고 있다. 이러한 풍경은 부농의 아들로 태어나 과수원에서 마음껏 뛰어놀던 어린 시절의 추억에서 비롯된 것이다. 온 가족이 자연에서 함께 편안하게 일하고 풍요로운 결실을 거두는 과수원 문화야말로 피난생활을 하며 극심한 가난에 시달린 그에게 가장 그리운 추억이었을 것이다.

동물들만을 그린 드로잉 〈소와 새와 게〉[4.6]에서도 그의 장난기 넘치는 해학이 빛을 발한다. 얼핏 피카소의 〈게르니카〉를 연상시키는 이 작품

4.5 이중섭, 〈도원〉, 1953년경

은 새와 게가 소와 놀고 있는 장면이다. 활달한 선으로 그린 우람한 소
는 체통머리 없이 똥구멍을 적나라하게 노출하며 땅바닥에 납작 엎드려
있다. 왼쪽의 새는 겁도 없이 쇠뿔을 잡아 흔들고, 오른쪽 바닥에는 게가
날카로운 입을 벌려 밑으로 축 늘어진 소의 고환을 자를 듯이 벼르고 있
다. 강자와 약자의 위계서열이 완전히 무너지고, 서로가 놀이로 하나 되
는 장면이다.

　그의 〈춤추는 가족〉[4.7]은 온 가족이 함께 알몸으로 강강술래를 하며 놀
고 있다. 손을 잡고 원을 만들며 도는 강강술래는 유네스코 인류무형문

4.6 이중섭, 〈소와 새와 게〉, 1954

화유산에 등재된 한국의 전통적인 민속놀이다. 과거 남성 중심의 사회
에서 여성들은 노래를 부르거나 외출하는 것이 자유롭지 못했다. 그래
서 여성들은 추석날 밤에 모여 강강술래를 하며 억압된 감정을 해소했
다. 손에 손을 잡고 노래를 부르면서 원형으로 도는 강강술래 놀이에는
차별 없는 평등사회를 향한 한국인의 염원이 담겨 있다.

　이와 비슷한 앙리 마티스의 〈춤〉4.8은 발가벗은 5명의 여인이 강강술
래 하듯 춤을 추고 있다. 그는 녹색과 청색과 황색의 평면으로 대상을 단
순화하면서 역동적인 춤의 동작을 극대화했다. 이 두 작품은 구도가 비
슷하지만, 정서가 달라 보인다. 마티스의 작품은 익명화된 얼굴과 절제

4.7 이중섭, 〈춤추는 가족〉, 1950년대

4.8 앙리 마티스, 〈춤〉, 1909-10

된 감정표현으로 다소 엄숙한 숭고함이 느껴진다면, 이중섭의 작품은 각자의 익살스러운 표정을 놓치지 않고 있다.

개구리 같은 자세로 폴짝거리는 이중섭과 해맑은 표정으로 긴 머리를 휘날리는 풍만한 부인, 그리고 두 아들은 고개를 돌리거나 뒤로 젖혀 신난 표정을 하고 있다. 이처럼 각자의 본성에 따른 개성이 그대로 드러날 때 해학적이다. 같은 주제를 숭고하게 표현한 마티스와 해학으로 표현한 이중섭의 차이가 극명하게 대비된다. 마티스의 그림이 다소 관념적인 춤이라면, 이중섭은 생활 속에서의 자신의 체험을 토대로 그린 것이기에 감정이입이 되어 춤 동작에 생동감이 넘친다.

그는 전쟁으로 가난을 피할 수 없었지만, 그것을 열등한 조건으로 생각하지 않고, 차이로서 받아들였다. 그의 작품세계에서 큰 비중을 차지하고 있는 은지화는 가난했기 때문에 나올 수 있는 그림이었다. 돈이 없어서 재료를 구하기가 쉽지 않고, 떠돌이 생활로 큰 그림을 그리기가 어

4.9 이중섭, 〈은지화〉, 1950년대

려워서 궁여지책으로 담뱃갑 속의 은박지를 이용하게 된 것이다. 은박
지를 날카로운 못으로 눌러 고려청자의 상감기법처럼 그리면서 그는 오
히려 독특한 자기만의 양식을 찾을 수 있었다.

〈은지화銀紙畵〉[4.9]에서도 그의 장난기는 여전하다. 그는 가족들에 둘러
싸여 그림을 그리고 있고, 아이들은 그림에 자신들의 모습이 그려지는
것을 흥미롭게 바라보고 있다. 그림 밖의 아이가 그림 안의 물고기를 낚
시질하는 등 뒤죽박죽되어 있다. 작은 은박지가 그의 낭만과 환상을 펼
쳐 보이기에 충분하리만치 커 보인다.

이중섭의 예술은 삶의 역경에 좌절하지 않고, 오히려 그것을 반전의

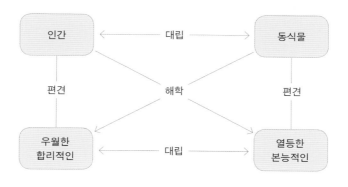

이중섭 작품의 해학적 의미구조

기회로 삼는 해학의 정신이 있었기에 가능했을 것이다. 그의 가족 시리 즈에서 해학적인 요소는 인간과 동물, 남녀노소가 권위적 위계와 차별 없이 놀이로서 하나 되는 것이다. 그에게 놀이의 세계는 단순히 스트레 스를 해소하기 위한 일시적인 수단이 아니라 우리가 인생에서 도달하고 자 하는 낭만적인 이상세계다. 즐거운 놀이는 몰입을 가능하게 하여 무 아지경의 상태로 인도하기 때문이다.

　나와 타자의 구분이 사라지는 무아지경에서 우리는 집착과 편견에서 벗어나 참다운 본성을 느낄 수 있다. 그때 비로소 선악이나 미추 같은 이 원적인 분별에서 벗어나 생명의 약동과 본성의 자유를 누릴 수 있는 것 이다. 이중섭의 작품에서 인체의 과장된 몸짓과 변형은 바로 이러한 자 유로운 유희본능이 발현된 결과다. 이것은 바보 같은 동작으로 비웃음 을 유발하는 희극적 웃음과 달리 인간의 본성에서 나오는 생명의 활기 다.

장욱진

천진한 동심으로 바라본
유쾌한 세상

●

장욱진張旭鎭(1917-90)의 해학은 세속에 물들지 않은 인간의 본성과 천진한 동심에서 나오는 것이다. 그의 예술적 스승은 다름 아닌 어린아이다. 우리는 사회에서 정치적인 사람들을 만나게 되면 경계심이 작동하여 긴장하고 경직되지만, 해맑은 아이들을 보면 유쾌해지고 미소짓게 된다. 그들의 행동은 엉뚱하고 이성적 분별력이 없어 보이지만, 불가능을 가능하게 하는 유쾌한 상상력과 해학이 있기 때문이다.

아이들의 해학은 천진한 본래면목과 유희본능에서 나오는 것이다. 아이들은 성장하면서 사회생활을 위한 금기와 규범들을 배우게 된다. 그로 인해 사회적 주체로 거듭나게 되지만, 동시에 자신의 본능과 본성을 억압받게 된다. 그러면 경직된 사회의 관습적 틀에 갇히게 되어 자존감이 떨어지고, 자신의 고유한 빛깔과 본성을 잃게 된다. 이것은 자신의 개성을 표현해야 하는 예술가들에게는 치명적인 결과를 가져다준다.

장욱진은 일제 강점기와 한국전쟁 등 격동의 시대를 살면서도 항상 동

© 사진작가 강운구

4.10 장욱진

심의 세계를 동경하고 자신의 본성을 잃지 않으려고 노력했다. 젊은 시절 일본에 유학하여 도쿄제국미술학교에서 서양화를 전공했지만, 그곳의 가르침과 유행에 끌려가지 않은 것도 이러한 의지 때문이다. 그래서 그의 그림은 서양화의 재료인 유화를 사용하면서도 소박하고 해학적인 한국인의 미의식이 배어 있다.

그는 한국전쟁 직후인 1954년 서울대학교 교수가 되었지만, 교수의 길과 작가의 길이 다르다는 것을 깨닫고 6년 만에 사임했다. 어린이처럼 순수하고 자유로운 영혼을 지닌 그에게 교수라는 권위가 잘 어울리지 않았기 때문이다. 틀에 박힌 도시 문명을 싫어한 그는 이후 경기도 덕소와 용인 등 인적이 드문 시골에 거처를 정하고, 자연에 취해 작품 제작에만 전념했다.

4.11 장욱진, 〈자동차가 있는 풍경〉, 1953

그의 초기 작품 〈자동차가 있는 풍경〉[4.11]은 한국전쟁 중에 부산 광복동으로 피난하여 생활하면서 그곳 풍경을 그린 것이다. 비뚜름한 선으로 빨간 벽돌 집 위에 파란 자동차를 중앙에 큼지막하게 묘사하고, 위에는 전통 서양화의 원근법이나 명암법을 무시하고 마을 풍경을 작고 밀도 있게 그렸다. 단순화된 형태와 크기를 멋대로 변형하여 마치 7~8세 정도의 어린이의 그림을 보는 듯하다. 대개 이 시기의 아동은 대상을 바로 눈앞에서 보고 그려도 사실대로 묘사하지 않고, 자신이 인지한 대로 변형해서 그린다. 이처럼 시각에 의한 객관성에 의존하지 않고, 마음으로 인지한 방식으로 그리기 때문에 어린이들은 진솔하고 개성 있는 표현이 가능하다.

서양의 고전주의 미술이 눈에 의한 사실적인 재현에 치중했다면, 현대미술은 자기만의 주관적 개성을 중시한다. 그리고 이를 위해서는 숙련된 기술보다 어린이들처럼 대상을 주관적으로 바라볼 수 있는 능력이 요구된다. 그래서 마티스는 "예술가는 어린이의 눈으로 세상을 바라봐야 한다"라고 주장했다. 피카소 역시 "모든 아이는 예술가다. 나는 어린아이처럼 그리는 데 80년이 걸렸다"라고 말했다.

장욱진은 해방 직후 잠시 국립중앙박물관에서 일할 때 종종 어린이박물관에 들러 어린이들의 그림을 관심 있게 보았다. 그는 "화가는 나이를 먹는 게 아니라 뱉어내는 것"이라며, 자신의 정신연령을 일곱 살이라고 말하기도 했다. 그러나 이미 사회생활에 젖은 어른이 어린이의 눈으로 세상을 바라보는 것은 결코 쉬운 일이 아니다. 이를 위해서는 비본질적이고 불필요한 것들을 버리고 비워야 하는데, 사실 필요한 것들을 채우는 것보다 불필요한 것들을 버리는 것이 더 어려운 일이다.

4.12 장욱진, 〈얼굴〉, 1957

4.13 파울 클레, 〈세네치오〉, 1922

　그의 작품 〈얼굴〉4.12은 둥근 한 그루의 나무가 화면을 가득 채우고, 나무 위에 집 한 채가 놓여 있다. 집 좌우로는 해와 달이 공존하고, 그 양옆으로 길이 난 집과 뒤집힌 집 한 채가 있다. 둥근 나무 안에는 단순하게 눈, 코, 입을 그려 넣어 어린아이의 얼굴처럼 보이게 했다. 이처럼 둥근 형태를 사람의 얼굴로 만드는 것은 아동들의 전형적인 심리다. 상상력이 풍부한 아이들의 눈에는 모든 것이 유기적으로 연결되어 있고, 자유로운 변형이 가능하다.

　아동 미술에서 영감을 얻은 파울 클레의 〈세네치오〉4.13도 이와 유사한 경향을 보여준다. 클레 역시 어린이들의 표현력에서 창작의 원리를 발견하고, 아이들의 눈으로 본 세상을 그리고자 했다. 무대 예술 공연가인 세네치오의 초상화를 그리면서 그는 도식적으로 얼굴을 단순화하고 여

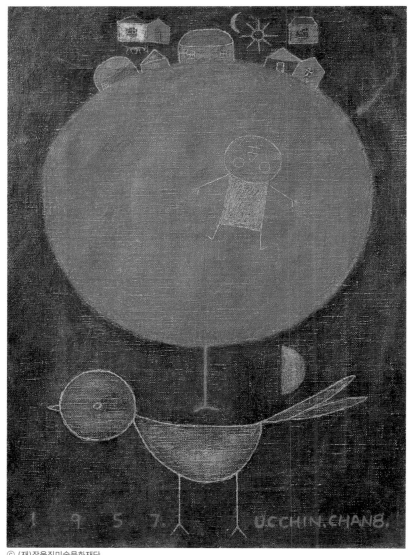

4.14 장욱진, 〈나무와 새〉, 1957

4장 현대미술로 계승된 해학의 미학

러 조각으로 나누어 실재와 무관한 다양한 색채를 밀도 있게 칠했다. 그 결과 아동화처럼 우스꽝스러운 눈을 가진 초상화가 되었다.

클레는 "예술은 보이는 것을 재생산하는 것이 아니라, 보이지 않는 것을 보이게 만드는 것이다"라는 신념을 가지고 있었다. 보이지 않는 힘을 느끼기 위해서는 어린이의 상상력이 필요하므로 그는 "나는 갓난아이가 되어 원초적인 상태에 도달해보고 싶다"라고 말했다.

장욱진과 클레의 공통점은 작은 크기의 캔버스에 대상을 단순화하고 밀도 있게 그렸다는 것이다. 붓과 캔버스가 만나는 순간의 떨림을 고스란히 전달하기 위해서 그들은 작은 캔버스를 선택했다. 아이들 그림에서 선이 비틀거리고 어설퍼 보여도 생생하게 살아 있는 것은 관습적으로 그리지 않고 자신의 내면을 고스란히 반영하기 때문이다.

클레의 작품이 대상을 단순화하고 면을 분석하여 추상성에 도달했다면, 장욱진은 아동들의 상상력을 통해 자유로운 변형과 개체들의 상호관계에 주목했다. 그런 점에서 장욱진의 작품은 모든 만물은 상호의존적이라는 불교의 연기설과 관련이 있다. 어렸을 때부터 불교와 인연을 맺은 그는 "성스러움과 세속적인 것이 둘이 아니라 하나다"라는 선불교의 '성속일여聖俗—如' 사상을 신봉했다.

작품 〈나무와 새〉4.14에서 그는 커다란 새 한 마리와 나무 한 그루를 그렸다. 나무 위에는 집들이 옹기종기 모여 있고, 나무 안에는 고개를 뒤로 젖힌 아이가 있다. 이처럼 그의 그림의 주제는 어떤 거창한 사건이 아니라 그냥 눈을 뜨면 마주하는 자연의 일상이다. 그의 작품에서 해와 달이 공존하고, 무거운 집이 나무 위에 올라가는 것은 시간과 중력을 초월한 유아적 상상력의 결과다.

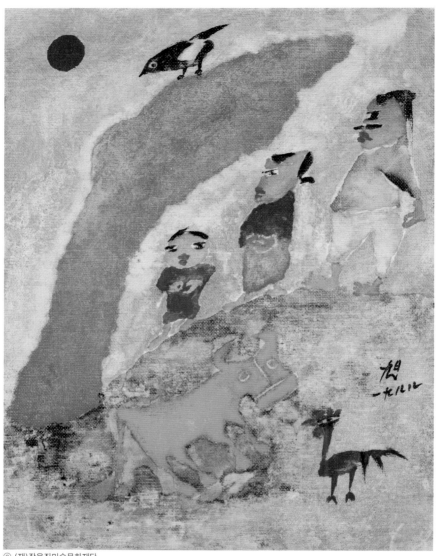

4.15 장욱진, 〈가족〉, 1988

이처럼 시간과 중력을 초월한 자유분방한 상상력은 자연에 취해 나오는 것이다. 그는 인생의 대부분을 무언가에 취해 살았다. 평상시에는 자연에 취해 그림을 그렸고, 쉴 때는 주로 술에 취해 살았다. 그림이 안되고 갈등이 생기면 그는 열흘이고 스무날이고 안주도 없이 술을 마셨다. 취하면 논리적이고 이성적인 분별력이 약해지고 세계를 통일감 있게 인식하려는 감성적 상상력이 증진된다. 그럴수록 나와 타자의 괴리감이 사라지고, 타자를 마음으로 사랑하게 된다. 그의 예술적 상상력은 이러한 취함의 철학에서 비롯된 것이다.

> 취한다는 것, 그것은 의식의 마비를 위한 도피가 아니라 모든 것을 근본에서 사랑한다는 것이다. 악의 없이 노출되는 인간의 본성을 순수한 것으로 받아들이고 모든 것을 사랑하려는 마음을 가짐으로써 이기적인 내적 갈등과 감정의 긴장에서 해방되는 것이다. 그리고 동경에 찬 아름다움의 세계와 현실 사이에 가로놓인 우울한 함정에서 절망 대신에 긍정의 발판을 마련하려는 것이다.[•]

그는 자신의 온 감각을 열어 몽환적으로 취한 상태에서 주체의 내부와 외부, 자신과 우주를 연결한다. 그러면 경직된 논리와 물리적인 법칙에서 벗어나 어린이처럼 순수하고 자유로운 정신의 유희가 일어난다. 그의 그림에서 알딸딸한 취기가 느껴지는 것은 이 때문이다.

취하면 기분이 유쾌해지고 무엇이든지 가능할 것 같은 정신의 활력이

• 장욱진, 『강가의 아틀리에-장욱진 그림 산문집』(민음사, 1999), p.60

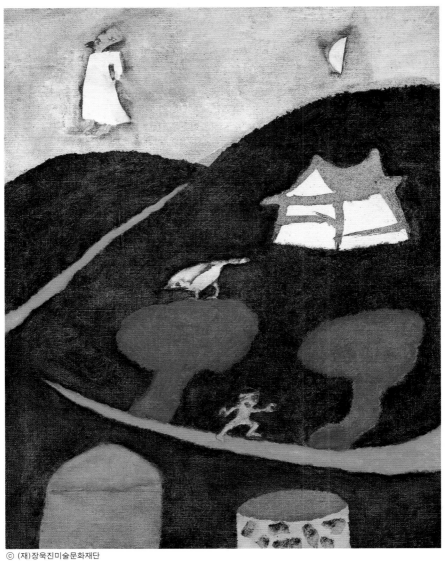

4.16 장욱진, 〈밤과 노인〉, 1990

생긴다. 그러면 나와 타자, 현실과 환상의 이분법적 경계가 사라지고 몽환적인 상태에 이르게 된다. 그의 그림은 객관적인 현실도, 이상적인 환상도 아니고, 몽환적으로 취해서 본 현실이다. 이것이 서양의 탈속적인 낭만주의나 무의식으로 나아가는 초현실주의와 다른 지점이다. 서양의 낭만주의에서 현실과 낭만은 이분법적으로 분리되고, 초현실주의에서는 의식과 무의식이 명백히 구분된다. 그러나 장욱진의 그림에서는 현실과 이상, 의식과 무의식, 인간과 자연이 이원적으로 분리되지 않고 하나로 접화되어 상생의 관계를 이룬다. 이러한 점은 한국미술의 특징이자 장욱진 회화의 중요한 미학적 특징이다.

진한 취기가 느껴지는 그의 작품 〈가족〉[4.15]은 부인과 아들 외에도 바람에 흔들리는 나무와 그 위에 앉은 새, 천진한 눈빛의 소와 닭이 강렬한 태양 아래 한 가족으로 어우러져 있다. 이들은 모두 자연에 취해 무심한 눈빛으로 자신의 본성을 드러내고 있다. 이처럼 평화로운 가족 모임에 사회적 이데올로기와 계급적 차별의식이 개입할 틈이 없어 보인다. 이들은 그냥 존재 자체로도 행복해 보인다.

그의 말년 작품인 〈밤과 노인〉[4.16]에서 그는 자신의 죽음을 예감한 듯, 도인 같은 흰옷을 입고 달이 뜬 밤하늘을 훨훨 날고 있다. 그의 가족들은 이 작품의 느낌이 이상해서 장롱 속에 숨겨 두었다고 한다. 그때까지 건강을 유지하던 그는 이 그림을 그린 뒤 두 달 후쯤 갑자기 사망했다. 죽기 하루 전날 그는 해묵은 종이 뭉치 속에서 먹그림을 가려내고, 마음에 들지 않는 것들은 다 태워버렸다. 그리고 자신의 유골은 백혈병으로 일찍이 사망한 막내아들이 있는 곳에 뿌려달라고 했다. 자기의 죽음을 예견하고 그동안 가슴 속에 묻어 두었던 아들 곁으로 갈 준비를 한 것이다.

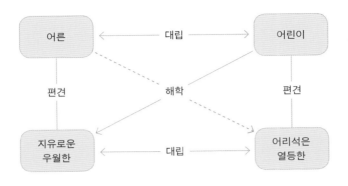

<div align="center">장욱진 작품의 해학적 의미구조</div>

그림에서 아들은 칠흑같이 어두운 밤을 헤매고 있다.

합리적 이성보다 자신의 직관을 신뢰했던 장욱진은 기인 같은 삶을 살면서 죽는 순간까지 자신을 관조하고 객관화했다. "산다는 것은 소모하는 것이다. 나는 내 몸과 마음을 죽는 날까지 그림을 위해 다 쓰고 가겠다"라던 그의 말처럼 그는 죽는 순간까지 오직 그림을 위해 살았다. 그는 수시로 "나는 심플하다"라는 말을 되뇌며, 세상과 타협하지 않고 자연과 더불어 고독과 풍류를 즐긴 도인 같은 작가였다.

그에게 자연은 서양의 고전주의자들처럼 정복해야 할 대상도 아니고, 낭만주의자들처럼 범접할 수 없는 숭고한 대상도 아니다. 그저 술처럼 내 몸에 들어와 기분 좋게 나를 취하게 하는 존재이며, 나와 더불어 살아가는 이웃이다. 그의 해학은 온몸으로 자연에 취해 천진한 동심으로 돌아가 자유로운 유희본능에서 나오는 자유로움에서 비롯된다. 그에게 동심은 자신이 지향하는 인간의 모델이자 예술의 이상이었다.

그는 어린이를 어른보다 열등한 존재가 아니라 더 자유롭고 우월한 대상으로 보았다. 어른은 어린이보다 지식과 경험에서는 우월하지만, 천진한 본성에서는 이와 반대일 수 있다. 따라서 어린이는 어른으로부터 일방적으로 배우고 훈육되어야 할 대상이 아니다. 이들은 우열의 관계가 아니라 서로에게 배워야 할 평등한 관계다. 장욱진은 어른이 되어서도 어린이의 천진성을 잃지 않기 위해 인생을 바친 해학적인 화가였다.

이왈종

만물과 평등하게 어우러지는
일상의 극락

이왈종李曰鐘(1945-)은 작품에 '서귀포 왈종'이라는 사인을 넣는데, 이처럼 사인에 지명을 쓰는 것은 흔치 않은 일이다. 그만큼 그의 예술이 제주의 풍광과 깊은 교감으로 이루어졌다는 것이다. 1979년부터 대학교수로 재직하던 그는 조직생활에 싫증을 느끼고, 그리고 싶은 그림을 마음껏 그리기 위해 불안정한 전업 작가로의 모험을 선택했다. 1990년 서울의 도시생활을 청산하고, 제주도 서귀포로 내려간 이후 그는 줄곧 제주를 소재로 예술혼을 불태우고 있다.

제주는 조선시대 추사 김정희가 유배생활을 하면서 추사체를 완성했고, 한국전쟁 때 이중섭이 피난생활을 하면서 치열하게 작품활동을 한 곳이다. 서귀포의 자연은 창작의 열정으로 불타는 그에게 예술적 영감을 채워주기에 충분했다.

그는 모든 작품의 제목을 〈제주생활의 중도〉라고 표기하는데, '중도中道'는 초기부터 이어지는 그의 일관된 주제다. 이는 극단에 치우치지 않

4.17 이왈종

는 평상심을 의미하는 불교 용어다. 석가모니는 모든 존재는 무상하여 독립된 실체가 있는 것이 아니라 인연에 따라 서로 의지하고 바탕이 되는 관계에 있다고 보았다. 즉 "이것이 있어서 저것이 있고, 이것이 일어나기 때문에 저것이 일어나는" 연기緣起의 법칙을 이해할 때, 희로애락의 감정에 끌려가지 않고 집착에서 벗어날 수 있다는 것이다.

　유교에서도 이와 비슷한 개념으로 '중용中庸'이라는 말이 있다. 중용은 기울어지거나 의지하지 않고 지나치거나 모자라지도 않는 균형 잡힌 평상심을 의미하며, 고명한 진리를 추구하면서도 일상에서 벗어나는 것을 경계한다. 그가 추구하는 중도나 중용의 개념은 모든 존재가 우열과 주종이 없이 평등하게 어우러지는 세상이다.

　낮에는 온갖 아름다운 꽃들과 새들이 지저귀고, 반딧불이 날아다니는

4.18 이왈종, 〈제주생활의 중도〉, 1993

밤이면 풀벌레와 곤충들의 오케스트라가 연주되는 낙원 같은 제주도에서 그는 모든 존재가 완벽하게 자기질서를 유지하며 평등하게 어우러지는 자연의 이치를 깨달았다. 그것은 타인을 지배하기 위해 치고받고 싸우는 인간들의 사회와 극명하게 대비되는 것이었다.

> 도대체 인간에게 행복과 불행한 삶은 어디서 오는가. 인간이란 세상에 태어나서 잠시 머물다 덧없이 지나가는 나그네가 아닐까. 살다 보니 새로운 조건이 갖춰지면 새로운 것이 생겨나고 또 없어지는 자연과 인간의 모습들에서 연기緣起라는 삶의 이치를 발견하고, 중도와 함께 그것을 작품으로 표현하려고 하루도 쉬지 않고 그림 그리는 일에 내 일생을 걸었다. (작업 노트)

1993년 작품 〈생활 속의 중도〉^{4.18}는 한지를 이용한 부조 작업이다. 낯선 제주에 처음 와서 그는 온갖 잡념을 잊으려고 일부러 노동이 많이 들어가는 부조 형태의 작업을 선택했다. 스님이 목탁을 두드리듯 아침에 눈을 뜨면서부터 잠들 때까지 두드리고 때리는 노동을 통해 그는 번뇌에서 벗어나고자 했다. 그렇게 만들어진 작품은 식물과 동물과 인간이 주종과 대소가 없이 함께 무중력 상태에서 어우러지는 풍경이 되었다. 이후 중력의 지배에서 벗어나 형태들이 자유롭게 서로 인연을 맺고 다툼 없이 어우러지는 세계는 이왈종 작품의 전형적인 특징이 되었다. 여기에는 불교의 중도 철학에 기반을 둔 만물 평등사상이 자리하고 있다.

1997년 작품 〈생활 속의 중도〉^{4.19}는 외형적으로 산수화의 형식을 하고 있지만, 기존 산수화의 형식에서 완전히 벗어나 있다. 보름달이 떠 있고

4.19 이얄종, 〈생활 속의 중도〉, 1997

비행기가 날아가는 하늘은 칠흑 같은 어둠인데, 산에는 세상만사가 그물망처럼 얽혀 있다. 자세히 보면, 각종 꽃과 물고기와 새, 그리고 집과 자동차와 인간들까지 그야말로 모든 존재가 하나의 유기체를 이루면서 어우러져 있다. 이러한 독특한 조형 언어는 시각의 논리에서 벗어나 마음 가는 대로 그리는 민화의 유희본능과 모든 미물을 소중히 여기는 불교의 중도 철학이 융합된 결과다.

> 내게 있어 중도는 평상심이다. 사랑과 증오가 결합해 연꽃이 되고, 쾌락과 고통이 만나 사슴이 되며, 충돌과 분노는 하나가 돼 하늘을 나는 물고기가 된다. 오만함과 욕심까지 어느새 춤이 돼 자유를 만끽하는 것이 중도의 세계다. (「헤럴드 경제」, 2010. 4. 15.)

숨은그림찾기 하듯이 그림 안을 자세히 들여다보면, 소소한 일상에 심취한 사람들의 모습이나 남녀의 사랑 장면을 발견할 수 있다. 그의 그림에서 종종 만나게 되는 에로틱한 장면은 원초적 본능을 통해 세속적인 것과 성스러운 것의 경계를 와해하려는 것이다. 실제로 고대인들은 성행위를 신성시하여 종교의식으로 치르기도 했다. 이왈종의 작품에서도 성스러운 것과 세속적인 것은 대립을 이루지 않고 융합되어 있다.

흙으로 만든 〈생활 속의 중도-향로〉[4.20]는 향로를 불교의 탑 형식으로 만든 것이다. 각각의 층마다 에로틱한 장면이 새겨져 있고, 전체의 형태는 남성의 성기를 연상시킨다. 불교에서 탑은 부처와 불심을 상징하는 성스러운 예배의 대상인데, 이것을 세속적인 형상으로 만든 것이다.

불교 용어인 '범성일여凡聖一如'는 "평범한 사람과 성자는 구별이 있으

 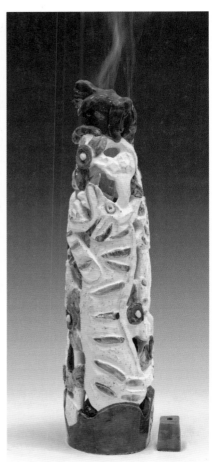

4.20 이왈종, 〈생활 속의 중도–향로〉,
2000, 테라코타

4.21 이왈종, 〈생활 속의 중도–향로〉,
2010, 테라코타

나 그 본성은 일체 평등하다"라는 의미다. 이처럼 그는 성스러운 것과 세속적인 게 하나로 통하는 '성속일여聖俗—如'의 세계를 추구한다. 그래서 세속적인 일상을 통해 일상을 초월하는 우주적 화해에 도달하는 것이 그의 해학적 전략이다. 그의 작품에 초현실적 판타지가 있지만, 언제나 자신이 보고 체험하는 소소한 일상의 풍경들로 이루어지는 것은 이 때문이다.

그는 종종 테라코타로 향로를 제작했는데, 여기에는 숨은 사연이 있다. 그가 제주에 내려가 서귀포에 정착하는 데 큰 도움을 준 식당 사장 김씨는 예술을 사랑하여 이왈종의 열혈 팬이자 든든한 후원자를 자처했다. 그런데 그가 갑자기 뇌출혈로 사망하자, 이왈종은 그를 위해 49재를 치러주었다. 그리고 그의 방에 사진을 걸어 놓고 1년 동안 향을 피웠다. 향을 피우다 보니 향로가 마음에 들지 않아 가마를 구하여 직접 도자기 공예를 시작하게 된 것이다.

2010년 작품 〈생활 속의 중도-향로〉[4.21]에서 그는 온갖 삼라만상을 탑처럼 빚어 올렸다. 그리고 그 위에 원초적으로 사랑을 나누는 남녀의 모습을 올려놓아 만물과 인간이 하나로 어우러진 접화군생의 세계를 조형화했다. 밑에서 향을 피우면 사랑을 나누는 사람들 사이로 연기가 통과하며 영혼을 적시는 관능과 극락의 향내를 공중에 퍼트리게 된다.

테라코타로 만든 그의 〈제주생활의 중도〉[4.22]는 사랑을 나누는 인간과 물고기, 새, 꽃 등이 자유롭게 한데 섞여 하나의 군집을 이루고 있다. 여기에는 주종과 서열관계에서 벗어나 상생의 관계로 어우러진 존재들의 유희와 열락이 있을 뿐이다.

이왈종의 근작들은 〈제주생활의 중도〉[4.23]에서처럼 골프 치는 장면이

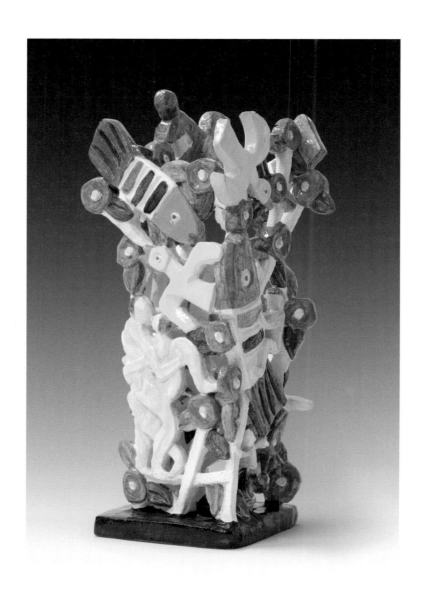

4.22 이왈종, 〈제주생활의 중도〉, 2010, 테라코타

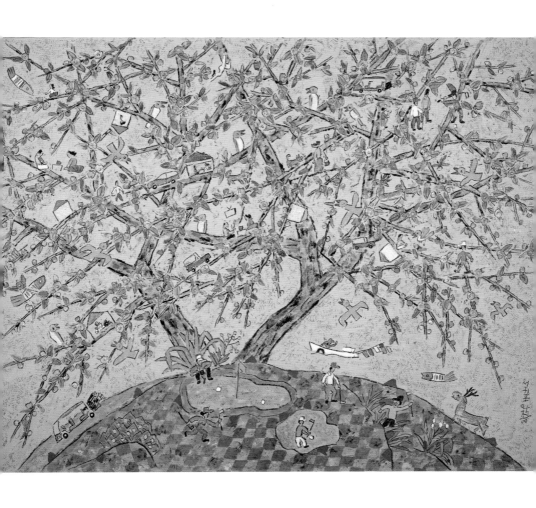

4.23 이왈종, 〈제주생활의 중도〉, 2012

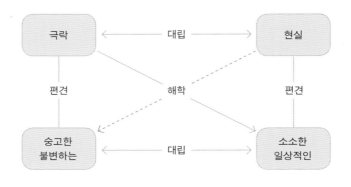

이왈종 작품의 해학적 의미구조

유난히 많이 등장한다. 제주에서 그림 말고 유일한 취미가 된 골프가 그의 일상으로 자리한 탓이다. 한국인들이 골프를 잘하고 좋아하는 이유는 아마도 지형과 바람과 인간의 감각이 조화를 이루는 자연친화적인 운동이기 때문일 것이다. 골프 치는 사람들은 초록색 잔디에서 자연과 동화되어 게임을 즐기고 있다.

화면 대부분을 차지할 만큼 커다란 나뭇가지에는 관능적인 홍매화가 가득하다. 이른 봄에 제주는 엄동설한을 이기고 핀 매향으로 가득하다. 매화나무 가지에는 집과 자동차, 사람들이 열매 맺듯 그려져 있고, 그 사이를 물고기와 노란 새들이 날아다니고 있다. 화사한 원색의 조화 속에 동식물과 인간이 함께 어우러져 자유롭게 만나고 헤어진다. 그는 매 순간 변화하는 자연의 존재들과 일회적인 만남을 감각으로 느끼고 소통하며 열락을 조형화하고 있다.

이러한 화려한 판타지는 시간의 흐름 속에 머지않아 사라질 것이기에

슬픔을 머금고 있다. 존재하는 모든 것은 잠시 인연을 맺고 사라지는 환영일 뿐이다. 이왈종의 극락은 황금으로 빛나는 숭고한 장소가 아니라 소소한 일상이요, 불변하는 고정된 세계가 아니라 무수한 원인과 조건이 서로 관계해서 끊임없이 변화하는 세계다.

이왈종의 해학은 이러한 연기緣起의 질서 속에 모든 존재가 자유롭게 관계 맺고 부유함으로써 차별과 주종이 없는 평등한 세계를 그려 보이는 것이다. 그것은 생활하며 쌓인 마음의 때를 지우고, 소소한 일상에 감각적으로 몰입함으로써 집착을 무화하는 명상의 행위다. 여기에는 인간의 천진한 유희본능과 자유로운 영혼으로 낭만적 세계를 꿈꾼 민화의 정신이 담겨 있다.

주재환

부조리한 현실에 날리는
촌철살인의 블랙유머

●

주재환周在煥(1940-)은 1980년대 모더니즘의 형식주의에 대한 반발로 일어난 한국 민중미술 1세대 작가다. 그는 오윤, 김정헌 등과 함께 1979년 민중미술 운동의 모태가 된 '현실과 발언'의 창립 멤버로 참여하며, 예술의 사회참여와 현실의 부조리를 날카롭게 비판했다. 무거운 주제를 기발하고 유쾌한 해학으로 풀어내는 그의 작품들은 젊은 시절의 다양한 인생 경험과 낙천적이고 관조적인 생활 태도에서 비롯된 것이다.

중학교 때 화가의 꿈을 키운 그는 1960년 홍익대학교 미술대학에 입학했으나 형편이 어려워서 한 학기 만에 중퇴했다. 그리고 생계를 위해서 아이스크림 장사에서부터 피아노 외판원, 파출소 방범대원, 잡지사와 출판사 편집일 등 다양한 일을 마다하지 않고 했다. 그러면서 그는 한국사회의 적나라한 현실을 몸소 체험할 수 있었다.

작품 활동을 하지 않는 기간에는 문화예술계 인사들과 어울리며 미술과의 인연을 이어갔다. 1979년 민중미술 운동에 가담하면서 본격적으로

4.24 주재환

작품 활동을 시작하였지만, 그의 공식적인 첫 개인전은 60세 때인 2000
년에서야 이루어졌다. 아트선재센터에서 열린 개인전《이 유쾌한 씨를
보라》에서 그는 현대사회의 일그러진 모습을 날카롭게 풍자하며 미술계
의 주목을 받았다. 신선한 작업으로 작가로서의 역량을 인정받은 그는
2003년에 베네치아비엔날레 특별전에까지 참가하게 된다.

　그의 작품의 주제들은 대부분 무분별한 서구화에 따른 부작용과 배금
주의에 물든 자본주의 사회에 대한 비판, 그리고 소외된 노동과 환경파
괴, 청년실업 등 오늘날의 사회문제들을 다루고 있다. 그러나 그는 이러
한 주제들을 대부분의 민중미술 작가들처럼 무겁고 비판적으로 다루기
보다는 가벼운 위트가 넘치는 해학으로 다루었다.

　그의 작품 〈몬드리안 호텔〉[4.25]은 몬드리안의 기하학적 추상 작품을 패

4.25 주재환, 〈몬드리안 호텔〉, 1980

러디한 것이다. 몬드리안은 "미술이란 자연계와 인간계를 체계적으로 소거해 가는 것"이라고 주장하며, 미술에서 수평선과 수직선, 그리고 삼원색만을 남겨 놓았다. 이처럼 인간의 삶과 자연을 떠난 "예술을 위한 예술"은 서구 모더니즘의 정신적 배경을 이루게 된다. 1960년대 이후 한국미술계는 이러한 서구의 모더니즘을 비판 없이 수용함으로써 자생력을 잃어가고 있었다.

주재환은 이러한 세태를 풍자하기 위해 몬드리안의 기하학적인 작품에 풍기문란한 한국식 러브호텔의 요지경을 그려 넣었다. 숭고한 몬드리안의 그림이 남녀가 음탕하게 사랑을 나누거나 춤을 추고, 먹고 싸는 천박한 장소가 되었다. 그림 속 흰 여백은 마치 호텔의 복도처럼 보인다. 그는 이런 식으로 삶에서 떠난 서구 모더니즘을 희롱하면서 사회현실을 외면하고 추상화만을 고귀한 것으로 평가하는 국내 미술계의 풍토에 시비를 걸었다.

그의 작품 〈계단을 내려오는 봄비〉[4.26]는 개념미술의 선구자 마르셀 뒤샹의 〈계단을 내려오는 누드 2〉[4.27]를 패러디한 작품이다. 뒤샹은 개념미술을 시도하기 전에는 입체주의의 영향을 받았다. 이 작품은 그 시기에 그린 것으로, 전통적인 소재인 여인의 누드를 분해하고 재구성하여 차가운 로봇처럼 보이게 하였다. 그리고 여기에 미래주의적인 시간성을 가미하여 계단을 내려오는 누드의 운동감이 느껴지게 했다. 이것은 사람의 움직임을 연속적으로 찍은 사진예술에 영향을 받아 아름다운 여인의 누드를 차갑고 무감각한 기계처럼 만든 것이다. 이 작품은 뉴욕에서 처음 열린 《아모리 쇼》에서 큰 주목을 받았다.

주재환은 이 작품을 패러디하여 아주 단순하게 검은 배경에 흰 계단을

4.26 주재환, 〈계단을 내려오는 봄비〉, 1980

만들고 계단의 각 층마다 서서 오줌을 누는 남자를 노란색으로 그렸다. 엉거주춤하게 서서 누는 오줌발은 아래 계단에 있는 사람의 머리 위로 떨어지고 밑으로 내려갈수록 오줌발이 굵어진다.

우리 속담에 "윗물이 맑아야 아랫물이 맑다"라는 말이 있듯이, 윗물이 오염되면 아래로 흐를수록 더 오염될 수밖에 없다. 이 작품은 위계적인 권력 구조의 불합리함이 밑으로 내려오면서 더 심해지는 세태를 은유적으로 풍자한다. 이러한 방식으로 그는 모나리자의 사진에 콧수염을 그린 뒤샹의 방식을 교묘하게 계승하면서 희롱했다.

그의 작품은 재료비가 적게 드는 것으로 유명하다. 뒤샹이 일상의 물건들을 주어다가 작품을 제작했듯이, 그 역시 쓰레기 분리수거일에 동네를 돌며 비닐, 쇼핑백, 잡지, 폐품, 깡통 등을 주워와 작품으로 활용한다. 좋은 착상이 떠오르면 문방구에 가서 천 원짜리 초등용 색연필을 사고 가위로 종이를 오려 즉석에서 작업하기도 한다. 그래서 그는 자신의 작품을 "1000원 예술"이라고 부르기도 한다.

4.27 마르셀 뒤샹,
〈계단을 내려오는 누드 2〉, 1912

4.28 주재환, 〈계단을 내려오는 봄비〉,
1980, 미술회관(현 아르코미술관)
《현실과 발언 창립전》 벽에 걸기 전
바닥에 놓인 작품 사진

4.29 주재환, 〈물vs물의 사생아들〉, 2005, 빨래건조대, 캔, 페트병

그의 설치 작품 〈물vs물의 사생아들〉[4.29]은 빨래건조대에 빈 페트병과 코카콜라 캔을 잔뜩 걸어놓고, 그 앞에 물이 담긴 표주박을 놓았다. 탐욕이 끝이 없는 소비 자본주의 사회의 부조리한 현실을 마시면 마실수록 갈증이 나는 탄산음료의 속성에 빗대어 표현한 것이다.

오늘날 자본주의 사회에서 가장 큰 문제 중 하나가 빈부격차다. 돈이 돈을 버는 사회구조에서 서민들은 아무리 노력을 해도 가난을 벗어나기가 쉽지 않다. 자본이 신분이 되어 대대로 세습되고, 오직 자본을 위해

4.30 주재환, 〈다이아몬드 8601개vs돌밥〉, 2010, 혼합재료

각종 부패가 성행하는 천민자본주의의 병폐는 작품성보다도 판매에만
열을 올리는 미술시장에서도 예외가 아니다.

　〈다이아몬드 8601개vs돌밥〉[4.30]은 영국 작가 데이미언 허스트를 풍자
한 작품이다. 허스트는 18세기 해골에 백금으로 실물 크기의 주형을 뜨
고 8601개의 순정 다이아몬드 조각을 박은 〈신의 사랑을 위하여〉라는

작품을 제작했다. 이 작품을 위해 1106.18캐럿의 다이아몬드가 사용되었고, 제작비만 약 200억 원이 들어갔다. 그리고 한 컨소시엄에서 5천만 파운드(약 920억 원)에 판매됨으로써 화제가 되었다. 그런데 허스트가 그 컨소시엄의 투자자 중 한 사람이라는 것이 알려지면서 논란이 되었다. 앤디 워홀 이후에 이러한 사업가형 예술가들이 속출하고 있다.

주재환은 돌이 담긴 냄비 위에 허스트의 작품을 붙이고, 그 아래에 『탐욕의 시대』라는 책 표지와 그 안에 실린 냄비 이야기를 붙여놓았다. 여기에는 "브라질 북구 판자촌에 사는 주부들, 저녁이면 냄비에 돌을 넣고 물을 끓이는 것이 다반사다. 배가 고파서 보채는 아이에게 조금만 기다리면 밥이 된다고 하면서 굶주림에 지친 자식이 빨리 잠들기를 바라는, 그 어미가 느끼는 수치심을 감히 무엇으로 가늠할 수 있으랴"라고 적혀 있다. 그는 탐욕으로 물든 현대미술과 브라질 판자촌의 현실을 대비함으로써 자본이 권력이 된 현대사회의 부조리한 세태를 풍자했다.

그는 이처럼 돈을 신처럼 절대시하는 천민자본주의와 배금주의를 희롱하고, 그 대안으로 과거의 정감 있던 공동체 사회를 동경한다. 그가 어린 시절을 보낸 1940년대는 지금처럼 휘황찬란한 도시문화를 상상하기 어려웠다. 텔레비전도 없고 라디오도 드물던 그 시절에 동네 사람들은 밤에 호롱불이 켜져 있는 사랑방에 모여서 구수한 이야기꽃을 피웠다. 특히 도깨비 이야기가 나오면 무서워서 뒷간에 가기도 어려웠다.

한국형 귀신이라 할 수 있는 도깨비는 초자연적인 힘을 지닌 무서운 존재지만, 인간을 살해할 만큼 잔인하지 않고 때론 어리석어서 인간의 꾀에 넘어가기도 하는 양면성을 지닌 존재다. 허무맹랑하고 신출귀몰하는 도깨비는 비합리적인 모호한 존재로서 한국인들의 자유로운 상상력

4.31 주재환, 〈이매망량 21〉, 2015, 무신도, 인쇄물, 색종이

을 열어주었다. 주재환은 과학만능시대에 그러한 도깨비를 다시 불러냄으로써 오늘날 계량화되고 합리주의에 갇힌 현대인의 경직성에 균열을 내고자 한다. 그에게 도깨비는 현대사회의 과학만능주의와 숨 막히는 경쟁 사회의 비정상적인 가치관을 무너뜨리는 상징적 존재다.

 그의 〈이매망량魑魅魍魎〉[4.31] 시리즈는 조선의 개국공신인 정도전이 전라도 회진에 유배되었을 때 만난 도깨비 체험담을 소재로 한 것이다. 을씨년스러운 어느 날 정도전이 방 안에서 홀로 잠을 청하는데 도깨비들

이 몰려들어 떠들어대자 그는 "왜 여기까지 와서 날 괴롭히느냐?"며 소리쳤다. 그러자 도깨비들은 "이곳은 원래 우리 도깨비가 사는 곳입니다. 당신이 우리에게 온 것이지 우리가 당신에게 간 게 아닙니다. 그런데 왜 우리에게 가라고 합니까? 당신은 사람들 사이에 끼지 못하고 멀리 쫓겨났는데, 우리가 반겨 놀아주니 오히려 고마워해야 하는 것 아닙니까?"라며 되레 큰소리쳤다. 도깨비의 말을 들은 정도전은 스스로를 부끄러워하며 글로 사과문을 썼다.

> 산언덕 바다 모퉁이에 대기가 음산하고 초목이 우거졌네.
> 사람 하나 없이 홀로 사는 내가 너를 버리면 누구와 같이 놀까.
> 아침에 나가 놀고 저녁에 같이 있으며.
> 노래 부르고 화답하며 세월 보내노라.
> 이미 시대와 어그러져 세상을 버렸는데 또다시 무엇을 구하랴.
> 우거진 풀밭에서 춤추며 오직 너와 같이 놀리라.

정도전은 온갖 도깨비를 의미하는 '이매망량'을 "사람도 귀신도 아니고, 어둠도 밝음도 아닌 한 존재非人非鬼非幽非明亦一物"라고 정의했다. 이처럼 정체불명의 도깨비는 사람들에게 기괴한 충격을 주는 존재지만, 경직된 현실을 일탈하게 하는 청량제 역할을 하기도 했다. 그러나 오늘날에는 서구의 과학적 합리주의가 팽배하고 기독교의 유일신 신앙이 들어오면서 도깨비 이야기는 우리 삶에서 완전히 추방되고 말았다.

과연 풍요로운 물질문명의 혜택을 누리는 현대인들은 과거 사람들보다 행복하다고 할 수 있을까? 오늘날 비약적인 경제성장에도 불구하고

주재환 작품의 해학적 의미구조

우울증과 자살률의 증가, 그리고 출산율의 저하는 어떻게 설명할 것인가. 이것은 인간성의 상실과 목적의식의 부재에서 오는 부작용이 아닐까? 주재환은 자본주의가 만든 배금주의 가치관과 그에 빌붙은 사회적 권력을 희롱하고, 인간의 근원적인 행복을 질문한다.

그에게 행복은 물질적으로 부유하고 값비싼 것들을 소유하는 데서 오는 만족감이 아니다. 이러한 편견을 뒤집기 위해 그는 오히려 천박하게 보이고 값싼 것들의 가치에 주목한다. 그의 작품 재료는 데이미언 허스트의 다이아몬드처럼 부유한 재료가 아니라 1000원이면 살 수 있는 값싼 재료이거나 길거리에서 주어온 물건들이다. 그에게 작품의 재료비를 질문하는 것은 실례다. 그의 작품은 번뜩이고 재치있는 아이디어에 의존하고 있지만, 서양의 개념미술처럼 근엄하고 심각하지 않다. 무거운 사회적 주제를 다루면서도 그는 언제나 거부감 없는 가벼운 촌철살인의 해학으로 보는 이를 미소 짓게 한다.

최정화

.

평범한 물건에서 길어 올린
숭고한 아우라

.

●

최정화崔正和(1961-)는 대학에서 회화를 전공했지만, 조각과 설치, 실내장식 등 거의 모든 영역을 넘나드는 작가다. 1987년《중앙미술대전》에서 회화로 대상을 받고 그 상금으로 유럽여행을 다녀온 이후, 그는 회화 작품을 다 불태워 버리고 토털 아티스트로 거듭났다. 그가 1989년에 만든 가슴시각개발연구소는 명함, 잡지, 도록 디자인에서부터 영화, 실내장식, 건축, 무대 디자인, 공공미술에 이르기까지 거의 모든 영역을 넘나들며 닥치는 대로 만들고 디자인한다.

　인사동의 쌈지길, 인사미술공간, 서울문화재단 등의 예술 관련 기관뿐만 아니라 패션 매장부터 술집에 이르기까지 곳곳에서 그의 작품을 발견할 수 있다. 우리 삶의 공간에 깊이 침투하여 있는 그의 재기발랄한 작품들은 한결같이 너무 친숙해서 당황하게 만들고, 예술에 대한 우아하고 고상한 관념을 속절없이 무너뜨리는 유쾌한 반전이 있다.

4.32 최정화

4.33 최정화, 〈청소하는 꽃〉, 2013, 청소도구

그의 작품 〈청소하는 꽃〉[4.33]은 일상에서 사용하는 청소도구를 화분에 핀 꽃처럼 연출한 것이다. 쓰레기를 치우는 하찮은 물건이 졸지에 미술관에 들어와 화려한 꽃 조각으로 거듭났다. 알록달록하고 울긋불긋한 청소도구들의 변신이 눈부시다.

그의 작품은 이처럼 평범한 일상의 물건을 별다른 가공 없이 아름다운 조형물로 변화시키는 유쾌한 반전이 있다. 여기에는 미와 추의 이분법적 차별을 무너뜨리고, 하찮은 존재를 존귀하게 만들고자 한다는 점에서 해학적이다.

이처럼 상업적으로 대량생산된 물건들을 예술로 둔갑시키는 일은 팝아트의 전형적인 전략이다. 팝아트는 고급예술의 엘리트주의에 대한 저항으로 하찮은 일상을 예술의 중심에 놓고자 했다. 앤디 워홀은 슈퍼마켓에 진열된 상품을 그대로 만들어 전시장에 가져다 놓기도 하고 "대통령이 마시는 코카콜라나 내가 마시는 코카콜라는 같다"라며 실크스크린으로 콜라병을 찍어내기도 했다. 여기에는 작가의 아우라를 빙자하여 상업적으로 타락한 추상표현주의에 대한 비판과 냉소가 있다.

최정화의 작품 역시 일상용품이 주제로 등장한다는 점에서 팝아트로 볼 수 있지만, 서구 팝아트와 달리 한국인 특유의 정감과 해학이 느껴진다. 그가 선택하는 오브제들은 진솔하게 살아가는 평범한 사람들의 이야기가 담겨 있다. 땀 흘려 일하는 청소부의 거친 숨소리와 뻥튀기 장수의 고함소리, 재래시장에서 장사하는 아줌마들의 웃음소리, 트럭에 토속품을 잔뜩 싣고 거리를 돌며 흥정을 하는 장사꾼들의 구수한 이야기 등이 환기되는 오브제들이다.

4.34 최정화, 〈꽃의 향연〉, 2015, 그릇, 75.5×122×290cm

그의 작품은 특히 탑처럼 쌓아 올린 형태가 유난히 많다. 이것은 평범한 물건을 숭고하게 만드는 전략이다. 고대부터 한국에는 마을 어귀나 고갯마루에 돌무더기를 쌓아 올린 서낭당을 만들고 소원을 비는 문화가 있었다. 이것은 한국인의 토속적인 천신신앙이나 천지인사상에 기반한 문화로 하늘의 천신에게 간절한 소망을 전달하기 위함이다. 한국의 탑은 이러한 서낭당 문화의 연장이다. 인도의 스투파가 무덤형식이고, 중국의 탑이 건축형식이라면, 한국의 석탑은 조각처럼 간소화되어 위로 갈수록 점차 줄어드는 체감률을 통해 하늘을 향한 신앙을 표현했다.

최정화의 〈꽃의 향연〉[4.34]은 어머니의 정성과 손맛이 담긴 밥상을 석탑의 형식으로 쌓아 올린 것이다. 과거에 어머니들이 소반에 정화수를 떠놓고 정성을 다해 천지신명께 기도할 때 사용된 사발은 영혼을 불러내는 도구다. 이처럼 그가 선택한 오브제들은 단순히 소비되는 물건이 아니라 한국 여인들의 따스한 마음과 정성을 환기하게 하는 것들이다.

그의 오브제는 변기를 전시한 마르셀 뒤샹의 차가운 개념미술이나 클래스 올덴버그처럼 일상의 물건을 크게 확대하여 충격을 주는 팝아트의 오브제 개념과는 차이가 있다. 최정화는 "예술가의 역할은 영매, 매개자, 샤먼이 하는 일과 같은 것"이라고 생각한다. 그래서 그는 무당이 방울과 부채를 통해서 혼령을 불러내고 죽은 자와 산 자를 소통시키듯이, 오브제를 신비하고 초월적인 세계를 연결하는 도구로 다룬다. 한국 고유의 사상인 천지인사상에 의하면, 인간은 무당처럼 하늘과 땅을 이어주는 존재로서 하늘의 속성인 창조적 정신과 땅의 속성인 육체를 잘 조화하여 천지 부모의 뜻을 구현하는 존재다.

4.35 최정화, 〈카발라〉, 2013, 소쿠리, 스틸 프레임, 대구미술관

그의 기념비적인 작품 〈카발라〉⁴·³⁵는 시장에서 파는 싸구려 플라스틱 소쿠리로 만든 것이다. 그는 1990년대 초부터 재래시장에서 파는 소쿠리에 매력을 느껴 종종 작품의 재료로 사용했다. 소쿠리는 원래 대나무로 만들어 식료품을 담거나 물로 씻은 식품을 담는 용도로 사용되었다. 짜임새가 촘촘하여 쌀처럼 알이 작은 식품을 담아도 새지 않고 물만 빠지기 때문에 여인들이 애용하던 물건인데, 요즘에는 플라스틱 제품으로 만들어져 대량 생산되고 있다.

그는 크고 작은 붉은색과 녹색의 소쿠리를 맞대어 타원형을 만들고 18m 높이의 거대한 조형물을 만들어 설치했다. 시장에서 파는 소쿠리의 색깔과 형태가 원래 이렇게 아름다웠나 싶을 정도로 유쾌한 반전이 있다. 작품 제목이기도 한 '카발라Kabbala'는 중세 유대교의 신비 사상이다. 그는 하찮은 물건으로 여기는 소쿠리를 통해 신비하고 숭고한 아우라를 창출함으로써 우리의 일상이 곧 예술이고, 예술이 곧 종교라는 사실을 주장하고자 한다.

그의 작품 〈늙은 꽃〉⁴·³⁶은 옛날 여인들이 세탁할 때 사용하는 빨래판을 모아 놓은 것이다. 오랜 세월의 흔적과 여인들의 삶이 고스란히 배어 있는 빨래판들은 고풍스러운 색감과 잔잔한 물결 문양이 신선하게 다가온다. 비슷하지만 각기 다른 역사와 모양을 지닌 빨래판들이 모여서 거대한 하모니를 이루고 있다. 여기에서 우리는 찌든 때가 묻은 옷을 개울물에 담갔다가, 거친 손으로 비누칠을 하고 방망이질을 해대며 도란도란 이야기꽃을 피웠을 여인들의 모습을 떠올리게 된다.

지금은 문명이 발달하여 세탁기가 자동으로 빨래에서 건조까지 다 해주지만, 옛날에는 여인들이 개울가에 모여 손으로 방망이질을 하며 빨

4.36 최정화, 〈늙은 꽃〉, 2015, 국립현대미술관 설치 장면

래를 해야 했다. 과거 빨래터는 여인들의 공간이면서 온갖 소문과 정보
가 삽시간에 퍼져나가는 소통의 장소였다. 남편이나 자식 이야기부터
시어머니의 흉과 마을 사람들의 소문이 모두 그곳에서 전해지곤 했다.
또 김홍도와 신윤복의 풍속화에서처럼 간혹 음흉한 남자들이 빨래터에
찾아와 여인들에게 수작을 걸기도 하는 낭만적 장소였다.

최정화의 작품은 이처럼 현대적이고 숭고해 보이지만, 옛날 사람들의
정겨운 삶의 이야기와 애환을 떠오르게 하는 장치가 있다. 이는 서양의
팝아트나 개념미술에서는 찾아볼 수 없는 한국적인 정서다.

그는 연금술사처럼 버려진 고철과 가구, 스티로폼, 주방용품 등 지구촌에 있는 모든 물건을 주워 모아 그럴듯한 작품으로 부활시킨다. 인간 냄새가 나는 고물상과 뒷골목, 재래시장 등은 재료 수집을 위해 그가 즐겨 찾는 장소다.

국립현대미술관 야외에 설치된 〈민들레〉[4.37]는 공공미술프로젝트로 만들어진 작품으로, 몇 달 동안 서울, 부산, 대구를 돌며 시민들이 기증한 생활용품 7000개를 모아 만든 것이다. 오래된 플라스틱 소쿠리와 냄비, 고무대야, 프라이팬, 알루미늄 주전자 등 쓰임을 다한 각종 주방용품이 시민들의 참여 속에 화려한 민들레꽃으로 부활했다.

과거 대가족제도에서 식사시간은 온 가족이 도란도란 모여 서로의 생각과 마음을 교감하는 귀한 시간이었다. 그릇에는 음식뿐만 아니라 어머니의 정성과 사랑이 함께 담겼다. 그는 수많은 사연이 담긴 그릇들을 모아 시공을 초월한 만남을 주선했다. 각 그릇들은 자신의 개성을 간직한 채 다른 그릇들과 어우러져 높이 9m 정도 되는 거대한 하나의 꽃으로 거듭났다. 이러한 작품에는 모든 만물이 각자의 차이를 통해 평등하게 하나로 어우러지는 전일적 우주관과 접화군생의 철학이 담겨 있다.

최정화의 해학은 예술을 숭고하고 우아한 것으로 생각하는 편견과 권위주의를 희롱하고, 일상에서 하찮고 싸구려로 취급하는 물건들을 숭고한 예술품으로 만드는 것이다. 그래서 일상과 예술, 진짜와 가짜, 고급과 저급 같은 경직된 이분법적 분류를 와해시킨다.

과거 한국미술은 미술과 생활을 분리하지 않았고, 미술은 어디까지나 인간과 삶을 위한 것이었다. 현대미술이 삶과 분리되어 '순수미술'로 나아간 건 전적으로 서양 모더니즘의 영향이다. 서구 모더니스트들은 예

4.37 최정화, 〈민들레〉, 2018, 높이 9m, 무게 3.8t, 국립현대미술관

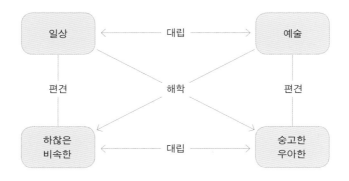

<div align="center">

일상 ←── 대립 ──→ 예술

편견 해학 편견

하찮은
비속한 ←── 대립 ──→ 숭고한
우아한

최정화 작품의 해학적 의미구조

</div>

술의 자율성과 "예술을 위한 예술"을 주창하며, 예술을 삶에서 분리하여 형식주의로 나아갔다. 이것은 구석기 시대부터 이어져 온 수만 년의 미술 역사에서 매우 짧은 기간의 실험이었다.

최정화는 스스로 비주류와 B급 감성을 자처하며 미술계의 권위와 삶과 무관해진 모더니즘의 형식주의를 희롱하고, 인간의 원초적인 주술성과 유희본능을 복원한다. 여기에는 모든 만물을 신성시하는 민화의 만물 평등주의 정신을 현대적 감각으로 계승하여 성스러움과 세속적인 것이 하나로 융합되는 '성속일여聖俗一如'의 세계를 구현하려는 해학적 의도가 담겨 있다.

해학은 우울한 현대사회를
치유하는 백신

요즘은 사회적으로 우울하고 불행한 사건들이 많아 뉴스 보기가 겁이 난다. 인터넷 뉴스에 달리는 댓글들을 보면, 현대인의 분노와 상실감이 어느 정도인지 짐작할 수 있다. 눈부신 경제발전을 이룩한 한강의 기적 이면에는 헬조선이나 자살 공화국 같은 오명이 존재한다. 우울증 환자는 매년 늘어나고, 자살률은 OECD 국가 중에서 1위를 고수하고 있다.

많은 통계 자료가 입증하듯, 물질적 풍요가 행복으로 이어지는 것은 아니다. 현대인의 우울증과 자존감의 상실은 전적으로 인간 본성과 미의식의 상실에서 비롯된 것이다. 현대인들은 자존심은 세지만, 자존감이 약하다. 자존심은 타인의 평가에 좌우되지만, 자존감은 스스로 자신을 존귀하게 여기는 것이다. 자존감이 떨어지면 그것을 만회하기 위해 오히려 자존심이 세진다. 그러면 남의 눈치를 보고, 남에게 과시하기 위한 행동을 하게 된다. 자신의 적성보다 소득이 많은 학과와 직장을 선택하고, 좋은 동네, 좋은 집, 좋은 차를 타고 다니는 것을 마치 신분의 상승처럼 여긴다. 그리고 자신감의 상실에서 오는 공허함을 물질과 권력으로 보상받으려 한다. 2등은 1등이 되지 못해 불행하고, 1등은 자리를 지

키기 위해 몸부림쳐야 하는 피로사회에서 행복한 사람은 아무도 없다.

해학은 이처럼 부조리하고 불행한 사회를 치유할 수 있는 백신과도 같은 미의식이다. 해학이 있는 사람은 남과 비교할 수 없는 자신의 존귀함을 신뢰한다. 그러면 남과 비교해서 생기는 상대적 열등감에서 벗어나 자신의 존재감만으로도 본성에 나오는 행복을 느낄 수 있다.

사실 우리는 선악의 문제나 옳고 그른 일을 쉽게 판단할 수 없다. 최고 권력자도 하루아침에 교도소에 갈 수 있고, 미천해 보이는 사람도 시간이 지나 영웅이 될 수 있다. 김만중의 『구운몽』과 『사씨남정기』, 추사 김정희의 〈세한도〉, 다산 정약용의 『목민심서』와 『여유당전서』 등은 모두 유배지에서 나온 작품들이다.

우울증은 반드시 불행한 환경 때문에 생기는 것은 아니다. 연암 박지원은 신분이 높은 집안에서 태어나 좋은 환경에서 자랐지만, 어려서부터 우울증이 심했다. 그의 우울증을 치료한 것은 의원이 아니라 해학의 달인 민유신이다. 당시 노인이었던 민유신이 박지원에게 어디가 아프냐고 묻자 "밥맛이 없고, 불면증으로 밤에 잠을 이루지 못한다"라고 하소연했다. 그러자 민유신은 "집안 형편이 어려운데 밥맛이 없으니 살림이 늘어나겠고, 잠이 안 온다니 남보다 인생을 갑절을 더 살겠군. 부와 장수를 겸했으니 축하하네!" 하며 껄껄댔다.

아무리 심각한 문제도 낙천적이고 긍정적으로 생각하는 민유신과 몇 달을 함께 지내면서 박지원의 우울증은 저절로 치료되었다. 이후 그는 출세를 포기하고 양반뿐만 아니라 장사꾼과 건달에 이르기까지 다양한 사람들을 만나 우정을 쌓았다. 덕분에 그는 양반 출신이지만, 『민옹전』, 『허생전』, 『호질』, 『양반전』 같은 벼슬아치와 양반들의 부조리를 희롱

하는 해학적인 소설을 쓸 수 있었다. 69살에 병에 걸려 몸을 움직일 수가 없게 되자 그는 친구들을 불러 모아 그들의 웃음소리를 들으며 죽음을 맞이했다.

밤이 깊어지면 새벽이 오듯, 불행이 행복의 시작이라는 것을 이해하면 불행은 불행이 아니다. 해학은 자신의 존귀함과 만물의 평등성을 자각하고 자기 본성대로 살며 불행마저도 긍정적으로 전환할 수 있는 낙천적인 미의식이다. 여기에는 인간의 자아실현과 제 빛깔을 통해 평등한 공동체 사회를 이룩하려는 한국인이 꿈이 담겨 있다.

강자를 희롱하고 약자를 옹호하는 한국인의 해학은 지금도 한국인의 DNA에 잠재된 듯하다. 한국에서 오랫동안 기자 생활을 한 영국인 마이클 브린은 외국인으로서 느낀 한국인의 특징을 분석하면서 "세계 4대 강국을 우습게 아는 배짱 있는 나라"라고 했다. 그러면서 한국인들은 "강한 사람에게는 꼭 '놈'자를 붙인다"라는 점에 주목했다. "세계 2위 경제 대국 일본을 발톱 사이 때만큼도 안 여기고, 서양인에게는 '양놈', 일본인에게는 '왜놈', 중국인에게는 '떼놈' 등 무의식적으로 '놈' 자를 붙여 깔보는 것이 습관이 됐다"라는 것이다. 그러나 "약소국에 관대하여 아프리카 사람, 인도네시아 사람, 베트남 사람 등 이런 나라에는 '놈' 자를 붙이지 않는다"라는 점에 주목했다.

사회에 내던져진 우리는 부조리한 현실을 알면서도 사회를 등질 수 없다. 피할 수 없다면 안으로 끌어안고 지혜롭게 대처해야 한다. 서장에서 밝혔듯이, 해학은 희극처럼 상대적 우월감에서 오는 비웃음이 아니라 인간 본성에서 우러나는 유쾌한 웃음이다. 이러한 본성에 눈뜨게 된다면 낙천적인 유희본능을 통해 부조리하고 불평등한 사회현실에 맞서는

지혜를 얻을 수 있을 것이다.

　이어질 3권에서는 소박의 미의식에 대해 다룰 것이다. 소박 역시 천민 자본주의와 배금주의에 물든 현대사회에 절대적으로 필요한 미의식이다. 이처럼 잃어버린 한국인의 미의식을 회복하는 것이 글로벌한 현대사회에서 우리다운 문화와 진정한 행복을 찾는 방법이 될 것이다.

참고문헌

● **국내 단행본**

강명관,『조선 풍속사 1,2,3』, 푸른역사, 2010

강우방,『민화, 한국 회화사 2천 년의 전통과 미래를 그리다』, 다빈치, 2018

권영필 외,『한국의 미를 다시 읽는다』, 돌베개, 2005

권중서,『불교미술의 해학』, 불광출판사, 2010

고유섭,『우현 고유섭 전집』, 열화당, 2013

고유섭,『구수한 큰 맛』, 다할미디어, 2005

김두하,『벅수와 장승: 법도와 장승의 재료와 해설』, 집문당, 1990

김열규,『한국인의 유머』, 한국학술정보, 2003

박래경 외,『해학과 우리』, 시공사, 1998

민주식 외,『동아시아 문화와 한국인의 미의식』, 한국학중앙연구원출판부, 2017

안휘준,『한국 그림의 전통』, 사회평론, 2012

안휘준,『한국 미술사 연구』, 사회평론아카데미, 2015

오주석,『단원 김홍도』, 솔출판사, 2006

오주석,『오주석의 한국의 미 특강』, 솔출판사, 2005

오주석,『옛 그림 읽기의 즐거움』, 솔출판사, 1999

유홍준,『유홍준의 한국미술사 강의 1,2,3』, 눌와, 2010, 2012, 2013

윤병렬,『한국 해학의 예술과 철학』, 아카넷, 2013

이상근,『해학형성의 이론』, 경인문화사, 2002

이왈종,『이왈종』, 서문당, 2011

장욱진,『강가의 아틀리에-장욱진 그림 산문집』, 민음사, 1999

정영목, 『장욱진 카탈로그 레조네』, 학고재, 2001

조요한, 『한국미의 조명』, 열화당, 1999

진홍섭 외, 『한국미술사』, 문예출판사, 2006

신은경, 『풍류, 동아시아 미학의 근원』, 보고사, 1999

최종태, 『장욱진, 나는 심플하다』, 김영사, 2017

정병모, 『민화는 민화다』, 다할미디어, 2017

주재환, 『이 유쾌한 씨를 보라』, 미술문화, 2001

정병모, 『민화, 가장 대중적인 그리고 한국적인』, 돌베개, 2012

최광진, 『한국의 미학, 서양, 중국, 일본과의 다름을 논하다』, 미술문화, 2015

최광진, 『한국의 미의식 1 신명』, 미술문화, 2018

최순우, 『무량수전 배흘림기둥에 기대서서』, 학고재, 1994

최순우, 『나는 내 것이 아름답다』, 학고재, 2016

최열, 『이중섭 평전』, 돌베개, 2014

최준식, 『한국미, 그 자유분방함의 미학』, 효형출판, 2000

해외 단행본

Aristotle, *De Arte Poetica Liber*, ed. Kassel, Rudolf V., Oxford University Press, 1922

Bergson, Henri, *Laughter: An Essay on the Meaning of the Comic*, Cloudesley Shovell Henry Brereton, Fred Rothwell, Macmillan, 1911

Gale, James Scarth, *Korean Sketches*, New York: Fleming H. Revell, 1898

Hulbert, Homer B., *The passing of Korea*, New York: Page&Company, Doubleday, 1906

Kant, Immanuel, *Kritik der Urteilskraft*, in Kant's gesammelte Schriften hrsg. von Königlich Preußlische Akademie der Wissenschaften Bd.V., Berlin: Georg Reimer, 1913

Lipps, Theodor, *Komik und Humor-Eine psychologisch-ästhetische Untersuchung*,
Erstdruck: Hamburg, Voss, 1898

White, Jr. Lynn, "The Historical Roots of Our Ecologic Crisis", *Science*, Series, Vol.
155, 1967

브린, 마이클, 『한국인을 말한다』, 김기만 옮김, 홍익출판사, 1999

브린, 마이클, 『한국, 한국인』, 장영재 옮김, 실레북스, 2018

야나기 무네요시, 『조선과 그 예술』, 이길진 옮김, 신구, 1994

야나기 무네요시, 『미의 법문-야나기 무네요시의 불교미학』, 최재목·기정희 옮김,
이학사, 2005

오페르트, 에른스트, 『조선기행』, 한우근 옮김, 일조각, 1974

하위징아, 요한, 『호모 루덴스-놀이하는 인간』, 이종인 옮김, 연암서가, 2010